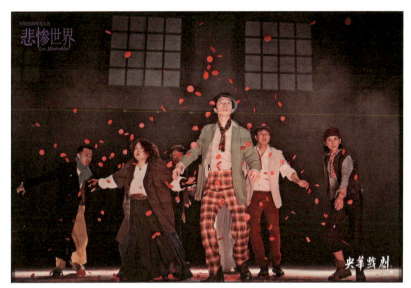

图1

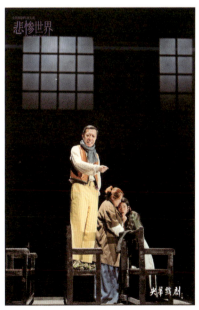

图2

图3

图4

图5

图6

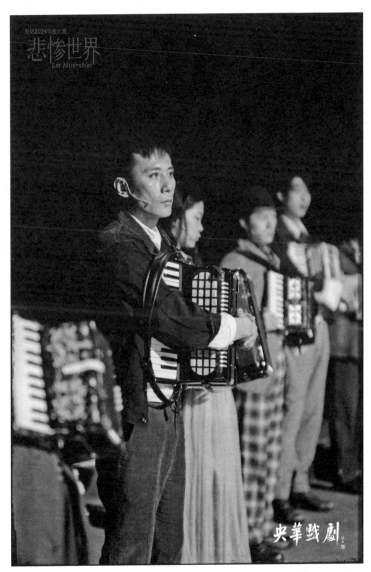

图 7

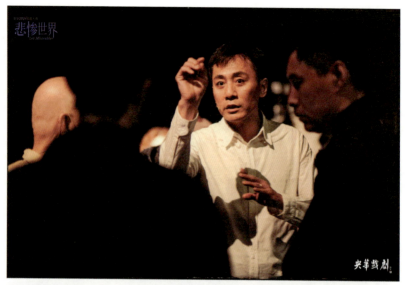

图8

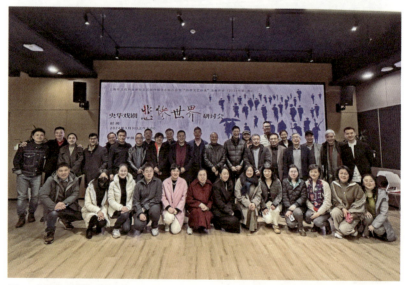

图9 《悲惨世界》研讨会

图1—8：《悲惨世界》剧照。图1—9均由《悲惨世界》剧组提供　摄影/美国队长

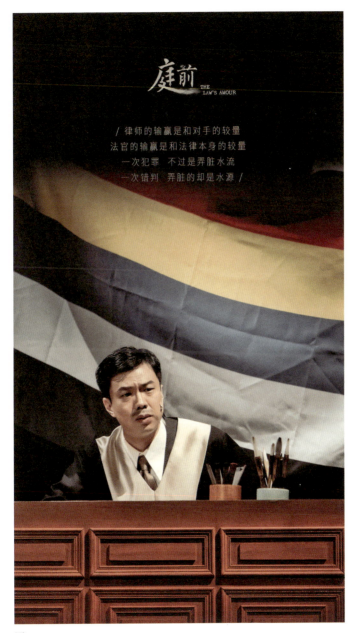

图10

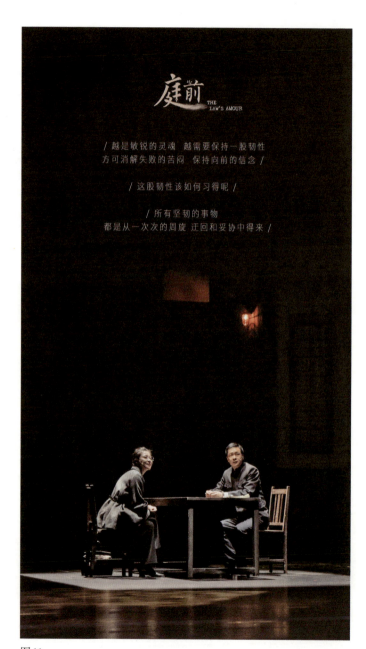

图11

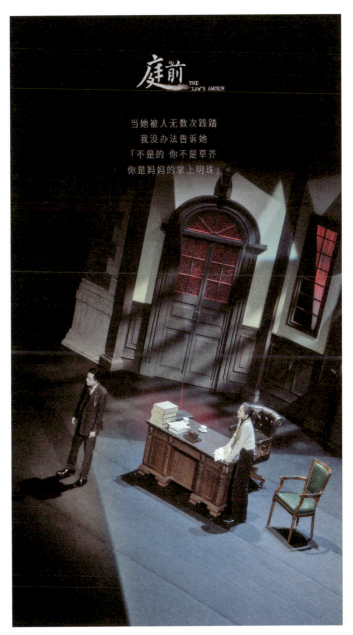

图12

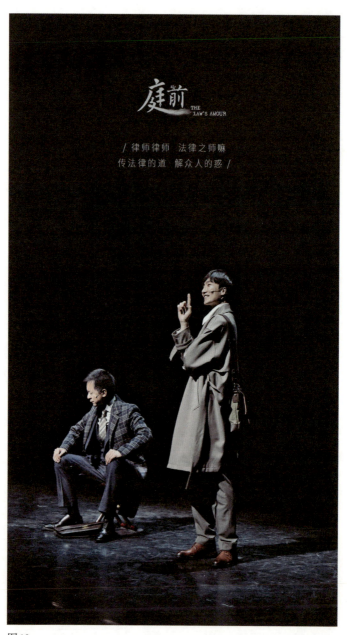

图13

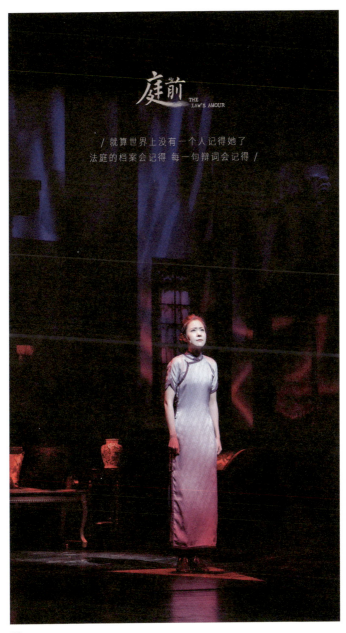

图14

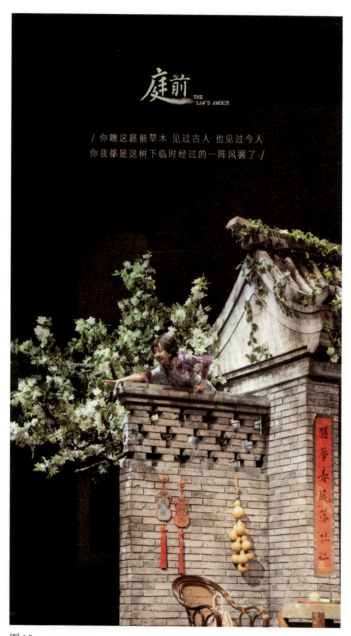

图15

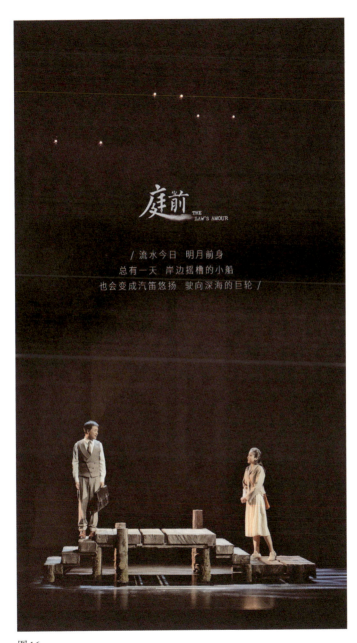

图16

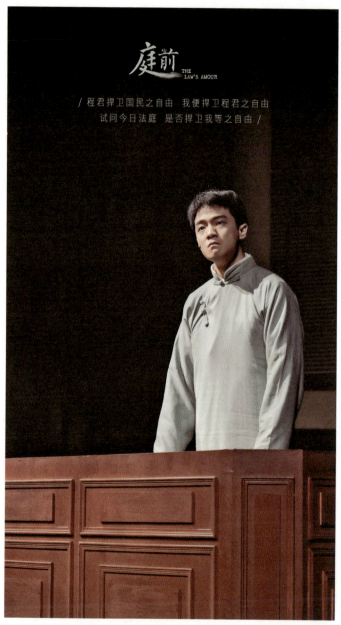

图17

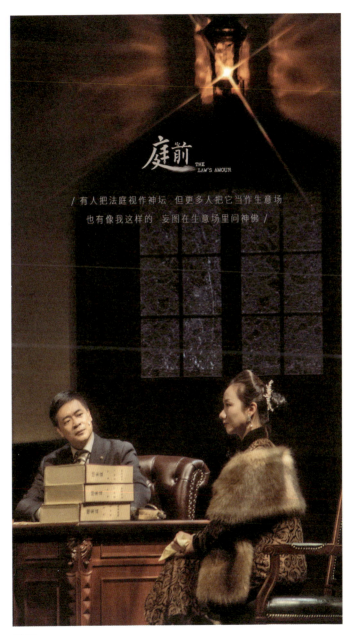

图18

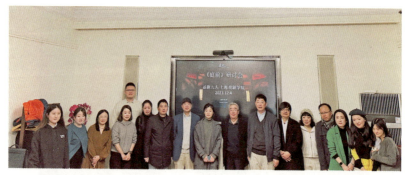

图19 《庭前》研讨会

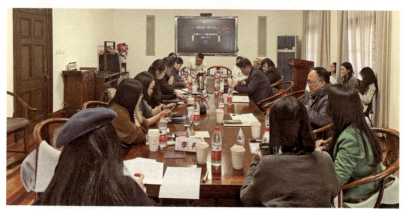

图20 《庭前》研讨会

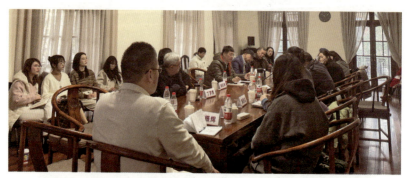

图21 《庭前》研讨会

图10—18《庭前》剧照。图10—21均由《庭前》剧组提供

上海戏剧学院
中国话剧研究中心◎编

戏剧评论

| 第五辑 |

华东师范大学出版社
·上海·

图书在版编目（CIP）数据

戏剧评论.第五辑／上海戏剧学院中国话剧研究中心编.--上海：华东师范大学出版社，2024.-- ISBN 978-7-5760-5520-7

Ⅰ.J805.2-53

中国国家版本馆CIP数据核字第2024JJ1381号

戏剧评论（第五辑）

编　　者	上海戏剧学院中国话剧研究中心
策划编辑	王　焰　许　静
责任编辑	乔　健　梁慧敏
审读编辑	陈　斌
责任校对	郭　琳　时东明
装帧设计	卢晓红
出版发行	华东师范大学出版社
社　　址	上海市中山北路3663号　邮编 200062
网　　址	www.ecnupress.com.cn
电　　话	021-60821666　行政传真 021-62572105
客服电话	021-62865537　门市（邮购）电话 021-62869887
地　　址	上海市中山北路3663号华东师范大学校内先锋路口
网　　店	http://hdsdcbs.tmall.com
印 刷 者	苏州工业园区美柯乐制版印务有限责任公司
开　　本	890毫米×1240毫米　1/32
印　　张	7.25
插　　页	8
字　　数	182千字
版　　次	2024年12月第1版
印　　次	2024年12月第1次
书　　号	ISBN 978-7-5760-5520-7
定　　价	58.00元
出 版 人	王　焰

（如发现本版图书有印订质量问题，请寄回本社客服中心调换或电话021-62865537联系）

《戏剧评论》编委

杨 扬 丁罗男 汤逸佩 陈 军 计 敏 翟月琴
郭晨子 胡志毅 宋宝珍 吕效平 彭 涛 徐 健

目 录

圆桌会议 —————————————————— 1

民国与记忆
——上海戏剧学院中国话剧研究中心举办话剧九人
《庭前》研讨会　　2
人性与当代戏剧
——央华戏剧《悲惨世界》研讨会在上海戏剧学院
召开　　35

戏剧理论 —————————————————— 93

马文·卡尔森著　朱夏君译　幽灵出没的身体　　94
杨　扬　马文·卡尔森《幽灵出没的舞台——作为记忆
　　机器的戏剧》读后　　115

中国话剧评论 — 121

周珉佳　"话剧九人"民国知识分子系列戏剧：稀缺题材
　　　　赋能与人文精神延伸　　　　　　　　　　　　122
孙晓星　评21世纪的"后新时期"中国实验戏剧　　　135

剧评人专栏·北小京 — 143

北小京　昨日的生死，今日的名利场
　　　　——看国家话剧院话剧《生死场》　　　　　144
北小京　我们需要更多的新经典
　　　　——看孟京辉导演戏剧《茶馆》　　　　　　148
北小京　我就在你的身边
　　　　——写给波兰戏剧《阿波隆尼亚》研讨会的发言　152
北小京　在此岸飞翔
　　　　——看李建军导演作品《大师和玛格丽特》　158

名家谈戏 — 161

翟月琴　访王公序"行知品春华，步实数秋风"　　　162

新锐剧评　　　　　　　　　　　　　　185

郭梦叶　《第七天》戏剧意象群的构建
　　　　——兼及当代戏剧评论的新启示　　186

王凯伦　"一针一线，一草一木，尽诉此情"
　　　　——评《毛俊辉·粤剧情》的舞台美术与舞台调度　　199

巴佳雯　戏剧幻城观后
　　　　——评王潮歌的《只有河南—李家村剧场》　　213

圆桌会议

民国与记忆

——上海戏剧学院中国话剧研究中心举办话剧九人《庭前》研讨会[*]

由话剧九人推出的民国知识分子系列作品《四张机》《春逝》《双枰记》《对称性破缺》，受到广大观众的关注与热议，成为当下的"现象级"演出。《庭前》作为该系列第五部作品暨收官大戏，2023年9月于上海首演后，备受瞩目，一经开票就传来票房售罄的消息。12月1日至3日，《庭前》开启上海站二轮演出。12月4日，上海戏剧学院中国话剧研究中心在上戏佛西楼二楼戏会议室召开了《庭前》研讨会，来自校内外的十余位专家各抒己见，讨论热烈。《庭前》的编剧和导演朱虹璇、制作人潘夏言、宣发推广高羽茹也来到了现场。

朱虹璇（话剧九人编剧、导演）：各位老师好，我先简单介绍一下我们剧团的情况。我们剧团于2012年成立于北京大学，北京大学是没有戏剧专业的，我本人所学是政治经济学。我和我的同学们在即将毕业之际创立了话剧九人剧团，在这之后我们经历了7—8年的非职业戏剧

[*] 本文由上海戏剧学院戏剧文学系博士生薛雪编辑整理。

人阶段，在此阶段，我们剧团的核心成员都有自己的本职工作，我们会在下班后的空闲时间或周末，进行排练，然后每年抽1—2周进行演出。2019年，我们由一个类似俱乐部的形式成为了一个正式剧团，2019年底，我辞去了原来的工作，开始全职做戏剧。2020年，开始有其他的伙伴加入，迄今，我们拥有的全职人员在10人左右。在我们的团队中并不是所有人都来自科班，在当时，戏剧专业出身的人员占一半左右，这个比例随着时间的变化一直在流动，这几年的趋势是越来越多专业背景的人加入，但是我们团队中也仍然保留了很重要的一部分就是非职业戏剧人。目前团队的男女比例大概在5∶5，演员当中，男演员比例略高，幕后人员女性比例略高，团队的平均年龄为28岁。

李伟（上海戏剧学院图书馆馆长、《戏剧艺术》副主编）：话剧九人的名字起源于什么呢？

朱虹璇：我们在2012年成立的时候，当时的契机是北大有一个叫"剧星风采大赛"的校园戏剧比赛，当时我参加比赛是因为我的朋友没有写出来剧本，让我临阵磨枪，替他上岗，在临近比赛的时候，我接受了这个委托。当时我们选择了改编美国1957年的黑白电影《十二怒汉》，电影时长两个小时，但是我们的比赛时间限制为40分钟，为了时间上的适配，就将12个陪审员改成了9个陪审员。所以它从12 Angry Men变成了The Nine，这即为"九人"名字的来源。然后我再来简单介绍一下九人的民国知识分子系列作品和《庭前》，整个系列起于2019年，起初我们做《四张机》即民国知识分子系列的第一部作品，在最开始做的时候，并没有计划要将其做成一个系列，在我们创作《四张机》剧本的2018年，时值北京大学120周年，我们当时很想

写一个作品来讨论老北大兼容并包的思想，这是《四张机》这部作品的来源。做完这部作品后，又因为一系列的机缘巧合，比如在做功课时出现了一些能够激发我们创作灵感的有趣故事和历史原型，于是由此生发出这五部作品。《庭前》作为整个系列的最后一部，来源于2021年我们做《双枰记》，其中有一个重要角色叫郎世飘，在排练这部戏的过程中，我和我的演员们都对这个角色有了更多的认识，他身上的复杂性是《双枰记》狱中一夜无法承载的，所以我们希望给这个角色更多发挥的余地，我们的初衷是以郎世飘为主角做一个关于律师的个人传记，但是在做剧本大纲的过程中，了解到在1927以前，女性是不能申领律师执照的，所以希望这部戏也能以郎世飘的妻子为线索，做出一条第一代女律师的成长线。由此，双律师成长线就成为了《庭前》的主要故事结构。《庭前》首演于今年9月，我们过去这几年中，保持着一年一部戏的创作频率，《庭前》之后，我们这个系列就要暂时收官了。

周安华（南京大学教授）：《庭前》是一部写民国的戏，写民国知识分子的戏，写民国知识分子心路历程的戏。在剧烈动荡变革的大时代中，每个人都面临着选择，是站在现代性一面去寻求救国救民之道，还是随波逐流，在历史泛起的沉渣面前保全自身。这种选择在那个特殊的时代，在面临社会压迫、封建传统荼毒和生活窘迫的压力之下，对知识分子灵魂和人格都是极大的考验。

作为一部法律戏，《庭前》选择了中国现代性萌发和成长过程中一个最重要的视角，即法理的博弈，作为贯穿整个戏剧的主要情节。正是在伦理和法律的价值判断、伦理和法律的尖锐较量中，主人公郎世飘等逐渐获得了洗礼，也获得了拯救，成长了自我，完善了人格。

如果我们从结构上看，整个《庭前》可分为三个板块。最初的板

块儿是"序曲",《青年日报》编辑部对经理部的控告,包含着民国初年的人文新浪潮——新闻自由、思想自由。挣脱旧的机制,完成平等自由的社会表达的强烈意愿和维护北洋政府利益的经理部的压制形成剧烈冲突。在这场冲突中,代表现代性和世界潮流的青年代表脱颖而出,痛陈专制制度的弊端,获得了新闻表达的自由。

序曲中程无右所代表的青年力量,实际上是当时中国新兴的知识分子。他们对专制封建体制予以坚决反抗,其激进的态度,对读者来信的鼓励,从中都可以看到,五四时代来临的痕迹和影响。

这种新时代思想解放、追求自由的精神和气场,直接开启了戏剧节奏的第二板块,带来郎世飙、尤胜男这样的经受新思想的洗礼,特别是西方法治思想熏陶的先进青年,对以强凌弱、是非难辨,对底层社会包括黄包车夫、妓女所受到欺压时的挺身而出,为他们伸张正义。这种挑战封建的专制和邪恶的努力,无论是程无右还是尤胜男,都是以青春和反叛的姿态和立场作出的自觉选择,表现出一种斗争的激情。即使是身居司法总长和教育总长的郎世飙,他在处理北师大学潮的时候,也以皮里阳秋的方式,予以了容忍和放纵,显现出新一代知识分子对文明和法度的趋就,对社会进步的精准判断。

《庭前》有浓郁的"老北大味儿",编导者并没有给我们二元对立的简单描画,以及由此导致的正邪分明,封建专制观念没有摧毁知识分子向法的情怀,却通过经济窘迫的压力,软化着他们的意志,体现在郎世飙和尤胜男的生活之中,就是其价值裂隙的凸显。在打倒军阀的浪潮中,郎世飙成为了所谓的"落水狗",于是,在杜先生"帮助"之下,他开始助纣为虐,在精神、物质和行为层面上充当杜先生的"谋士",绑架、威胁,等等。

妻子尤胜男的"发现",引发了郎世飙与妻子的剧烈冲突,也正是

在这场充满了戏剧性的和强烈震撼力的戏剧场景中，我们看到了民国知识分子摆脱传统和恶势力的艰难，也看到了挣脱旧我蜕变成新人的困顿。这反而在另一个方面上更真实地塑造了那个时代的智识者，书写了时代与人的关系，强化了主人公命运的历史底色。

郎世飙、尤胜男联合律师事务所的开张，代表着其时智识者社会的、阶层的自我认知，更是一种公共担当。当我们的男女主人公，在分道扬镳的暴雨声中，各自去寻求未来时，剧作家以郎世飙等救国会知识分子的为民代言、为民抗争，胜男等女性代表正义的律师界的全力救助，实现了男女主人公的再次蜕变和和解，从这种蜕变和解中，我们看到了知识分子破除小我走向大我的那种光彩，瞬间的光彩。他们真正是在不平凡的抗争岁月中，捍卫了法律的底线，并且找到了真理的方向。由此《庭前》以法和法的运用、法和法的认识作为贯穿始终的线索，构成了作品最重要也最具有现代性的话题，这一话题的生命力和指涉性具有长久的意义。通过人物的塑造，该剧完成了主题的升华，也完成了对民国历史极富意味的隐喻。

作为一部民国戏，《庭前》最让我触动的是三点。第一，编导者非常智慧地选择了法律，作为展开民国历史、挖掘民国意味的主线，因为我们说农业文明和工业文明的分水岭、试金石就是"法"，是以法为法，还是以德为法，实际上清晰划出了现代性和封建性的分野。现代法律意识的引进、确立以及公共化，是民国现代性得以最终确立的根本点，也是民国知识分子思想、文化、政治、经济、哲学确立的航标，编剧这个点抓得非常好。

第二，编导者并未把民国知识分子视为一味追求自我、寻求社会公平的力量。而是在历史转型、社会变革的复杂矛盾中来揭示知识分子群体的动荡、坚守甚至堕落，挖掘他们凤凰涅槃的过程。这就十分

真实而有意味地书写民国历史的况味儿、民国人物的真风采。

第三,《庭前》在男女主人公包括其他人物的书写上,都没有以所谓"大故事"或者"大事件"为焦点、卖点,而是在破碎甚至简单的情节连缀中,来刻画身处现实复杂中、身处生活漩涡中的知识分子性格,由此写出了其立体性,写出了多面感,也写出了烟火气。甚至编导者能从容地以某些情境和台词的幽默化、机智化,某些场景的地方性、符号性,建构和人物命运相匹配的叙事空间,给观众自然熨帖的心理感受。这些都是《庭前》十分成功的地方。

丁罗男(上海戏剧学院教授、原戏剧文学系主任):这些年话剧九人逐渐成长、成熟,已经成为当下戏剧的一个"现象级"的话题了。我想,这也是今天我们坐在一起,讨论你们的作品、回顾你们的经验的一个原因吧。九人从最初北京大学的一个校园剧团发展成如今有全国影响的民营剧团,一路走来很不容易。中国话剧史上有不少剧团是"学生演剧"出身。早期话剧不用说了,20世纪20年代田汉领导的"南国社"就是从"南国艺术学院"脱胎出来,一没有经验,二没有金钱,洪深说他们是靠穷干苦干拼搏出来的,当时红遍了大江南北。30年代初唐槐秋组建"五四"以后第一个职业剧团"中国旅行剧团",其中大部分也是来自各个学校热爱戏剧的大学生、中学生,培养了多少优秀的演员!九人的发展路线也很有意思,几个北大学子走出校门办剧团,却选择职业化的道路,这是冒了很大风险的,据说开始时也赔过不少钱,后来终于成功了。我觉得非常难得的是,他们还保持着北大学子的那种精气神,那股书卷气!许多人赞赏九人作品的思辨性和对艺术孜孜以求的敬业心,确实如此。这也使九人在众多一味搞笑媚俗的商业演剧中高出一筹,赢得了声誉。

我看过《双枰记》《庭前》，也查阅了其余几个戏的资料，网络上对它们的反响都很好，甚至不乏大批"粉丝"拥戴。那天去看《庭前》，我还特别注意到观众以年轻人为主。为什么这个专演"文人剧"，不以明星招摇的剧团会受到那么多观众尤其青年观众的关注和喜爱？这是值得我们思考与研究的问题。

首先，我认为是题材有特色。打民国知识分子牌，在我看来相当不错。九人从当年与南京大学《蒋公的面子》遥相呼应的《四张机》开始，连续推出五部"民国文人剧"，而且各有重点，有很浓的书卷气，这无疑与你们剧团出身北大有关。虽说这些作品不是没有缺点和值得提高的地方，但我认为整个系列还是相当成功的，你们说《庭前》是民国知识分子系列的收官之作，我倒是有个想法，每个商业剧团都应该有自己的"招牌"，有别人不能跟你们比的东西，那么你们的特殊性在什么地方？我觉得就是"文人剧"，知识分子题材可以继续做，虽然目前这五个戏构成了一个"民国宇宙"。但其实是一个小宇宙，而民国却是一个大宇宙，只要看看多年来作家们所披露的许多史实真相，就可以知道在民国那些动荡年代里，有多少发人深思、令人感动的人物，掩藏在历史的褶皱中的故事真的太多了！当时的知识分子在激进派和保守派中间有个自由派，而自由派的知识分子是最适合入戏，作为我们艺术描述对象的。比如《庭前》中的郎世飙，他讲良心也讲正义，不然他不会做律师，但你看他当教育总长、司法总长时，强调所谓的"程序正义"，后来到了上海开始为杜月笙办事时，又强调"结果正义"了，他在结果正义和程序正义中间摇摆，反映了自由派知识分子在动荡时局下的选择和思考。当然，《庭前》想表现的东西多了一点，像尤胜男这个人物，在剧中的分量完全不逊于郎世飙，写她的篇幅就不够充足。作为那个时代的一位女性知识分子，她的境遇与心路历程应该更加复杂艰难，戏的

后半部分对她的处理就显得比较粗糙与简单。但《庭前》的好处同前面几个戏一样，没有掉入一个个具体的情节（事件、案情、实验等）中去，始终落到曾经的一代知识分子的形象描写上，写出了人物的理想、抱负、激情，写出了人性的多侧面与内心冲突。

所以，我个人很强烈地希望九人今后还是要继续做民国题材，民国知识分子值得书写，并且富有现实意义。随着时代的变迁与国民教育的发展，现在社会上的"知识分子"似乎已经泛化了，像萨义德在《知识分子论》中所说的，"知识分子的风姿或形象可能消失于一大堆细枝末节中，而沦为只是社会潮流中的另一个专业人士或人物"。而萨义德坚持认为："知识分子既不是调解者，也不是建立共识者，而是这样一个人：他或她全身投注于批评意识，不愿意接受简单的处方、现成的陈腔滥调，或迎合讨好、与人方便地肯定权势者或传统者的说法或做法。"如果我们的话剧作品能够让年轻一代的观众——他们多数是大学生、白领及各种"专业人士"——通过历史上知识分子的人生沉浮、命运纠缠，去建立一种文化的自觉，思考今天如何做知识分子的问题，这将是九人最大的成功，也是你们的作品高于一般商业戏剧的最大特色。请不要担忧同一题材会带来观众的审美疲劳，因为相似的题材完全可以用各种不同的风格来表现，更何况历史的素材何其丰富，想象、虚构、挪移、拼合的空间何其广阔，一切皆可入戏！

其次，从创作方法上看，我认为你们是继承了话剧现实主义的传统，但又并非传统的现实主义，更多的是对现实的关注，这是非常好的一条路，希望你们能够顺着这条路继续走下去，继续坚持写真实。你们在塑造人物上是下了功夫的，尤其是从大量缜密的、富有现场感的"细节"着手，感染观众，引发思考。从舞台形式来说，无论导表演还是舞台美术方面，在现实主义的基础上都有一些发展，比如郎

世飘的青年形象和中年形象的同场相遇的处理，过去舞台上一个人物以两个形象出现，往往是表现主义的内心外化手法，为了直观展示人物的心理冲突。你们让年轻的郎世飘碰到了将来的自己、让现在的郎世飘遇见了年轻时的自己，这种表现方式很新颖，有一种意味深长的历史感，只是目前的演出还没有把文章做足，匆匆地带过了，不经意的观众也许还没能看得很清楚。另外，在表现法庭、郎宅的时候，布景和服饰都做得很实，非常注重细节，这一点很好；然而，有些场面如郎、尤在律师事务所各自的办公室里，又用灯光变换演区的"蒙太奇"手法进行切割，显然是打破了时空的统一性，大大加快了舞台节奏。

中国话剧在20世纪80年代的"探索戏剧"时期，已经出现了被称为"新写实主义"的表现风格，也即在现实主义的基本框架中吸收、补充了许多非现实主义的手法，这就将传统的现实主义大大地推进了一步，在欧洲，有理论家把这种倾向称之为"无边的现实主义"。可见现实主义是不会消亡的，它能在不断的突破与发展中继续散发出强大的艺术魅力。九人作为一个民营剧团，以现实主义作为立足之本是正确的，因为写实或基本写实的戏剧在市场运作中是争取广大普通观众的明智之举。但是另一方面，正如你们正在做的那样，在现实主义基础上的不断创新也是非常重要的，希望你们坚持探索、勇敢尝试。当然，这种创新一定是顺应着塑造人物、叙述故事的需要，而绝不是那种玩弄形式的"虚招"。

所以，我的意见就是两点，一个是坚持你们的题材特色，再去做拓展与挖掘，其实民国文人剧是有很多东西可写的。第二个就是在现实主义基础上的这种舞台创新应当再继续下去。这样的话，你们一定能够成为当代中国戏剧中独树一帜的探索者，会受到更多观众的欢迎。

我就说这些,谢谢各位!

胡志毅(浙江大学教授):我对演出的时长问题有一些不一样的看法,我认为关键在内涵,内涵丰富的话,剧长一些没关系,关键在于是否能够吸引观众。我在杭州看《春逝》的时候,就领略到了话剧九人的民国风味,其中也有一脉久违的丁西林式的幽默。话剧作品中有讽刺有幽默,幽默是属于知识分子的,是由智慧的优越而来,这当时让我很惊喜和意外,可以算是延续了丁西林喜剧的文脉。

我认为一个戏或者一个剧团的好坏,是需要放到中国话剧史中去看的,中国的话剧最早开始的时候是从业余剧社、爱美的(Amateur)开始的,就像陈大悲他们都特别强调,业余的"爱美"精神,后来随着发展慢慢趋向于职业化,比如中国旅行剧团,他们就非常强调职业化的问题。你们现在已经进入到职业化,已经走向商演了,但是你们没有像其他的商业剧团那样一味地讨好迎合观众,尽管有人说你们也有一些插科打诨的东西,但那也是考虑剧场效果而需要的。浙江话剧团也在演一些民国戏,但是他们的取材大多是情爱和传奇类,和你们不太一样。他们搞民国戏我比较看好,但我对他们也有一些批评。而你们这个戏,虽然五部我没有全看,但我已经有意愿想追剧了。你们类似于《红楼梦》一样复杂的人物关系网,我需要看完才能明白。我看完《庭前》以后的心情比《春逝》更加沉重,因为《庭前》触及了一些比较大的问题,而《春逝》则是对追求纯正科学精神的一种描绘。《庭前》中的邓氏姐妹,尤其是姐姐的故事,让我感觉你们触及到了现在我们都解决不了的社会问题。通过两个有原型的人物章士钊和吴弱男,来"见证第一代律师的成长",这个主题很庞大也很重要。郎世飙能够从律师到司法总长再到和杜先生的勾结,这也是一个值得警示的

问题,你给我们看到了一代民国律师的命运历程和变化。尤胜男这样一个女性,坚持为女性发声、为女性争夺话语权的视角也很好,因为现在男性的话语权还是很强,你们已经注意到了这个问题,在这个戏里把它表现出来,我觉得很好。你们通过对于历史的研究,发现1927年之前女性不能申领律师资格证书,又以此为据构剧,这恰恰是专业戏剧人不太会关注的视角。全剧一开篇就是一场直接展示的法庭戏,很有戏,并且台词很到位,特别符合中国话剧早期的言论正生的演说,话剧对五四一代的知识分子或者青年学生的影响,就是通过演出进行的鼓动,所以你这里观念的输出就通过这个演出非常贴切地表达出来了,作品中所呈现出来的思辨性和批判性,使你们的戏剧高出了当下一般的戏剧。

你们现在从业余转向职业,更多的要有强调作品的戏剧性和戏剧性的手法。我觉得还是要有对隐喻性、象征性等这些手法的使用,你们现在用了一些,但好像不是那么强烈,我总觉得似乎还没有完全摆脱业余性的味道,要多向经典学习借鉴。你们现在有一点好,就是在不经意间成功了,变成了大家都很关注的现象级事件,但我希望你们自己要有一个更高追求,我还是寄希望于话剧九人剧团。

宫宝荣(上海戏剧学院教授、原副院长): 说实话,在进剧场之前,我并不知道九人剧团,更不知道《庭前》,因为我是研究外国戏剧的,对中国当代或者当下的话剧都不太关注。但是,当我昨天进了剧场之后,就好像遇到了一股清流,有一种久别重逢之感。这出戏既有传统的复归,又有鲜明的现代感,无疑是具有美学价值的。首先,从审美角度来看,这出戏还是可圈可点的。大幕拉开,首先出现的是一个写实的法庭,且在叙事过程中布景变化不大,主要是靠一些小的道具来达到

时间地点的不断变化。在看戏之前,我也做了一些功课,原以为只是一出很传统的法庭辩论戏,或者只是一部观念剧。然而,就现有的表现手法而言,它并不是我原来想象中的那种比较呆板的观念戏剧的传统样式。灯光和人物的组合变化,使得这出戏相当流畅,这一点是个人非常欣赏的。另外,这出戏虽然涉及了比较多的人物和事件,但是又能够让观众坐得住,不觉得乏味,实属不易。不过,这出戏也还是有一些艺术上的不足,突出的便是"叙事过度"。这些过度的叙事和表达很容易造成一种接受障碍,九人剧团的这部话剧在无形中设置了一个门槛,即你要对民国的历史、人文精神、知识分子的追求有足够的知识储备,否则的话不一定能够把握到其中的用意。另外,过度的叙事还使我觉得这部戏有些冗长,当然三个小时并不算太长,戏剧史上还有很多更长的例子,问题在于要能够抓住观众,这就很考验我们的技巧。此剧涉及了很多案子,对我来说印象深刻的只有三个,剩下的都像电影手法那样一闪而过,有点难以串联起来,因为这些案件本身互相之间并没有什么关系,仅仅靠几段台词就想把事件跟人物性格或者整个剧情串联起来并非易事。往往是刚刚进入了一个案子,很快就结束了。如其中非常重要的一个,即郎世飙接杜先生的案子,它应该说是非常的重要,但是剧中只是靠几句话带过,后面与之相关的郎世飙堕落等情节就需要仔细地思考才能够联系起来;而郎的堕落交代得也不是很清楚,主要是通过叙述来表现,难免让人有些不适。另外,全剧的焦点在"休庭"前后也发生了明显的变化,前半部可能是郎、尤二人平分秋色,但到了后半部焦点完全转移到尤胜男身上去了,难免有失平衡。

这部戏实际上是一部传统的现实主义戏剧,但是使用了很多现代或者后现代的手法之后又对它进行了打碎处理。这是一种美学上的矛

盾，怎样把这两者的关系处理好，实际上对每个艺术家来说都是一个很大的考验。个人还有一些不适的地方，比如说在布景上。布景灵活是此剧的好处，但是过于写实了，隐喻、象征这方面便有所欠缺。符号学上意义上的"噪音"不少，比如布景后面的星星意味着什么？本人并没有能够理解它到底意味着什么，因为它在众多的写实符号中多少有些突兀和另类。这些都是这部戏有待进一步打磨的地方，要么干脆成为一部古典意义的写实戏。如果要把它做成一部更具现代意义的作品的话，可能需要在表现手法上有所突破，这样才会成为符合21世纪审美需求的一部精品。另外，剧中还有一个细节问题，即人物的服装穿戴。郎世飙在剧中始终是穿着西装或马甲，且不管出现在什么场景之中，这实际上是有违背生活常识的。但不管怎样，还是要感谢九人剧团为我们提供了这么一股清流，相信你们的路会越走越宽广，将来的戏也会做得越来越好。

陈恬（南京大学教授）：非常荣幸来参加关于《庭前》的讨论会。我想我们虽然讨论的是《庭前》，但是《庭前》是不宜作为一个单独的作品来讨论的，而是需要放在中国戏剧的创作语境当中去讨论，同时也需要放在话剧九人的创作序列当中去讨论。

放在中国戏剧的创作语境中，是需要注意到这是一个自负盈亏的民营剧团的作品，他们谈论的是真问题，我昨天听到"原告席上坐满了受苦受难的人，被告席却空无一人"，真的想哭。前不久我和做剧场的朋友聊，大家都感叹疫情之后票房更差了，我问：还有哪个剧团能卖票？大家想了半天，可能只有陈佩斯和话剧九人。话剧九人做得这么勇敢，又这么聪明，而且不是灵光乍现，打一枪就跑，而是持续地、坚韧地做，自力更生、有尊严地做。我们都在抱怨今天的创作环境恶

劣，但是话剧九人的实绩告诉我们，创作环境并不能完全成为个人堕落的借口。这是话剧九人令我非常钦佩的地方，以至于我觉得，我在这里谈论一些技术问题，可能都是非常轻浮的，因为说真的比做要容易太多了。

谈《庭前》的技术问题，也需要把它放置在九人的创作序列中。刚刚朱虹璇介绍，《四张机》是2019年首演的，我其实很意外，因为在我印象中，看这部戏已经是很久很久以前了。很难想象，他们在四五年时间中创作了《四张机》《春逝》《双枰记》《对称性破缺》《庭前》五部作品，而且中间还有疫情三年！除了《对称性破缺》，其他四部我都看了，《四张机》还不免生涩和学生气，《春逝》就已经很圆融了。我敢说九人是成长最快的团体，可能也是观众黏性最高的团体之一，而且观众多少有点"养成系"的心态。这和九人的创作策略是分不开的，他们首先不是创作单个作品，而是打造厂牌。《庭前》是"民国宇宙"中的最后一部，它所暴露的剧作法上的技术问题，很大程度上是可能因为它是一部"大收煞"之作。

刚刚宫老师提到叙事太满的问题，这可能是我们很多人都有的一个感受。胡老师也说，剧中有些点他没有get，因为他没有看过"民国宇宙"的前作。我举一个细节。昨天我二刷，第一场结束时，青年郎世飙和中年郎世飙有一段对话："季瞻呢？""不敢放他进来，怕他打人。""泊安怎么也没来？""总要有人看着季瞻。"很少观众有反应。但是我之前在南京场看的时候，观众笑得很开心，显然他们都看过《双枰记》，对这几个人的鲜明性格和互动方式已经非常熟悉。我感到这种叙事太满，倒不一定是因为剧作法上的不成熟，而是由他们的创作目的决定的，考虑到这是一个"大收煞"之作，方方面面都需要照应到，所以它才采用了一个传奇性的结构，就像李渔说的，"毋令一人无着

落,毋令一折不照应",这样一来,难免就造成枝蔓的印象。

整体叙事太满也导致原本有些可以非常出彩的场面叙事不足,比如关沥海案件。刚才丁老师讲到,郎世飘从讲求程序性正义转变成了用结果证明手段合法,关沥海案件应该是一个非常重要的转折点。他不是单纯地要拍杜月笙马屁才去建议绑票,而是为了杜月笙筹建华资银行对抗外资银行,为了这个目标,他宁肯弄脏自己的手。但是剧情中给这个案件的篇幅很少,郎世飘作这样一个决定的内心冲突就没有得到展现,这影响了郎世飘的形象。宫老师建议从剧作法上回归古典,这是一条路径,而我个人可能更期待一部关于郎世飘的叙事剧。

话剧九人是一个永远成长的团队,我也永远会期待他们下一部作品。

陈军(上海戏剧学院戏文系主任):我昨天看了《庭前》,感觉这出戏的品相不错,九人剧团是一个有追求、有情怀、有特色和影响的民营剧团,这一点是需要高度肯定的。

首先,我认为九人剧团选择民国题材是有眼光的,也是讨巧的。民国时期是中国社会现代化的转型期,即梁启超所说的"三千年未有之大变局",其中新旧思想、中西文化的碰撞是很激烈的,加之社会动荡不安,除了国共两党的阶级斗争,还有民族矛盾和抗日战争,这些都为戏剧写作提供良好的资源宝库。同时,九人剧团聚焦知识分子群体也是很敏锐的,因为民国时期不少知识分子受到良好的西式教育,经历了五四思想启蒙的洗礼,是时代的弄潮者和引领者,他们身先士卒、敢为人先,推动着社会风气的变革,他们是民国时期值得大书特书的对象。九人剧团的不少成员毕业于北京大学,本身就是知识分子,对知识分子也相对熟悉和了解,这给她们以很好的艺术立足点,写起

来更加得心应手。此外，民国题材的创作也给剧团以一定的言说空间，《庭前》对社会现实的反思和批判没有过时，作者也注意与当前社会现实的勾连，赋予作品以一定的尖锐性和思辨性，我觉得非常好。

第二，我认为这部作品的戏剧性比较强。比如传统与现代的冲突，涉及男女平等、言论自由、社会压迫等，《庭前》的主人公是一对律师，全剧围绕他们职业生涯来写，公案剧情本身就充满了悬念和冲突，赋予全剧以故事性和戏剧性，所以整部剧还是比较吸引人，能"抓住"观众。曹禺早在《〈日出〉跋》里就指出："（中国的观众）要故事，要穿插，要紧张的场面。"这句话现在好像也没有过时，虽然一些年轻观众的审美趣味已经有所改变。

第三，这部戏是一出有历史文化底蕴的文人戏。《庭前》不容易写，作者要对民国社会历史和知识分子群体有充分了解，需要广泛阅读和思考，"跳进跳出"，才能对主要人物做到"理解之同情"和"同情之理解"。现在好多戏的创作都是编剧脑洞大开、向壁虚构，但这个戏是要下功夫做一定历史材料的收集和整理工作，这从场刊就能看出，很有历史文化和文学品位，这说明他们是"有心人"，注意自身形象的打造。这里我特别想指出编剧的学者化问题。我有个同学的博士论文做的是20世纪中国历史剧研究，开篇第一句话就说："历史剧创作和研究在中国戏剧史上具有悠久的传统。据统计，在20世纪有一半以上的戏剧是历史剧。"除了"一半以上"的历史剧以外，还有不少改编剧，原创剧占比其实非常少。而历史剧和改编剧需要编剧有深厚的文化修养，要对历史和原著负责，不是胡编乱造所能了事，要像学者一样钻研历史和名著。当然，这也说明原创剧的难得和珍贵，九人剧团坚持自身文化品位和原创剧创作值得我们赞赏和钦佩。

第四，《庭前》的女性视角非常独特，主题立意更加鲜明。我们看

到最先女主尤胜男（请注意她的取名！）不具有从事律师资格和权利，随着社会进步和思想解放，她可以和丈夫各自独立开设律师事务所，她关心社会弱势群体尤其是底层女性的命运，反抗强权和暴力，是一位具有现代意识的女律师形象。《庭前》的宣传手册中这样写道："身不得男儿列，心却比男儿烈。"作者还对尤胜男和她的丈夫郎世飘进行对比，使她的形象在最终呈现上超出了男主，我觉得这样的处理非常棒，现代性主题更加彰显，这当然跟本剧的编导朱虹璇、叶紫铃的女性意识有关。

 第五，这部剧属于传统的现实主义话剧，靠人物、情节、冲突、语言等取胜，例如《庭前》的语言就很有诗意，富含机智和哲理。我知道目前欧洲盛行导演剧场，后戏剧剧场在中国也蓬勃兴起，但我依然认为传统的现实主义话剧并不过时。文学艺术与自然科学不同，科学是新的好，而文学艺术的发展并不是一个线性的非此即彼的排他过程，新的风格和艺术样式的出现，并不意味着传统的东西必然消亡，所以我们看到《红楼梦》仍然被当代读者阅读和接受，至今还无法超越，唐诗宋词依然给21世纪的我们带来独特的审美享受，看了《庭前》让我更加坚信这一点。

 由于以上种种优点，九人剧团赢得了不少受众和粉丝，诞生不少"现象级作品"，这是可喜可贺的！但我要提醒你们的是，所谓"现象"都是暂时的，在一段时期引发观众关注，它不能代表长远和永恒。我是搞话剧接受研究的，就中国话剧史来说，大多数"现象级作品"都留不下来，例如文明戏不少作品在当年演出时也是引发轰动爆棚的，就连现在看起来很滑稽的"言论小生"的出场都曾收获雷鸣般的掌声。再例如胡适的《终身大事》当年演出也颇受关注，观众趋之若鹜。《年青的一代》也曾红遍大江南北，但这些剧都已经成为过眼烟云，有的

作品例如《终身大事》只能算得上"文学史或戏剧史意义上的作品"，但它不是经典，现在基本上已不再演出（即使演出也是纪念性演出）。历史是很残酷的，在世时传开去容易，去世后留下来很难，最权威、最公正、最天才的批评家是时间。我觉得九人剧团关于民国知识分子的剧目演出现在还只是一个"演出现象"或文化热点，在经典化的过程上还需要继续努力，所谓经典就是要以自身的思想和艺术魅力超越时空、赢得永恒，你需要考虑作品的内在品格与和谐度，要不断打磨和精炼。

就《庭前》这部剧来说，我提几点建议：

1. 作为民营剧团在专业化方面还需要加强。前面周安华老师说了该剧嫌长，有点拖沓，我也感觉到《庭前》的戏剧结构有些枝蔓，故事的内在逻辑性还不够紧密。九人说她们是双编剧模式，这种模式用得好可以增益和精进，用得不好也会"抢夺"或分裂，文学艺术毕竟是以个性见长，戏剧史上出现的大量经典作品好像两个人合作署名的不多，这已经是不争的事实！还有九人剧团一年一部戏的产出频率也有点高，要知道戏剧大师曹禺一生也就出了5部名著。此外，《庭前》的舞台布景和场景设计上稍显陈旧，这跟你们的业余背景有关，我注意到你们也在往专业化方面转型，要大量阅读戏剧经典，加强跨学科知识储备，这是艺术成长的必经道路，我这样说不是在鼓吹血统和"出身论"，也不意味着非专业出身就成不了名家大师，而是希望你们在演出的同时加强内涵建设。

2. 九人剧团在写民国题材知识分子戏剧时注意对当下社会现实的观察与思考，做到以古鉴今、与时俱进，我本人对此给予高度评价。但我想提醒的是，不要通过直接影射和现场发声的方式来与当前社会挂钩，否则就容易哗众取宠，而是要通过作品本身的艺术魅力来体现。

恩格斯在《致敏娜考茨基》中谈到文学作品时指出："我认为倾向应当从场面和情节中自然而然地流露出来，而不应当特别把它指点出来。"这句话似乎也不过时。

3. 前面我讲了传统的现实主义戏剧仍有其独特魅力和存在价值，在某种程度上，"内容为王、故事为王"不无道理，尤其是在当今形式主义戏剧大行其道的时候，我们做一点"理论反打"很有必要。但是刚才丁罗男老师讲了一句话我非常赞同，就是最重要的是写好人物。阿契尔在《剧作法》中就指出："有生命力的剧本和没有生命力的剧本的差别，就在于前者是人物支配情节，而后者是情节支配人物。"这就告诉我们：写故事的同时要突出人物，要人大于事，而不是事大于人，《庭前》虽然围绕几个案子来写，但仍是表现知识分子在时代潮流中的艰难选择和命运，刻意塑造知识分子形象，这是要高度肯定的。我觉得尤胜男的心路历程还需要再重视和突出，在民国时期特殊语境下，一个女律师的成长是相当不容易的，你要写出她的犹豫、痛苦和挣扎，她不是天生就成为现代女性的。

王虹（《上海戏剧》副主编）：刚才翻看九人纪念特刊的时候，看到一句话："那些追问答案的人啊，不要羞愧。"的确，剧场是一个抛出问题的场域，观众可以在那里进行自己的思考。话剧九人最为人称道的就是其思辨性，万物万事要以辩证的眼光去看，今天我想从两方面辩证地说一说《庭前》和话剧九人。

1. 思辨性与娱乐性

《庭前》是话剧九人民国知识分子系列的收官之作，九人是聪明讨巧的，选择了这个题材，巧妙地连接民国与当下，点燃了广大文学青年的热情。当然，做这类题材的九人并非是第一人，然而就目前看来

的确做成了这个类型的第一。

在这个泛娱乐化的时代，纵观当代中国戏剧，无论是音乐剧、悬疑剧还是经典改编，都以娱乐性为先，话剧九人以其思辨性闯出了一条独树一帜的戏剧之路。很多时候，我们会将思辨性与娱乐性对立，然而两者并不矛盾，甚至可以相辅相成，《庭前》中便有许多叫人会心一笑的点。但剧中水仙和舞男，这些纯粹为了娱乐而生的戏，反倒觉得有点跳脱，与整体戏剧氛围不搭，拖沓了节奏。

关于思辨性，关键在一个辩字。所以，九人话剧的每部戏好像都在争吵，而《庭前》把这种争吵放在了法庭，显得理所当然、顺理成章。《庭前》涉及的主题很多，譬如家国情怀、女性主义、自由和公平、法律和人情，等等，主创想说的很多，想让观众去思考的也太多。

正如我之前所说，剧场是一个提出问题的地方，观众可以在那里进行自己的思考。那么，如果给得太满、说得太多，你把答案都告诉人家了，看完戏所有人的答案都是一样的，那未免就太遗憾了，每个人都是鲜活的、不同的，这种不同很重要。

我以为，戏剧要让观众自己去体会去感受。借用一位美国剧评人的话："每次进剧场的时候把它想象成一场宿醉，但是醒来以后却能理性地去思考、去回忆这个作品。"那么，如何达到这样的效果呢？那就牵涉到剧场性。接下来，我想说的第二点就是文学性与剧场性。

2. 文学性与剧场性

很多时候，我们会将文学性与戏剧性放在一起讨论，然而我今天想说的不是单纯的戏剧性，因为文学性和戏剧性基于文本也是可以被讨论的，而我想要将这个讨论放在剧场，这个场域去进行思辨。

文学性为观众带来思考、带来感慨，而剧场性是通过舞台语汇刺激在场观众的感官。《庭前》的文学性，话剧九人的文学性，我想在这

里就不用赘述了。相较九人之前的作品，《庭前》在剧场性上是有所进步的。第一次看《四张机》，不得不说感觉有点简陋，到《庭前》有专业演员、舞台呈现丰富许多，不仅有大布景、多媒体、插画，还有主题歌。

20世纪末之后，文本的作用慢慢淡化了，我觉得这是当代戏剧的一个趋势。当代剧场更重视视觉性和身体性，这也就是为何我们现在更多讨论剧场性的原因。剧场性是要给予观众在场感，给予观众感官刺激，而这种只能在剧场中此时此刻才能体验的感受，是戏剧给予我们最为珍贵的礼物。

今年让我印象最深的戏是意大利戏剧大师皮普·德尔邦诺的《喜悦》，好的戏剧就如剧中所言"不要去思考它，去感受它"。这是我认为文学性与剧场性完美交融的一部作品，是一部必须去到剧场亲身感受的一部作品。

那么，如何让文字立体呈现于舞台之上，如何让人物在舞台上行动起来，如何让诗意在剧场流淌，这是当代戏剧创作者需要去思考的。是的，诗意。很多人说这是个没有诗意的时代，正因为缺失，才迫切渴望。我以为，话剧九人的讨巧，也正在于此，借了民国诗意的外衣披在身上。

话剧九人是从北大走出的校园剧团，经历了从非职到职业的转变。九人的成功，可以说是为校园戏剧创作开辟了一条商业化的道路。话剧九人主创朱虹璇集编剧、导演于一身，得以很好地将文学性在舞台上保留。我想鼓励更多编剧去勇敢站出来，去主导舞台，甚至站上舞台，而不是躲在幕后。你只有熟悉舞台、立于舞台，你才可以创作出可以立在舞台上的作品。最后，我希望更多热爱戏剧的非职人士，来到戏剧的世界，让我们一起将戏剧的喜悦分享给更多的人。

李伟（上海戏剧学院图书馆馆长、《戏剧艺术》副主编）：首先请允许我表达对话剧九人崇高的敬意。刚才宫老师讲他进入剧场感觉到一股清流，我的感觉是，你们就像黑暗中的星星，为当代的剧坛送来了一线光明。我看了非常感动，作为上戏的员工，我代表上戏向你们表示感谢。你们身上所具有的，正是上戏所缺乏的；你们所送来的，就是上戏所需要的。话剧《庭前》中的高潮场面——女主角尤胜男和男主角郎世飖吵架那一场——简直是对灵魂的审判，特别是对很多男性知识分子灵魂的审判，非常深刻、非常犀利，对我触动很大。现在戏剧舞台上有一种让知识分子重新登上舞台中心的气象，我认为非常好。曾经我们的话剧舞台着力表现的是工人阶级、农民阶级以及军人，这当然是应该的，但是如果我们不是像《狗儿爷涅槃》和《桑树坪纪事》这样，站在一个文化反思的高度去审视和表现的话，我觉得是不够的。知识分子也应该站在更高的高度来审视自己，国外引进的《哥本哈根》、国内原创的《蒋公的面子》以及最近由福建师范大学创排的《亲爱的安东》，都涉及了知识分子自我反思问题。在我看来，知识分子毫无疑问是历史最重要的推动力，这个群体、这个阶层在精神上的状况，代表了一个国家、一个民族的精神高度，值得我们社会的每一个人去关注。所以，知识分子题材的戏剧值得书写，而且随着我们民族的教育水平的提高，这样的戏剧是绝对不会缺乏观众的。

其实，我对话剧九人敬仰已久，但一直没有时间去观摩学习。今年5—6月份，话剧九人的系列作品在上海演出，我当时就想去全部看了，但那段时间实在太忙，未能如愿。这次我看完《庭前》后的第一个感受就是，这个戏做得非常讲究。从创作者的角度去看，你们是想做一个文学性很强的戏剧作品，你们做到了，而且非常成功。编剧的文学才华不容置疑，修养也非常全面，能够亦编亦导。剧中的很多场

面和台词，虽然都在讲民国的事情，但一句话也没有超出戏剧的情境，又每一句话都直指现实，我认为这就是整体意义上的艺术的隐喻和象征，可见作品现实关怀的意味非常强烈。如果我们套用官方对一部好戏的最高评价"思想精深、艺术精湛、制作精良"来看，你们完全做到了。从现实主义戏剧的角度讲，舞台布景、服装化妆以及灯光设计等方方面面，在我看来完全达到了专业水平。在进剧场之前我以为你们还是一个业余剧社，但是我一进入剧场，就感觉你们完全是一个专业剧社，而且完全可以走商业路线。在知识分子题材的书写上，你们并非开创者，却后来居上。从制作层面上讲，舞台非常精良，比如黑色天幕上悬挂着星星的意象，就寓意深刻。全剧除了一场是发生在白天，其他场次均发生在夜间或昏暗的环境下，这不是偶然的，而是精心设计的"长夜难明赤县天"背景。从表演层面来讲，演员的台词功底非常好，句句都听得非常清楚。除了主角之外，每个演员都是一人分饰多角，但几乎让人难以觉察，可见他们的演技是非常精湛的，化妆技术也是很高超的。从思想主题层面来讲，这个戏除了对知识分子的灵魂进行审视外，还有强烈的女性独立、女性自主、女性成长的主题。这正是我所理解的思想精深，这就是我们时代的前沿思想。前面朱虹璇介绍说，她们的许多成员都是非戏剧专业的，但是在我看来，她们都做了许多专业戏剧人都做不到的事情。

当然这个戏肯定还有一些不足的地方，比如男主人公郎世飘前后性格的贯穿性还不够，结尾的情节交代有不清晰的地方，人物传记式的写法导致整个戏不够集中，戏剧性不够强烈，等等。这里就不一一展开了。我以为，今天这个时代，话剧能够在市场上获得成功已经是很了不起的一件事，这个戏在市场上已经获得很大的成功，这一点足以说明很多问题。我实际上是没有资格来"批评"她，我只想祝愿她

走得越来越好、越来越远。

计敏（上海戏剧学院教授、《戏剧艺术》编辑部主任）：话剧九人由北大校园走出，从爱美的走向职业演剧，推出了一批具有较高艺术水准的文人剧，在舞台上构建了"民国宇宙"，并且有效地占领了市场，形成了固定的观众群。历史地看，中国话剧就是处于急变中的知识分子在对传统戏曲的内涵与形式更新中的重构，所以无论是20世纪20、三四十年代，还是80年代的探索戏剧，都不乏充盈知识分子气息的剧作，但90年代至今，我们的戏剧板块中，却鲜有出色的文人剧。《蒋公的面子》首先复苏了这一传统，而九人的出现更是进一步弥补了缺憾，使当下中国话剧的生态更为健康丰富。

上个礼拜我给全校研究生作"电影与戏剧中的女性主义视角"讲座时，所举案例基本是欧洲国家的，当时还说中国的女性主义戏剧非常匮乏。但前天看了《庭前》，读了剧本《四张机》，加之之前观摩的《双枰记》，我能明显感受到九人在展现民国知识精英人格独立、精神高贵的同时，不乏对女性的关注。《四张机》在讨论引发争议的试卷时，三份不同类型的试卷——受西方思想影响、进步先锋、以白话文作答的，与继承传统、讲究对仗、辞藻华丽、骈文出彩的试卷已经形成鲜明对照，加之家境贫寒、吃苦耐劳、虽基础略差、但一心求真的张久伦卷子，足以构成戏剧张力，形成三重奏，但创作者还是插入邓奕秋这位一心想来北大念书的女生来信，在舞台上探讨男女教育平等的问题。都说《四张机》是最接近《蒋公的面子》的，但其对女性的观照，却是跳脱出《蒋公的面子》的。又如《双枰记》在以文人为主线的同时，加入市井女性的视角，打开了一个封闭的民国世界，隐约展现两个底层女性的命运。九人甚至注意到以中产阶级女性为主的观

照盲点,将视角从中产阶级扩展至弱势群体,在思考面向上愈趋多元化,让观众看见底层女性的存在。至《庭前》,女性角色已与男性平分秋色,而一系列女性群像的塑造,仿佛将一部女性的觉醒史、成长史展现于舞台之上。可见,九人对女性议题的探讨是一以贯之,且逐步深入的。这在中国当下的语境中尤为难能可贵。

但是,《双枰记》中两位女性,摆棋摊的小寒和唱大鼓的邵玉筝稍有工具人之嫌,更像是为了凸显三位男性知识分子的存在,所以人物的刻画略微粗线条了一点。特别是邵玉筝问小寒为什么还不逃难,小寒觉得自己的棋摊也算得老字号了,日本人打不进南京城来时,作为观众的我心里不由得一紧,在四年后的南京大屠杀中,底层的女性有几个能活命。而此刻创作者似乎并不关注她俩的命运,还在通过她俩的叙述,为观众描摹三位男性知识分子的形象。显然,这种表述是创作者自我身份代入的结果,九人的创作者与其观众群的标识度非常清晰——有文化的白领,以女性居多,故而其目光还是聚焦于精英上,导致精英气质稍重,舞台上的投射与创作者、观众同属一个阶层。

女性的权利是建立在任何人都无法剥夺的自然权利,即人权基础上的。所以,女性主义思想与五四时期的"自由"和"平等"理论是共通的。但是,"人权"的实现却未进一步实现"女权"。在五四新文化的语境下,出现了许多批判封建礼教、表现女性解放的影片。当我们今天去回溯民国时期的电影时,会发现其中往往有一个不可或缺的父系形象,充当"救世主"的角色。九人的作品突破前作,当然不将希望寄托在男人身上,往往是 girls help girls,《庭前》极富女性情谊想象,甚至是跨越阶层的女性情谊(保姆余姐和尤胜男的对话、胜男帮助为给姐姐洗刷冤屈的邓奕春打官司等),女性彼此认同,结成守望相助的共同体。

但是，父权制下姐妹情谊的构建是否可靠，意即"女性共同体"是否可能只是一种美好却脆弱的幻想。近年来，女性主义作为社会性议题在我国愈加受到关注。然而打开我们的社交媒体，在女性联合起来争取权益的另一面，又随时会见到女性内部的不断分化。职业女性、家庭主妇、不婚主义者与已婚女性互相攻击的现象常有。

九人的作品可以看作中国女性主义戏剧的先声和希望。戏剧不仅仅是创作者的艺术表达，其折射的更是艺术家与观众之间用以赞扬他们集体的价值和理想的合作，是仪式性叙事系统的组成部分。因此，希望九人在接下来的作品中，能够促使观众走出观剧舒适区，甚至是对观众提出挑战，动摇我们固守的价值信念，超越久未反思的视角边界。

郭晨子（上海戏剧学院副教授）：从《四张机》和《春逝》起，我一直非常关注话剧九人的作品。我想在我们运用各种理论框架论述九人的时候，请不要忽略在过去的几年间，九人为每一个观众带来的感动和力量，这是我所有发言的一个前提。

2022年9月，我去YOUNG剧场观摩《对称性破缺》时，遇到了一名刚刚毕业的学生，演出前聊了几句。后来她给我发了很长的微信，讲她读书时和工作后对编剧专业的不同认知与体会，讲这个戏对她的触动。这不仅仅是师生之间的对话，也是师生共同的与《对称性破缺》的主人公们的对话。话剧九人启动了这种对话的契机，从台上到台下、从剧中人到观众席中的每一位都多了一个对话的通道。为此，深深感谢！

遗憾今天的研讨会中没有艺术管理专业的专家，我想话剧九人的运营是非常值得关注和研究的。从公众号的每一篇推文，到每一部戏

的场刊和周边，从中秋节时在B站免费放映《双枰记》赢得满屏"欠票"的弹幕，到《四张机》剧本的公开，都可圈可点。这是一个以年轻女性为主创、主导和主力的团队，她们发挥自身特质，在每一个环节都表现得极为优秀。

去年11月我发表了《一剧之本的验证——九人剧社民国知识分子系列戏剧观后》的长剧评，梳理了话剧九人与始自学生演剧的作为舶来品的中国话剧的内在联系，讨论了"一剧之本"的缺失和剧本一再受到贬抑后，中国戏剧所受到的损伤，也极为赞赏朱虹璇自编自导的勇气，在此不再重复。

接下来我想呼应一下陈恬老师提到的"九人"的创作序列，或许是因为最初的创作脱胎于《十二怒汉》，在《四张机》和《双枰记》中，舞台上都营造了一个非常极致的戏剧情境，在这个戏剧情境下展开辩论，辩词的机智和辩题的话题度是九人赢得粉丝的重要机缘。但她们没有止步于此，而是一直在成长在变化，《四张机》中三名教授之外的配角，在《双枰记》中似乎"演变"成了两名女性叙述者，但这意味着叙述进入了剧作结构，剧作语法的改变非常大；而《对称性破缺》或许是受到了《雷曼兄弟三部曲》的影响，以大量的叙述和一人分饰多角为特征。因此，业余和民营不能作为判断一部作品或是一个团队是否专业的标准，专业院团的某些剧目也有可能非常业余。当然，任何作品本身都可能存在瑕疵和可改进之处，这是另一个层面的问题。

《庭前》是一部用心之作，以唐明皇和杨玉环的弹词演唱为贯穿，某种意义参照了明清传奇的"以离合之情，写兴亡之感"。全剧的时间跨度极大，事件和案件以及庭辩极多，同时作为"民国宇宙"系列的收官之作，要拣起和收束的人物也不少，对编剧而言难度不小。就目前的演出来看，感动处依然热泪盈眶，但下半场的叙事显得有些匆

忙和拥挤,对关沥海遭绑架这一直接作用于男女主人公人物关系变化的事件交代得不妨更清楚些,而郎世飙服务于杜先生后内心的纠结还只停留在对应酬多的感慨,尤胜男在营救包括郎世飙在内的十君子时不得不求助于杜先生只是几句台词带过,完全没有展开。这些情境中,知识分子如何自处、如何自我评判、如何与自我与他人与社会"周旋",都是极有戏的,比青春中国的感召或者少年义气的感动更耐人寻味。

作为同行,可以想象两位编剧在确定了第一场的"庭审"之后,大致就有了接近尾声时郎世飙和当年的法官同为阶下囚的狱中的一场戏,在编织了郎世飙和尤胜男的人物关系后,幻觉中的狱中相见的一些台词大概也萦绕心间,这些重场戏反而不难写,也的确写得精彩,真正难的,是怎么写交代的场面。编剧设定了两个郎世飙,年轻的郎世飙和成熟的做了律师的郎世飙对话,这能否作为全剧的结构支撑?更进一步,能否让年轻的郎世飙承担叙述者的功能,从而减轻在较长的历史跨度中种种交代的负担,把更多的空间留给展现主人公的内心世界?刚才听到了编剧的介绍,《庭前》的创作始自郎世飙这个人物,查史料时发现了民国成立之初女性无权担任律师,加上对女性议题的一贯偏爱,创造出了尤胜男的形象。那么,两个郎世飙作为结构就又不合适了,会削弱尤胜男的戏份。郎世飙的命运起伏足够支撑一个戏,尤胜男的人生经历也够支撑一个戏,两人的人物关系变化又是戏剧性丰富的,如何取舍素材经营布局,还有较大的调整余地。

衷心祝贺话剧九人搭建起了"民国宇宙",期待她们新的作品!

翟月琴(上海戏剧学院戏文系教授):《庭前》是"献给我们的",这一点令我感动。也就是说,这部戏不是演给某一类人看的,而是献给所

有的人。刚才有老师提到郎世飙和尤胜男可以各自发展出一条线索，独立成剧。这部剧没有起名为"郎世飙"与"尤胜男"，与之相比，我也更喜欢"庭前"这个剧名。就像鲁迅的《铸剑》（同样与"女师大事件"有关），起初就叫《眉间尺》。之所以没有以"眉间尺"命名，大概"复仇"不仅仅是这个小说的唯一主题。如果仅仅是报私仇，为什么最后要让大王、眉间尺和晏之敖的头颅在金鼎里不分你我，最后给大王落葬时，都分不清哪根头发是大王的，哪根是眉间尺、晏之敖的了。也许《庭前》这部剧的中心不仅是一个家庭、两个律师的律界沉浮记录，而是全人类追求法律公平公正的问题，涉及法律之内的公和法律之外的私之间的关系。郎世飙转作律师，与过去的自己跨时空对话。他说的正是，庭辩不等于演讲，胜利也不总是属于正义的一方，总是要想些办法护着些你想护着的人吧，有情的代价真是痛苦，有情的方法是忍住痛苦。

《庭前》充分利用法庭（公共空间）、家庭（私人空间）两个空间，调度灯光、音效、布景的处理效果，场景变换的设计非常精巧，处理庭审或是案件的方式从不重复。前两个案件是公共事件，触及民族、国家问题，所以出现了庭审现场。后面的案件，场景转换到郎世飙北平的家里。这时候，他为段祺瑞政府效力，已经是司法总长。他的朋友程无右煽动女一中罢课，驱逐校长被免职，控告郎世飙。程无右没有出场，女友宋筠出现在郎世飙家的树上。以生活化的场景，谈论公共案件。

在处理女性案件时，比如邓奕春姐姐的案件，失去孩子的尤胜男在婚后初次涉足律界，在家里查案，反馈给丈夫。通过灯光变化，场景在法庭与家庭两个场景之间交叠切换。后来，二人合办律师事务所后，处理案件的场景又在郎和尤两个房间跳转。直到案件重叠的时候，

尤胜男走出自己的房间，进入郎世飙的房间，为公与私的话题产生争执，将演出推向最高潮，解释了尤胜男为女性诉讼的私人原因，点醒了郎世飙。

《庭前》中男女主人公的故事，固然动人。不能忽略的是，在故事之外，思辨性确实也是九人的一个特点。在剧场当中，我们应该允许思辨性保留下来。因为这种思辨性的存在，而让观众更喜欢剧场。在我看来，如果那些动人的故事，能够与思辨性的争论、对话紧密结合，那么，这部作品将会在动人之外，更为深刻。我想，民国时期的男女关系，可能不仅仅是一种动人的情感关系，也会涉及更高的信仰，就像是许广平对她和鲁迅关系的描述，"那里没有灿烂的花，没有热恋的情，我们的心换着心，为人类工作，携手偕行"。民国知识分子对公平正义的不懈追求，是头换着头、心换着心的信仰问题。这不仅在民国，在当下也具有现实意义。这是我的一点个人思考，不一定准确，供参考。无论如何，我对话剧九人未来的演出充满期待。

李冉（上海戏剧学院戏文系副教授）：《庭前》是一出好戏，是一部优秀的作品，这已经成为一种共识。这部戏让我们认识了解到中国第一代女性律师的成长史，甚至在某种程度上影响到我们回看民国时期女性知识分子的方式。

《庭前》是一部非常"合时宜"的戏，这是它的好，但似乎又有点过于"合时宜"。从精神方面来说，《庭前》延续了话剧九人对民国知识分子的探寻，这种探寻从某种意义上说接续了五四时期的主流文艺思潮，但同时也忽略了五四主流文艺思潮所忽视的日常生活和都市人群的精神资源，刻意营造了一种极具戏剧冲突的现代中国图景。在这种刻意的营造中，似乎很难看到对人性和生活的深厚的透察。剧中

的女主角尤胜男是民国第一代女律师,她应该是一个挣扎于新旧之间、参与现代中国除旧布新进程的女律师,她的身上多少要有一点封建社会和家庭留下的精神创伤,从而激发出观众"感时忧国"的悲悯之情。但是在尤胜男身上,我们看不到她与封建社会的关联,她太"新"了。她唯一的精神支柱就是改变社会、改善女性处境,她没有一丝一毫的羁绊。从这一点上看,和挣扎在新旧之间的五四知识分子不太一样。我们在巴金的小说《家》中看到觉慧的出走充满了对旧家庭的眷恋,而今天我们看到尤胜男的出走是那么决绝,没有一丝一毫的犹豫。于我个人而言,我更期待看到戏剧中复杂的内部关系,通过内部关系揭示性别关系的复杂性,这是一种更有张力的女性主义。尤胜男的扮演者曾经这样描述:"她一定是一个充满力量的女性,是非常有力量感的一个女性。"的确,尤胜男非常有力量,不断强调她极具力量的一面,多少有点超人的气质,有点神性。我同时期待,在力量之外看到女性之美、和谐之美。

顾振辉(上海戏剧学院戏文系讲师): 我没有看过话剧九人之前的"民国系列"的作品,但看过《庭前》,并对剧团背景有所了解后,使我对他们之前的作品产生了浓厚的兴趣。

就我对《庭前》刚开始的观摩体验来说,由于舞台布景与宣传物料以及开场前饶有特色的提示话语,让我以为这会是一部类似于北京人艺的《哗变》一样的"法庭戏"。所有的剧情,都会集中在法庭上的唇枪舌剑中层层推进,逐步展开。然而,随着剧情的推进,我发现,该剧是以开放式的结构,对于一对留洋法学背景的夫妇在民国年间,人事浮沉的全景式的呈现。有儿女情长,亦有家国情怀,更有对社会公平正义、妇女解放、法治建设等种种至今仍有现实意义的问题呈现

与思考。

整个舞台呈现，虚实相生，除了法庭、办公室等空间，亦有苏州河边、北京梨树下的四合院庭前，也有阴暗潮湿的监狱。搭配灵活多样的灯光以及意蕴悠长的主题曲。使得全剧更具有诗化现实主义戏剧的特点。

然而，该剧的问题，如同前几位专家提到的"枝蔓"的问题。该剧前后共三个多小时，涵盖了约三十年的时空维度。其中由各个案件相串连。同时，又涵括了数种议题。但感觉每个都点到了，可每个都没有点透。伤其十指，不如断其一指。话剧舞台上有限的时空容量中，要展开这样的故事，显然还是有些捉襟见肘的。该剧在编剧构思上来看，其实更适合改编为电视剧。电视剧可以给予该题材剧作以更从容的叙事空间，可以在主线人物剧情的基础上，更宏观地描绘出民国那个年代的风云际会。欧美电视剧的类型中就有一类"律政剧"。其中亦有诸多成功地以人物叙事为主线搭配以各个案件为线索多头并进，并且折射出社会百态的叙事模式。显然，这样的叙事模式在体裁上，更适合将《庭前》的故事更从容地讲述给观众们。甚至也可以将该剧团之前的"民国宇宙"中与之相关的内容，有机地融入进去。再加之合理精良的制作，相信会是一个相当成功的年代剧。

话剧九人剧团脱胎于北大，以业余、半业余的形式，运营至今，为我国的话剧市场奉献了一系列口碑甚好的佳作。在当前的话剧生态中，实属不易。据悉，《庭前》将是该系列的收官之作。期待他们将不断突破自我，离开民国题材的舒适区，给我们带来更多更优秀的剧作。也期待他们能和影视公司合作，将之前的剧作，改编为影视剧，能以更自在的容量与形式，向观众讲述出更丰满、更有深度的故事来。

朱虹璇：首先是想要谢谢各位老师，今天抽出了宝贵的时间来参加这个活动，尤其是感谢计敏老师的邀请，如果没有这次的邀请，我们会错失很多和大家交流的机会。今天听到了很多方向不一样，但是对我们来讲都很有启发的声音，还收获到了一些在剧本创作上非常实用的建议，这都对我们有很大的帮助。最后也借这个机会和各位老师汇报一下，《庭前》这部戏是民国知识分子系列的第五部也是收官之作，我们后面不打算在这个系列里继续展开的原因，其实是担心在创作风格上限制了自己。虽然继续做下去，可能会对维护市场或者观众群有很大的帮助，但是从纯粹创作的角度来讲，这一定程度上会限制我们创作和尝试灵活性，我们已经察觉到了这种限制，所以我们不希望继续去维持这种状态。

话剧九人发展到现在，看上去已有十二个年头，但我们全职运行的时间其实只有四到五年的时间，还是一个很年轻的团队。我们的目标并非对标经典，也无意媲美院团大制作或者说市场上所谓的现象级作品。我们做戏剧更多的目的是在于说一点真话，能够影响一个人，就算一个人。我们拥有很多喜爱我们，来自各行各业的珍贵的观众，这对我们来讲就足够了。当然事物发展的规律并非人力可左右，在这条道路上我们未必会成功，可能过两年就昙花一现消失了，我们也未必真能像各位老师所说的那样成为一个文脉的继承者。然而，毋庸置疑的是，我们会在专业性上继续努力提升自己，不辜负各位老师和前辈对我们的支持。很感谢各位老师能够帮助我们，让我们在实现这样一个微不足道的小目标的道路上面得到了很多的支持和远远超出我们预期的关注，在这些对我们来讲都是养分，我们都会好好吸收。非常感谢各位，谢谢。

人性与当代戏剧

——央华戏剧《悲惨世界》研讨会在上海戏剧学院召开

 2024年3月3日,由上海戏剧学院中国话剧研究中心、上海艺术研究中心、上海市剧本创作中心和央华戏剧《悲惨世界》剧组联合举办的《悲惨世界》研讨会在上海戏剧学院图书馆一楼智慧教室召开。来自上海、南京、浙江等地多达30余位的学者、评论家,多维度深度探讨了这部中法合作的戏剧《悲惨世界》。出席本次研讨会的主创人员,包括北京央华文化发展有限公司艺术总监王可然、《悲惨世界》总制作人安娜伊思·马田、《悲惨世界》剧本翻译宁春艳、《悲惨世界》中方导演张瑞、《悲惨世界》总制作人李峻豪。会议由上海戏剧学院院长黄昌勇教授致词,上海戏剧学院原副院长、《戏剧艺术》主编杨扬教授担任主持。上海《文汇报》《新民晚报》《解放日报》《上海戏剧》、澎湃新闻等媒体杂志的主编、记者也参加了本次会议。

董晓(南京大学文学院院长、教授):各位专家,陈军教授请我过来看戏,我很高兴,但我其实是一个外国文学爱好者,从事外国文学翻译研究,并不是戏剧专家。因此,我只能从一名外国文学爱好者和研究者的角度简略地谈一些切身的感受。三个小时的戏最直接印象就是

整个舞台的呈现方式跟我想象中的传统话剧表达方式不一样，因为这场演出的舞台叙述功能非常强烈，戏剧人物不断跳出自己的角色面向观众，讲述、评论、评价所饰的人物，引导观众思考这个人物的行为、思想和情感，以及人物行动的背景和情境。这占据了演出的很大比例。这显然与传统的话剧呈现方式有很大的不同。虽然当年布莱希特也曾强调过戏剧的叙述功能，并通过他所倡导的"陌生化"和"间离效果"加以实施，但是布莱希特更看重的是演员对所饰戏剧人物的理性思考与批判，而非纯粹散文化的对情境与历史背景及人物形象、心理的叙述。

当时在剧场观看这部戏的时候，我就在想：为什么导演会刻意追求这种呈现方式？我觉得，对于雨果的名著《悲惨世界》而言，这是一种非常可行的方式，因为导演面对的是名著改编这个任务。小说《悲惨世界》的文本特点不是传统意义上的现实主义小说。我平时给本科生讲授"外国文学"这门课的时候，雨果的作品都是必读书，讲雨果作品的时候会反复强调，雨果的小说不是传统意义上的现实主义小说，**他是浪漫主义作家，他强调情感的烘托**。读雨果的小说会有一种拖沓的、琐碎的感觉，比如《巴黎圣母院》一开始一百多页专门谈巴黎的建筑史，以及《悲惨世界》里大段大段的历史背景、历史事件的叙事。所有这些都是为了情境的烘托和情感的渲染。雨果笔下所有的人物都是定格定型的，因此雨果对人物的书写不是传统意义上的现实主义作家对人物性格的刻画，现实主义小说里人物性格的变化，以及人物丰富细腻的精神和心理世界，在雨果的作品里是不存在的。因此，导演通过人物动作和语言表现人物性格、精神面貌和心理世界，就无从下手了。

把《悲惨世界》这部小说搬到舞台上，让观众强烈感受到雨果在这个作品里想灌输给读者的情感，就是导演的核心任务。雨果想向读者传达的核心思想和情感就是人道主义，就是雨果所处的那个时代的

人道主义思想。因此，导演必须想办法让观众感受到这种思想。昨天我在剧场里看三个小时确实感受到了。通过人物的肢体语言、舞台灯光、背景音乐，包括人物跳出来，面向观众所作的大量的陈述。而这个陈述很多就是作品里的语言，就是雨果的原话。把作品的原话搬到舞台上，帮助观众在三个小时里感受雨果在文本里想传达给人们的情感，是这部戏的导演的舞台设计。可以设想一下，把现实主义小说搬到舞台上，导演一般不会这么做，因为现实主义作品里的人物内心世界变化很大很丰满，在舞台上导演完全能够通过人物之间的对话，通过人物的动作、表情来呈现人物的内心感受，从而表现其性格。但面对《悲惨世界》这样的作品，这种传统的做法就不太灵光了。因此，昨天我所看到的舞台呈现方式是可行的方式。比如，在昨天的演出中，刘烨演的冉·阿让就不是一个内心世界丰富、性格复杂多变的人物形象。因为雨果也不是按照这个路径去塑造冉·阿让的，必须要通过冉·阿让一生的经历，通过具体的事件、场景去呈现雨果想表达的对世界的控诉，对人道主义的追求。因此，**导演必须像打强心针一样，通过演员刘烨的语言、动作，以及不断地跳出角色面向观众的陈述，把雨果的情感和思想传达给观众。**这是这部戏导演的基本做法。

既然人物性格塑造和心理挖掘不是这部戏的主要功能，那么建议导演可以想办法再把舞台氛围渲染烘托得更加强烈一些，让观众对雨果想表达的人道主义情感感受得再强烈一些。我想，这是可行的办法。

总之，特殊的文本用特殊的舞台表演方式呈现出来。这是我昨天三个小时的观感，不知道这种观感在多大意义上是正确的。

毛时安（中国评论家协会原副主席、文艺评论家）：昨天看了舞台剧《悲惨世界》非常激动，很有震撼力。说来很凑巧，我外孙每个周末到

我家住,一起聊天。上周六我给他读《悲惨世界》连环画,读到30页的时候,他说你不要读了你太慢了,我自己看,结果看到晚上12点,一口气把五册连环画全看完了。可见《悲惨世界》强大的文学感染力。中法文化年挑选《悲惨世界》是一个智慧的抉择。雨果是世界文学巨匠中的巨匠,《悲惨世界》是世界文学高峰中的高峰,从冉·阿让、芳汀、珂赛特悲惨坎坷的命运中升腾而起的人道主义思想代表着人类思想的精华。在西方列强入侵中国的时候,他站出来义正词严驳斥英法的强盗行径,旗帜鲜明地表达了对弱国的同情。《悲惨世界》深刻影响了我的世界观和人生。我至今还记得"文化长夜"时如饥似渴阅读、抄写的情景,记得1978年5月在书店排长队购买《悲惨世界》的兴奋心情……

这两天我自己又看了一遍连环画。看了以后我很担心,《悲惨世界》卷帙浩繁,既有史诗的壮观瑰丽,有人物命运的波澜起伏,更有巨大的思想容量,一部戏如何能在180分钟里展现巨著的风采神韵?这是一个巨大的挑战。昨天我特地带了外孙一起看,他全神贯注看完全剧,谢幕时他和全场观众长时间地热烈鼓掌。一个初二学生的直觉印证了演出的巨大成功。180分钟的时间长度,再现120多万字的长篇小说,无疑是巨大的挑战。确实,中法两国艺术家面对这样的巨大挑战,以超高的艺术智慧,完成了自己的任务,向世界交出了一份漂亮的答卷。

这部戏体现了中法艺术家在21世纪共同努力的最新合作的文化成果,是当下中西文化交流互鉴的成就的标杆。中法文化合作源远流长,记得1958年,我十岁时看过的中法艺术家合拍的电影《风筝》,那是新中国第一次与外国合作拍摄的故事片。讲述中法两国儿童,因为一只漂洋过海的风筝,结下了纯真的友谊。这次中法文化60周年央华戏

剧能够推出这样一部作品，具有十分重要的现实的文化意义。在各国被民粹主义裹挟，全球化被粗暴打乱，各国日益孤岛化、碎片化的当下，我们需要雨果，需要艺术地解读《悲惨世界》。舞台上冉·阿让在残酷现实生活和悲惨命运中，灵魂的纠结、冲突和极度忧伤，他向善向上时内心难以想象的巨大痛苦和艰难挣扎、升华，是对急需自我救赎的现代人振聋发聩的呐喊。更何况，让作者心痛不已的"贫穷使男人潦倒""饥饿使妇女堕落""黑暗使儿童羸弱"，从1862年至今，并没有消失，冉·阿让、芳汀、珂赛特，乃至马吕斯……他们的悲剧仍然不断在世界各地，在我们的现实生活中上演。

这部舞台剧不是一般意义上的话剧和戏剧。它主动承担了不可想象、很难完成的崇高的美学使命：在剧场给观众"讲述"文学巨著《悲惨世界》，以180分钟的时间，大胆而小心翼翼地选择，把雨果小说很多精彩段落，人物对话、心理活动、场景描写、抒情段落、深刻思考，原封未动搬上舞台。

就艺术而言，我最近一直在思考21世纪的剧场艺术、舞台艺术该怎么走？《悲惨世界》实际上是以话剧为主的综合体现的剧场艺术，**21世纪的剧场艺术应该怎么发展，怎么争取观众，怎么适应今天这个时代？**从这部作品来说，把文学巨著进行舞台叙事，不是原生意义上的舞台作品，观众通过观赏演出能够感受到文学巨匠构筑的这卷人类苦难的"百科全书"和字里行间人道主义思想巨匠的语言和思想精华，这一点很重要。这对演员也提出很大挑战，整个舞台演出就像平话一样，有说有表，既有传统话剧必需的演员对角色真实真挚的表演、对话，又有故事情节的叙事、心理刻画、环境描写，同时承担了客观叙事和主观角色沉浸的两方面要素，可以讲既是间离性的也是体验性的，进入角色就要体验，进入叙事就要求间离，把间离和体验混合在一起。

演员们不但在舞台上饰演角色，也担任讲解，还搬运摆布道具，再造人物活动的戏剧空间。**但它不是"话剧"，有音乐、歌唱、器乐、舞蹈，舞美简约而丰富，灯光带着表现主义、象征主义的意味。**

在此之前，我在话剧剧场上看过很多表演，有一个演员在我心目中是伟大的，国家话剧院的袁泉，她演的《简·爱》，她演简·爱的气质和气场达到伟大演员的标准。昨天刘烨是我心目当中认可的堪称伟大的戏剧演员。他在舞台上的从容，那种严谨，那种对艺术的一丝不苟的追求，特别是开场的台词，多次在人物角色和情景描写、情节推进中不断进出转换，达到了很高的艺术成就，我很难想象没有刘烨，换一个张烨、王烨会演成什么样子。

最后，我要感谢央华戏剧在中法文化60周年推出这样的剧目。这两天上海美术馆约我写一篇关于林风眠和吴冠中的评论文章。我想到一个问题，为什么中国和法国，上海和巴黎会有着血肉之间说不清摸不着的联系。中国近代发展受到两个国家很大影响，一个是近代日本，一个是现代法国。我们早期的共产党员、思想家、作家、艺术家大部分都到法国留学，这60年中法共同经历了历史的动荡，但仍然保持着现在友好状态，这当中有很多值得我们思考的问题。中国有句古话，道不同不相为谋。其实，道不同更需相为谋。求同存异，只有相谋才有理解。更何况，人类其实从来没有绝对的不同之"道"！

祝贺演出成功，这台戏是可以向中法建交60周年大典献礼和交代的。谢谢！

罗怀臻（中国文艺评论家协会顾问、中国戏剧家协会顾问、剧作家）：

感谢央华，也感谢剧组，如此用心地做出一台能够体现21世纪大剧场时代舞台艺术最高水准的精品剧目。演出对我产生了巨大的情感

的冲击，前天观看之后，这两天都沉浸在作品里。今天早上，我特意提前半小时来到上海戏剧学院，站立在雨果的塑像前久久沉思，深深鞠躬，由衷地感谢他，感谢他对我的深刻影响。每个作家都有自己的文学初心，为我种下文学初心的不是中国人李白、关汉卿、曹雪芹，也不是外国人莎士比亚、易卜生、契诃夫，而是雨果。

在我的少年时代，邻居中有一位中学语文教师，收藏了许多外国文学名著。我向邻居借来的书籍中，主要就是外国名著。那年我13岁，人生读的第一部小说竟然是法国作家雨果的《九三年》，随后又读了《笑面人》《悲惨世界》。这三部巨著，竟然都是在我13岁时阅读的，而且读了进去，终生难忘。《巴黎圣母院》则是成人后看的电影，没有读过小说原著。

在我成为剧作家的许多年里，很少有人窥破我所受到的雨果小说的影响。雨果的文学世界于我而言，主要是他的小说创作。**雨果的小说深刻而透彻地影响了我，他在小说中把善恶、美丑推到极致，然后进行极致的反转，从而升华主题的创作方法影响了我的一生，也成了我的构思习惯。**我的作品《古优传奇》《金龙与蜉蝣》都受到雨果先生的影响。在我的作品中，我想表达出自己对于雨果的热爱。我敬仰雨果先生，他是我文学初心的种植者。

从少年时代接触到雨果的小说创作，迄今已50余年。在这50余年岁月中，我又看了许多法国的文学艺术作品，也去过法国，有了许多更加形象生动的感受。回头再来重温雨果的作品，感受与少年时代又有所不同。中国上海大剧院上演的中文版话剧《悲惨世界》有"朗读剧"的意味。雨果是小说家、剧作家，还是诗人。在今天的语境下，重读经典，与50余年前那个文学少年种植初心的感动进行对照，询问是否相同？我们不难发现，雨果在《笑面人》《悲惨世界》中所要表现

的两百年前的种种矛盾,至今仍未消弭。

　　文艺复兴运动以来,基于一批伟大作家创作的伟大作品所形成的人类价值观体系,如今面临新的挑战。因此,现在看来,雨果的作品没有过时,依然在传递着人类的普世情感与价值。为此,**中文版话剧《悲惨世界》的演出依然具有启蒙的意味,依然怀有崇高的现代文明的动机**。这是我作为雨果的文学追随者和一名现代观众的感慨。

　　作为雨果的文学信徒,也作为有着40年创作经历的中国剧作家,我在观剧的过程中也有一些想法。当我们在改编文学经典的时候,不能一味地臣服在前人的脚下,剧作家应该用戏剧的魅力征服观众。曹禺先生曾以戏剧的形式改编了巴金先生的小说《家》,为后世提供了一个由文学改编戏剧的成功范例。1990年,黄蜀芹导演将钱钟书的小说《围城》改编为电视剧,将原著的文字描述作为旁白辅助,朗读者却没有出场。2010年,李少红导演版《红楼梦》,更是在画外与画内同步以曹雪芹小说原著的语言风格进行了忠实的文学讲述。最近的一些作品,包括王家卫导演的沪语版电视剧《繁花》,也掺杂着一定比重的金宇澄《繁花》原著小说的旁白和字幕。前两年上海评弹团创作演出的评弹剧《医圣》更是把中国曲艺自由转换身份的艺术发挥到淋漓尽致。

　　中文版话剧《悲惨世界》创造性地且高难度地完全以雨果的原著书面文字进行叙述和道白,无一字篡改,无一字自撰,剧场演出效果虽偶感沉闷,总体仍不失精彩和身临其境的代入感。我希望这种演剧方式的尝试不是唯一的一次。无论如何,文学就是文学,戏剧就是戏剧,两者可以互动互文,但不能彼此代替。

郦国义(上海文化发展基金会原理事长、文艺评论家):首先向央华戏剧和共同创作演出话剧《悲惨世界》的中法艺术家表示由衷的敬意!

《悲惨世界》这部小说是世界文学史上一座巍然耸立的丰碑，它是法国文豪、伟大的人道主义者雨果为人类精神文明奉献的一部史诗。

这部小说自1862年问世以来，在世界上已有了近二十种文字的译本，并不断成为电影、电视剧、话剧、音乐剧以及动漫等众多艺术样式改编的文学母本。而在中国舞台上成功改编成话剧演出，这还是第一次！**这是庆贺中法两国建交六十周年的献礼剧目，更是两个文明古国的艺术家为新时代精神文明的交流和互鉴所奉献的灿烂成果。**

中法两国艺术家的创作初衷和这个话剧改编本对雨果原著精髓的忠诚忠实，尤为难能可贵。这次，央华戏剧为观众提供了一份精美详实的说明书，两国艺术家藉此向观众袒露了他们的情怀和心迹。王可然先生组织创作这个剧目的初心，显示了央华戏剧对创作选题的识见及其价值理念，出品制作方和导演主创们对剧目主题开掘的共识令人赞叹。

在《悲惨世界》的作者序中，雨果写下了这样短短一段话："只要因法律和习俗所造成的社会压迫还存在一天，在文明鼎盛时期人为地把人间变成地狱并使人类与生俱来的幸运遭受不可避免的灾祸；只要本世纪的三个问题——贫穷使男人潦倒，饥饿使女人堕落，黑暗使儿童羸弱，还得不到解决；只要在某些地区还可能产生社会的毒害，换句话说，同时也是从更广泛的意义来说，只要这世界还有愚昧和困苦，那么，和本书同一性质的作品就都不会是无益的。"

雨果当年这段话距今已近两百年，仅其中男人、女人、孩子们遭致"潦倒""堕落""羸弱"的这三个问题在当今世界大部分地区都依然存在。因此，今天对这部小说不同艺术样式的改编，"也都不会是无益的"。**通过戏剧舞台上的人物形象让更多人了解《悲惨世界》的精神内涵并彰显其现实意义，这是两国艺术家的共同愿望。**王可然先生和

圆桌会议 | 43

总制作人安娜伊思·马田在一起构想中文话剧的框架时，都谈到了迎客主教和冉·阿让见面的那场戏。他俩都认为主教引导被命运抛弃的冉·阿让以"善"改"恶"，使其"起始是七头蛇，结尾是天使"，这是全剧的"戏核"。编剧又同时任导演的让·贝路里尼先生赞同这个看法，认为"这是全剧最美的一幕"！

全剧的演出呈现了原著这"人类的一面巨大镜子"反映的社会悲惨景象，展示了冉·阿让在社会的黑暗中挣扎与奋斗的悲怆与崇高。这个剧令观众渐入佳境，对上半场的戏是一种观感，看完全剧就使观众有了更多的认同，理解剧本为什么这样改编，赞叹这个戏为什么这么演。无论演员的表演，还是音乐、舞美、灯光、服饰都有可圈可点之处。例如，舞台上伽罗石的形象就值得一提。书中这个巴黎街头的流浪儿，被誉为"法国文学中最生动、最有魅力的艺术形象之一"。他的天真善良、他的开朗仗义、他的金子般的心肠，如今在中国舞台上得到了生动的体现，青年演员罗永娟的传神表演，没有辜负雨果笔下这个"世上最好的孩子"的美誉。

这次，该剧的演出没有打字幕，这不是舞台演出现场的一个细节问题。话剧演出要不要打字幕在业界颇多争议。但近年来，话剧演出有字幕比没字幕的多了。没字幕必须要具备两条，一是演员的台词功夫要好，二是台词说出来还要让观众明白易懂。这次话剧的剧本是原创性的改编，所有人物形象的台词、许多情节叙述的词句都引用原著，而且又全部根据编剧的法文原稿翻译。剧本翻译宁春艳教授表示她的翻译：力求台词要朗朗上口，让演员好演；台词的文字还要让观众"秒懂"；剧本的译文要忠实于原稿，做到信、达、雅，并用心推敲达到生动鲜活、悦耳动听的效果。**剧本翻译的这番努力，为这次《悲惨世界》的演出不用字幕而观众又能即时明白剧情提供了重要保证。**这

给当下的话剧演出提供了有益的借鉴。

央华戏剧这次组织创作演出的《悲惨世界》是在中国的第一个话剧改编本，众多艺术家用心用情用力花了三四年时间。而中国第一个《悲惨世界》译本的翻译出版过程，竟前前后后经历了曲曲折折的近60年，尤其是两位译者对人类精神文明成果的敬仰和虔诚，令人更为感佩动容。

看完演出，忍不住找出久藏的《悲惨世界》重温。全书五本竟然是分三次印成的，开本装帧也不统一，而译者的署名第一至第四卷均是李丹，第五卷是方于。读者1978年在新华书店排长队购得的《悲惨世界》仅仅只是第一、第二卷两本。六十年间《悲惨世界》中文译本翻译、编辑、出版背后的往事，真可谓"悲欣交集"、可歌可泣。

李丹和方于两位先生都是1921年第一批公派留法学生，学成回国后曾在上海生活。1929年结婚当年，他们俩翻译的《悲惨世界》第一、第二卷在商务印书馆出版，译著名为《悲惨的人》，收录在《万有文库》第一集。1932年位于上海闸北的商务印书馆被日寇蓄意炸毁。之后，他们就将译稿寄往商务印书馆的香港办事处，未料从此杳无音信，译稿几十万字的心血付之东流！抗日战争时期，两位先生携孩子历经艰难转道越南到昆明教书，而翻译出版《悲惨世界》全本仍是他们的夙愿。

直到1954年，文化部邀请两位老人参加全国翻译工作会议，并请两位重译《悲惨世界》。1958年5月和1959年6月，《悲惨世界》的新译本第一、二卷由人民文学出版社出版了。这是新中国出版的第一个《悲惨世界》中译本。

然而，正当《悲惨世界》的第三卷译毕付印之时，"十年浩劫"使

众多的文史典籍和文学名著遭封禁或烧毁,《悲惨世界》自然难逃厄运。两位译者也遭受迫害。当1972年两位老人被放出"牛棚"回家,看到第三卷的一些手稿已经被老鼠咬成碎片!

如此曲折坎坷,仍摧毁不了他们译完《悲惨世界》的信念。当时,李丹还未平反,在困境和病患中,他心怀郁愤译出了第四卷。1977年5月他因病逝世。就在举行追悼会的前夕,人民文学出版社派人千里迢迢赶到昆明取走了第三、第四卷译稿。此举使得读者有幸在1980年的秋冬在书店见到了中文版《悲惨世界》的第三、第四卷。

第五卷的翻译重任落到了老太太肩上。方于先生已逾古稀之年,身体虚弱,餐餐只能喝稀饭。在丈夫的遗像前,面对书桌上李丹重病中写在几张香烟壳纸上的关于翻译第五卷的随感断想,她奇迹般地用九个月的时间译完了第五卷。1984年人民文学出版社出版了这最后一卷,至此,第一个《悲惨世界》中译本终于出齐了。

人间正道是沧桑。如今,《悲惨世界》已由多家出版社出版了不同的中译本。而人民文学出版社不断印行的依然是李丹、方于先生的译本,名著名译颇有权威性和影响力。两位"燃灯者"毕生的倾力奉献将永远留在读者心中!

如今,话剧《悲惨世界》的上演让我们感怀这历史的往事,**一部世界文学名著、人类精神文明的杰出成果,在两个文明古国的传播和弘扬,凝聚了多少先贤和有识之士的心血!**同时,我们自然更感奋新时代着力加强文明交流和互鉴的历史进程和时代意义。

胡志毅(中国话剧理论与历史研究会会长、浙江大学传媒与国际文化学院教授):昨天晚上看了《悲惨世界》,上海戏剧学院话剧中心的圆桌会议已经举办了两三年,《戏剧评论》也出了三集,提到的戏我基本

都看了。昨天看的这个戏有点不一样，因为是央华戏剧，之前我也看过两个，一是曹禺的《雷雨》和《雷雨·后》还有《如梦之梦》，都挺长的，《如梦之梦》快八个小时。这部戏三个半小时，容量非常大，三个半小时能演下来已经非常不容易了。之前有很多期待，像这样的世界名著要改编成话剧又是中法合作的方式，是怎么来呈现？因为越是世界名著越是难以改编。

在这儿之前我看过曹路生改编的《九三年》，我当时觉得《九三年》改编晚了，如果早些年会有振聋发聩的感觉。我们是1978年读大学的，当时读《九三年》感觉非常强烈，在"绝对正确的革命之上还有绝对正确的人道主义"。看了《悲惨世界》更是回到对文学狂热热爱的年代。这部戏让我回忆起来了。**雨果不仅仅表现人道主义，更多表现人类良心、社会良心。**要把这样的小说改编搬上舞台是很困难的，我之前看过音乐剧，音乐剧效果很强烈。这部戏该用大制作方式做还是用其他什么方式，罗怀臻老师说是朗诵剧的形式，我们不争议，但确实有这样的特点：难以表现的方式。如果都要通过舞台展示困难非常大，因为舞美的投入会更大。我对电影演员转到舞台能否在舞台上站得住始终有疑问，我后来想了一下，像刘烨这样的演员他来表现是什么感觉。我觉得演员表演的方式跟电影完全不一样，是不是受了主教大人的启示才有一种宗教般的表现方式？这个感觉蛮奇特的。他不是按照现实主义的表现方式，这很值得探讨。

一部戏究竟走什么路线，尤其像浪漫主义的戏剧该怎么表现？雨果太伟大，王可然写的那一段话对当今社会很有意义，《悲惨世界》当年悲惨，好像现在生活很幸福，但世界好像依然是悲惨的。在西方文学里，雨果这样伟大的作家有非常强大的宗教背景，所以主教的行为确实能感化冉·阿让，变成了"白色先生"，这个感觉也是通过

力量转换的。第二句是人类需要救赎,在这部戏里表现的方式,比如"冉·阿让,你偷了一块小面包",罚做苦役19年,真正变成偷盗者反而饶恕赦免了他,这个反差是很大的。我们看小说时发现雨果的表现方式非常了不起,到后来就是芳汀这个形象。我说的可能就是前面两卷,后面的革命记得不是太清楚。我看音乐剧的时候感觉到冲击力,法国大革命对中国影响很大,我们也在那个时候受到了启蒙。还有这部戏的舞台表现方式,像芳汀、珂赛特出现的时候,那个光,我在想舞台灯光是怎么应用,有人说灯光不能太突出,但又要有它的"上帝之光"的感觉,我们现在不太谈宗教,但小说里是存在的,而且是非常强大的存在,所以有很强烈的感召力量。**这两束光加上冉·阿让变成"白色先生"的形象转换有非常强烈的舞台效果,迄今都具有启蒙意义,对当下人来说也是如此。**

剧方在舞美表现上用得很巧妙,灯光用圆形方式来表达,会有很多联想。道具很简单,就是一张床加上桌子椅子,非常简单。我在想这部戏还是非常简洁的,**我们现在看到的戏动不动就非常豪华,舞台上堆满了道具,而这部戏非常简陋,更多情景、场景都是通过叙事完成的,那叙事的功能就很强**。戏剧性跟叙事性究竟怎么转换,刚才很多老师都说了表演方式,观众也会接受,但不应该说它是朗诵,毕竟还是带有表演的。前两年对于剧本的诵读非常流行,但这部戏也不是诵读,也不是化妆的表演,毕竟还是一台中法合作的戏,有技术含量,也有导演非常巧妙的构思在里面。我后来看剧场人坐满了,上海观众非常热情,他们会追捧经典作品。我感觉现场大家非常安静,因为它是大悲剧式的表达方式。我觉得这种表现方式倒可以探讨,我们不需要花太多制作就能做出很好的范本,所达到的效果非常成功。祝贺这部戏的成功,给我们的感受很强烈。

方家骏（原上海市文广局艺术处调研员、文艺评论家）：这是一次十分享受的观剧体验。

经典的力量震撼人心，搬上戏剧舞台后，原著对于"人性"的深刻透视更加直观，戏剧在经典的照耀下大放异彩。

在有局限的戏剧舞台上，中文版《悲惨世界》保持了故事完整性，并呈现出强烈的戏剧性，这些都需要仰仗编剧、导演对文学原著、戏剧舞台的深刻了解，从而作出睿智的选择和机巧的转化。三个半小时的演出，让我们充分感受到了编剧、导演的功力。

我十分欣赏法语剧本的中文翻译。**中文版台词组织得精致而精准，且十分注重中文的诗性特征和语言美感，使大量密集的台词如水流畅又富有吟诵节律，形成了文学性和表演性相互映衬的魅力**，而其中情感力量的投射，是非常"中文"化的，符合中国观众感知语言信息的方式，符合接受美学的基本规律，整个演出过程，观众没有一种被一系列生涩、生硬的"外来语"撞击的感觉。语言潮汐漫涨，悲情扑面而来——非常棒的戏剧效果。

前一次看刘烨的话剧是在19年前。时隔多年，依然能看到他对舞台、对戏剧充满敬畏，小心翼翼地遵循着舞台表演规则；依然能看到他质朴、纯粹的个人表演风格，这是非常难得的。有些处理则显得独到，比如第一幕结尾，冉·阿让怀抱婴儿的独白，通常情况下会处理得深沉内敛，刘烨则把内心的冲动释放出来，大声呼喊出"她睡着了！"带动了上半场结束时观众的掌声，让我们看到，表演需要与观众的心理节奏、情感需求形成对应关系，而表演的独特性和出人意料的效果往往从中显现出来。表演不是自以为是的技巧投放。

刘烨不是一个戏剧匠人，而是一个忠实于内心、虔诚对待表演的职业演员，而这样的演员不大会与"油腻"二字沾边。

感谢央华戏剧再次为上海观众送上一台有价值的戏剧演出。

胡晓军（上海文艺评论家协会副主席、上海市文联理论研究室主任）：

由《悲惨世界》改编的戏剧作品，我年轻时看过电影（也属戏剧），壮年时看过音乐剧，近老年时则看了这部话剧——由中法联合制作、在改编和演出上都颇特殊的话剧。经过欣赏三种改编剧目，我从不同剧种的呈现、不同主创的诠释中感受到不同的美感，借此美感，进而产生了对原著题旨、改编艺术、中法文化交流的再认知。

首先是对原著思想题旨的再认知。

1. 关于贫穷。维克多·雨果在小说的序章写道："贫穷使男子潦倒，饥饿使妇女堕落，黑暗使儿童羸弱。"或可认为"贫穷乃众恶之源"。虽然富贵未必能善，但极端的贫穷对人性之善的扼杀、对人性之恶的萌生才是最基本和最明显的。因此与其说雨果把冉·阿让写上了法庭，不如说是雨果把贫穷告上了法庭。**从历史看，人之向善的努力、社会走向善政的努力，必是以与贫穷的战斗开始，包括在物质上的和在精神上的。**冉·阿让因贫穷而犯了偷面包的小恶，在遭到远超于小恶的惩罚、委屈和苦难后，心中萌生了报复社会的冲动，幸被米利埃主教的同情、宽容及时地扭转，凭借获赠银器起家，再加上才智勤奋而成为资本家和小市长，实现了被救赎、自救赎、救赎他人的"第二次人生机会"。值得注意的是，冉·阿让在获得银器也即刚摆脱贫穷时，依然为贫穷感所困而犯了抢劫孩子钱币的恶行。这个情节很重要，既真实地写了冉阿让由恶到善的转折，也间接道出了"饱暖思淫欲"的原理——人在摆脱物质贫穷后更须解除精神贫穷，以免在"贫穷心"的驱使下继续为恶。冉·阿让对"贫穷心"的挣脱很快，许多人（比如贪官）一辈子都走不出来。

2. 救赎。雨果写道:"释放无限光明的是人心,制造无边黑暗的也是人心,光明和黑暗交织着、厮杀着,这就是我们为之眷恋而又万般无奈的人世间。"显然他是认为人心决定善恶,救赎之道应从心出发、自觉地弘扬善而抑制恶。这便是人道主义精神,其来源既有来自母亲、后虽淡化却不泯的同情、仁慈的天主教义;更有来自父亲、逐渐浓烈的平等、自由的资产阶级思想。上述两类来源无论份量比例多寡,都应在改编时体现出来。该剧的编剧、导演让·贝洛里尼和艺术总监、监制王可然都认为,**这些是人类社会在各阶段求索中获得的人心救赎之道,人道主义是"无国界的和永恒的""既是法国的精神宝藏,更是全人类的精神宝藏"**,至今依然有用,所以他们成了雨果之言"只要世界还存在着愚昧无知和悲惨苦难,类似这部书的作品就不会是无用的"的思想信奉者和艺术践行者。

其次是对话剧改编艺术的再认知。戏剧的根本特征是行动(动作),是行动的艺术且因动作形式不同导致剧种各异,例如说话为主是话剧、唱歌为主是歌剧、运镜为主是电影,唱念做舞是戏曲……中国戏曲着重演员的程式化行动,现当代虽有导演制和整体戏剧理念对此施以平衡,但"以演员为中心"未有根本的改变。话剧的行动则始终是整体的均衡和彼此的照应。该剧尤其如此。让·贝洛里尼导演着意并着力于将"行动"从演员向舞美、服道、灯光开展并综合体现作为编剧和导演的"行动"。我要补充的是,必要有观众的行动——买票、进场、私语、动容、鼓掌、起立及其作为驱动力的心理行动。个人感觉,**在改编文学名著上,话剧似比其他剧种能力更强大,手段更丰富,更能在写实与写意间把握自如和行动自由**。

1. 演员的行动。演员既是扮演者也是叙述者,他们既道出自己角色的台词,也叙述雨果小说的原文,甚至偶尔道出属于其他角色的叙

述文字。据说导演曾拟采用雨果之子改编的纯对白版,但犹豫后放弃了。相当于令观众一边听着小说的精简版,一边看着小说的改编剧,此举目的是打破"角色落在演员身上"的惯性思维或曰"演员饰演角色"的单向行为,形成演员与角色的糅合、雨果与观众的糅合。简而言之,让雨果通过演员"是我亦非我"的状态实现与观众的糅合——尽管这种糅合在客观上与"间离感"颇为相近。这里撇开理论不谈,此类表演与我们在改编剧目中惯用和常见的"旁白"大不相同,我认为这种方法要比"旁白"更基础、更质朴,类似于孩子表演童话剧"小红帽和狼外婆"之类的演法。当然对于高手而言,寻常勺叉就是顶级刀剑。

返璞归真当然是好,但万物有长必有短。**此举长处是便于交代、省时、写意**,例如冉·阿让背着马吕斯从下水道逃亡,舞台上却只有冉·阿让一个人,演员用表述就轻松处理了。**短处是难以形成持续的震撼力,因为观众所关注的焦距飘忽不定,产生了类似"间离"的错觉**。同时,西方古典小说语言的拖沓冗长也令人感到沉闷——也许法国戏剧家对观众的感受并不过于在意。"我不知道什么是戏剧。当观众的想象力和演员的想象力在舞台上空汇聚的时候,戏剧产生了。"让导演的这个理念能实现多少,每个演员和观众都会有自己的感觉,给出不同的答案。

2. 音乐的行动。音乐和吟唱在该剧中发挥了强大作用,其表演的重要性甚至不低于对白。导演亲自谱写曲调,至于歌词则完全采自原著——雨果是以诗成名的。值得留意的是每个吟唱都很精短,这与冗长的叙述语言形成鲜明的反差,起到了张弛的效果。更值得留意的是乐器,鼓、键盘和手风琴形成了现代摇滚的节奏,令人想起一句对ABBA乐队的评价:"用最欢快的曲调演唱最悲伤的歌词。"相对轻快

的节奏与总体沉重的剧情配合，不但毫不违和，反收"乐而不淫、哀而不伤"的佳效。当然，不能由此判断该剧有很强的现代性，即便加上舞美的空灵行动——温柔的天空（天堂）与冰冷的地面（悲惨人间）的反差也不行。该剧的风格在整体上仍是古典的。

3. 灯光的行动。灯光在很大程度上增强了人物、充实了舞美、配合了音乐，但其主要力量是营造浪漫气氛和表达象征涵义。例如圆光象征善灵的升天、爱情的实现、救赎的完成。芳汀之死升腾的小圆光令人想起天使，爱波妮之死落地的大圆光令人想起天堂。据我看来，众多大小圆光交织即是人与人的复杂接触，交集表示互相接受，锐角表示彼此矛盾；而圆光遭到破坏所形成的不规则的波浪光，则代表着纷乱、撕裂和杀伐。我原料想作为雨果人道主义精神的渊源之一，宗教的因素大概率会在全剧出现，但意外的是其并未以音乐而是以灯光出现，例如冉·阿让狱中自问时的顶光和背光、沙威自杀的前光和侧光，还有两人在下水道相遇时的低度交叉光，都呈现不对称的十字架形状，与不对称的舞美设计形成呼应——因为雨果曾说过："对称即无趣。"

其三是对中法戏剧交流的再认知。 值中法建交60周年，提升中法双方文化交流合作的档位和规模，当然包括戏剧在内，是必须的。从"2024中法建交60周年精品演出项目"的菜单看，《悲惨世界》是唯一的一台话剧，观众在略感遗憾之余，应会对其更珍视、愈呵护。据说即使在法国，《悲惨世界》也鲜有话剧的改编演出，这对该剧去法国巡演也是一个好消息。我认为，如果只能从法国小说名著中改编出一部中文版的话剧，非雨果的《悲惨世界》莫属。理由之一，在所有法国作家中，中国人对雨果最熟悉也最有好感，因为他曾谴责英法远征军为"两个强盗"，同情了被侵略、被劫掠的中国。理由之二，在雨果的所有小说中，中国人对《悲惨世界》更熟悉也更能接受，从故事的合

理性与戏剧性看，就算不明白拿破仑战争和六月革命的背景也毫不影响欣赏；从主题的普遍性和道义性看，冉·阿让的"富贵不能淫"、沙威的"威武不能屈"、芳汀的伟大母性、爱波妮的为爱赴死，都能与中国人的思想价值、观念情感相契合。理由之三，《悲惨世界》中现实主义与浪漫主义的比例更对中国人的口味。全剧的浪漫主义色彩不多却醒目，在道具、化妆、音响有非现实处理，比如冉·阿让的黄色通行证与工人起义的符号是完全一样的红色纸片；再如马吕斯讲述冉·阿让的满头白发，此时后者的头发明明是黑的；又如伽罗石在歌唱中被杀的那记枪声，似是顺便地敲了两记刚才为他伴奏所用的鼓……这些细节也是中国观众感到该剧颇为独特的原因。

1. 以刘烨为首的十二名中国演员，再加上台的鼓手和乐手各一名，以智慧、经验、高质量的表演完成了法国导演的意图和中方导演的要求。在该剧中，刘烨的能力和耐力有目共睹，饰演沙威的林麟在片段式的出场中演出了第二男主角的应有地位，兼饰芳汀和柯赛特的张可盈以不同的语速和形体动作演出了两种"我见犹怜"之感，饰演德纳迪夫妇的李菁和祝萌演出了人物的鄙薄与谄媚形成的滑稽感，饰演伽罗石的小黑则形神俱佳。但这不是外人想象中的那般容易。正如兼任演员总监的刘烨所说，这些熟悉斯坦尼体系的中国演员要与"非常新"的法国戏剧家的观念融合起来，这种感受必然是独特的。虽然差异难免、问题难免，但好在中法艺术家能通过彼此尊重、平等交流尽量存异而求同，最大限度地消减不必要的矛盾。作为导演，让·贝洛里尼的作用最大，态度值得欣赏——他在表达意图的同时认真听取中方导演和演员的意见建议，与自己及法国舞美服装道具团队尽量达成求同存异的状态。总之，**中法双方都在充分表达、相互配合、综合体现中展开创演的过程，背后是同等地位的文化意识、尊重包容的创造环境。**

当然，让·贝洛里尼导演这么做与他几年前执导了中国话剧《雷雨》《雷雨·后》，对中国话剧人有充足信心和充分信赖大有关系。

2. 对于中法戏剧合作的障碍，让·贝洛里尼似乎只谈了一个，他在一次访谈中说"中国演员明显不像法国人"。这是显而易见的。我猜其言下之意是对"中国人用中国话演法国戏"的顾虑。这个顾虑只是为法国观众的，不是为中国观众的。因为中国的第一台话剧《黑奴吁天录》便是"中国人用中国话演外国戏"，百多年来形成了众多经验甚至一条文脉。法国观众若有兴趣却不适应，不妨像中国观众那样多看几台，便能习惯。在这期间，中国演员要用中国话的表演一遍遍地告诉他们："我们这次来，是演从你们的文学名著改编的中国的话剧。"

3. 中国话剧改编外国文学名著的态度，基本是"尊重原著"和"原汁原味"，但这并不意味着照搬，而是在保持并弘扬其核心的前提下，尽量向话剧而不是小说靠拢，努力让同胞观众们看到舞台的戏剧性但找不到文字的阅读感。该剧的处理恰恰相反，从台词到歌词大量使用原文，"尊重原著"已经无以复加，但其呈现与其说"原汁原味"，不如说"另炉另灶"更确切。的确，小说是作家的，话剧是导演的。当两者接触时，正如让·贝洛里尼所说，此事"没有一定之规，也没有特定的方法"。

不仅是戏剧观念，中国话剧改编外国文学名著也极少以本民族的文化属性、观念为主导，去轻易地改变原著时空、人物以至关键情节（戏曲另当别论，因其完全不同于话剧的"行动"体系带动了本民族的文化属性进入改编观念，因此对原著往往作出很大的改动，例如昆剧《血手记》、京剧《情殇钟楼》等）。我相信随着中外话剧交流的频繁与深化，中国话剧改编外国文学名著的理念和方法必将更加丰富、多样，进而促进中外戏剧、文学乃至文化和民族性的互相了解、合作、拓展

与提升。具体而言，对于外国戏剧家是怎么改编本国、本民族经典文学作品的，我希望中国的话剧人除了要多看，还要多演多研究，以便调整、丰富"尊重原著"的思维和方法；也希望更多像让·贝洛里尼这样的外国戏剧人多改编、多导演中国的文学经典，作为我们调整、改良"尊重原著"理念和方法的参考和启发——毕竟我们在"尊重原著""原汁原味"改编本土经典时遇到了笑场，不止一次，而且应该还会再有。

（以上引自话剧《悲惨世界》场刊，王可然《为什么要做这部戏？》和让·贝洛里尼《导演的话》二文）

荣广润（上海戏剧学院原院长、教授）：昨天看这部戏之前，我跟胡志毅教授说，我的观剧经验不太接受很长的演出，这完全是个人习惯。但昨天的190分钟演出却使我得到很好的艺术享受，这超出了我自己日常观剧的爱好。我对戏里的一句话特别有感受，它们是雨果自己的话，"有一个比大海还浩瀚的戏剧就是天空，有一个比天空还辽阔的戏剧就是灵魂深处"。这一版《悲惨世界》我自己感受最深或者我认为中文版《悲惨世界》最大的成功之处，就在于努力深入到冉·阿让的灵魂深处。

这部戏非常忠于雨果的原著，不仅仅是因为几乎所有台词都来自于雨果的原文，并不完全因为这样。其实这部作品有不少对雨果作品的改动，比如没有了大力士的雨果形象，他顶起满载的马车救人的戏根本不见了，芳汀的受苦过程也非常简略地叙述过去，这都是对雨果原作的一些改编。比天空更辽阔的戏剧是灵魂深处，所以这部戏着力点更多放到了人物的灵魂深处。这个剧本对主教大人、对冉·阿让的戏那么重视，有那么长的独白，以及通常改编本里对脚踩四十苏把

小男孩轰走的戏并不重视，为什么在这个剧本里那么重？其实是要把冉·阿让受到主教的至善至美的灵魂的感召的心灵过程突显出来。这部戏里相似的处理还有很多，包括冉·阿让得知马吕斯与珂赛特相爱时他觉得会失去珂赛特的矛盾感受等。这部戏的长处就在于注重挖掘冉·阿让的灵魂救赎过程、灵魂深处的真实心理。全剧采用了大量的叙述语言，类似于评书的叙事方式，我觉得并不全是形式的选择，而是为了更好地完成冉·阿让的心灵剖析，能够更好地呈现，这是这部戏创作立意的必然选择。

我还有一点建议：沙威最后选择结束生命是怎么完成这个过程的，冉·阿让的崇高对沙威这个人物的精神震撼的点和过程，我觉得还可以适当加强。从主教感化冉·阿让，冉·阿让又唤醒沙威的灵魂，这个传递如进一步强化，可能会完成作品最精粹的部分，更形象地启示我们人的灵魂世界如何救赎，人如何认识到生命的意义和价值，我觉得这样戏就更有分量了。

从体现角度说，这么长的一部戏，舞台装置是极其简略但又极有震撼力的。刚才很多专家已经分析了灯光运用、场景变化等，尤其灯光运用确实非常精彩。包括冉·阿让背身跟沙威对话的光影变化以及几处圣洁灯光的烘托都是非常精彩的，这样一部舞台剧可以深深感受到艺术家精细的、严谨的、非常富有创造力的展示，所以这是很大的满足。我看过很多改编本，雨果在小说中塑造的形象反差非常大，至善至美、至丑至恶，都有强烈的表达，故事的戏剧性很强。而这一中文版某种程度上牺牲了一点戏剧性，但更侧重传达了作品的深刻性，我觉得是值得的。不同版本有不同表达嘛。这是我看这部戏最主要的感受。

这部戏还有一些地方也希望能够有更好的呈现。整部戏不用字幕，

演员的台词功力都很好,但也有个别地方听起来有点吃力。比如小酒店主贡博非夫妻经常处理成两个人同时说话,而背后有比较强的现场音乐,有的时候声音比例把握有些问题,听起来累一点,当然并不是完全不清楚。像这种我是吹毛求疵式地提建议,能不能处理得更好一些,这样会更完美。

戏的上下两个半场有不同观感。上半场更多是冉·阿让的心路历程以及与芳汀、珂赛特的戏。下半场更多是街垒的戏。街垒的戏跟冉·阿让与沙威之间的人物关系的发展应该勾连得更紧一些,就像我刚才提的建议一样,沙威在这个过程当中跟冉·阿让的交集有没有可能再贯穿一点,不要变成仅仅展示街垒里起义者的群像,当然这个群像现在演得很生动,但这条线和冉·阿让还可以连贯得更好一些,也许对作品更有帮助。总体来讲,昨天晚上3个多小时的连续演出使我改变了通常的欣赏习惯,而且感受到改编者、创作者、央华戏剧、中法戏剧艺术家对经典作品的敬畏以及创造,得到非常好的成果,谢谢。

韩生(上海戏剧学院原院长、教授): 首先要向雨果致敬,向主创团队致敬,也特别要向央华致敬,因为央华戏剧作为民营戏剧团体多年来对艺术创作质量的坚守和时代精神的追求,感觉是做了国家剧院的事,舞台剧《悲惨世界》的创作也让我们看到了经典艺术的力量和对当今戏剧创作的启示意义。

雨果创作《悲惨世界》历经30年时间,这也让我们看到了为什么雨果不是一个普通的作家。他17岁就创办文艺周刊,发表诗歌,23岁获荣誉勋章,参加国王加冕典礼,25岁创作《克伦威尔》和发表浪漫主义宣言,提出"诗的基础是社会",成为浪漫主义运动领袖,27岁创作演出《欧纳尼》,打破了古典主义的清规戒律,一个多月的激烈对抗

后取得胜利。29岁完成《巴黎圣母院》，之后看到一篇报道，启发了创作《悲惨世界》的构思，声誉正隆的他应该很容易顺势快速完成一部很不错的小说，而之后的一系列生命轨迹的变化都在影响、改变着创作的走向。他39岁入选法兰西学院，43岁受封伯爵，49岁入狱，后逃离巴黎，拿破仑政变后流亡国外，51岁出版诗集《惩罚集》，60岁出版《悲惨世界》……

今天有许多艺术创作已经成为一个业务任务和流程，而雨果的创作则伴随着自己生命的历程和体悟，从写作构思开始写，如果按部就班很早就完成了，但是中间经历的变化都在影响改变着作品的创作走向。从接受美学理论视角，创作本身就是一个持续的过程，后续的创作已经超越了作者，而由读者观众继续完成和不断迭代更新。**作家的伟大贡献就在于开启了这一持续的话题，创造了经典，超越了历史、时代、民族、国家和地域。** 这次央华做的《悲惨世界》又是一个新的解读和精进的过程，基于经典，采用了布莱希特等艺术方法形式，带给我们与以往不同的舞台剧，因此我将发言题目概括为**"经典的力量，陌生化的新颖"**。

在舞台剧《悲惨世界》中可以看到其鲜明的创新探索和个性特点。

首先体现在对剧种的表述上用的是"舞台剧"概念，这一中性的用词超过传统的概念，容纳包含着创新空间。 用话剧、音乐剧等确实都难以完整准确概括作品的属性。广义来讲也可以属于话剧，也说明话剧是开放性的属类和种性。我们在今天的许多戏剧创作中普遍遇到的这样的问题，如亚洲大厦等演艺新空间，原有的概念都难以概括属类。特别是文化旅游演艺，实际上也是戏剧舞台的延伸，可以说是更大的舞台。我们在参与这些项目的创作中，几乎每一个作品都需要重新定义其形式属类，如实景戏剧、沉浸戏剧、数字文献沉浸剧场等，

我们最近在山东的项目用了"实景文献—融剧场"概念。

无论形式如何变化，经典的力量始终是强大的，剧作家的重要性已经逐渐成为业界普遍的共识。我们参与市场演出创作就感受到其中发生的变化。过去的文旅演艺企业投资老板会提出要求，就是千万不要搞艺术，因为游客观众是来休闲娱乐的，不是来受教育的，搞艺术就没人看了。而现在制作公司老板首先要求看剧本，问你的核心 IP 是什么。这是因为今天观众审美需求发生变化，我们从中也可以看到文化的进步。借此也披露一个信息，由上海戏剧学院和中国艺术职业教育学会联合成立的"上海戏剧学院中国文旅演艺创作和教育研究中心"上个月完成了审批程序将正式成立，这实际上也是舞台空间新的拓展。

这一作品的创新点体现在对剧种品种形态的创新，也可以看到有文献剧的特点，如直接采用小说原文的方法。同时还具有广播剧特点。

用叙事体的戏剧方法产生了两种效果。一种是内心独白的外化， 比方冉·阿让对养女柯赛特的情侣出现的复杂心情等，直接用台词语言延伸了表演内容，其意义在于让我们更加了解了原著的丰富性内涵。**另一种是表演动作的语言叠加，用台词描写动作状态。** 这种方法在广播剧中会恰到好处，因为只靠听觉需要语言描述信息补充。而对于现场表演则值得商榷和研讨，同一信息内容以不同形态的重复叠加，会带来图解以及疏离感，反而会消解情绪感染效果。但是也形成了另一种形式的观感，用布莱希特间离效果表演的第一人称、第三人称之间的穿梭。在自我和他者的视觉转换产生了独特的形式美感。过去表演最忌讳"看图说话"，但这次用了许多看图说话，对动作直接外在描写也形成了一种新的形式，对其美学价值开掘了新课题。我觉得对此值得深入探讨，不能简单地肯定或者否定。

舞台剧《悲惨世界》舞台设计的境界很高，在一个固定的空间里

完成了如此复杂的故事的讲述和叙事空间转换，可以看到与中国传统戏曲舞台的综合功能美学方法。灯光、道具等变化等，比如教堂的长凳、餐厅、餐桌、床等写实的形象元素，交代着故事环境。灯光的变化丰富细腻，灯带装饰也是舞台空间语言，象征性视觉语言表现了巴黎都市特点，同时又是人物心灵外化，如爱情主题和情绪烘托。后面出现了不同的手风琴，既是音乐伴奏，又成为表演的延续。舞台设计语汇与导演表演语汇高度契合。

导演语汇中的文学和行动两种力量形成了对冲，这是值得探讨的美学课题，不能简单判断，我觉得这是一个美学新课题。前半段和后半段体验不一样，前面有内容上的重复之感，看到后面就对前面有了新的认识。

以文献剧方法采用直接的文学语言有很多成功经验值得借鉴。比如舞剧《永不消逝的电波》，直接将字幕内容融进舞台形象，送情报的少年舞蹈，奔跑……"啪"枪声……倒地……然后字幕出现"XXX，15岁，龙华烈士陵园最年轻的烈士"……观众顿时泪目；尾声，舞台中央条屏字幕："长河无声奔去，唯爱与信念永存"……文字语言在这里直接出现，形成了综合性的形象和内容的复合叙事。在杂技剧《天山雪》有许多感人的段落，我们也尝试采用书信文字等方法，如结婚的一段戏，妈妈的信："女儿要结婚了"，"只要有爱，日子就不那么艰苦了"，是直接以书信文字的生活质感表达，还是与作为舞美形象装饰背景表现，力度会完全不一样。体现文献的力量，直接参与的表述是一个值得探讨的课题。

关键还在于文学内容和内涵的基础的规定性，无论形态和创作路径如何变化，比如旅游、数字媒体、戏剧、AI剧场、机器人剧场等探索，经常出现创作的起始点在于某一空间条件，或某种新的技术形式，

"一度""二度"的概念会产生新的解读,但文学的底层逻辑始终是内在的骨干支撑。

《悲惨世界》的文学作品奠定了其超越时代和地域、形式和技术的无限可能性。以冉·阿让经历为主线表现了从法国大革命的历史到社会、法律、公平正义、信仰到人生哲学的课题。我从参与《中国话剧接受史》课题当中看到了一个新的视角,一部经典作品的完成是一代代人参与和叠加,都是与读者和观众共同完成的,同时,读者和观众也是迭代的。"迭代共生"是戏剧创作的共同特点,这部作品给我们树立了新的典范。雨果作为世界文化巨人,《悲惨世界》百科全书式的作品给我们提供了巨大的开掘新空间。

孙惠柱(上海戏剧学院原副院长、教授):我先问两个问题,宁春艳老师,非常感谢您把创作过程写得很清楚,让我们知道,剧中没有一句台词是编剧写出来的,全都是用的原著里摘出来的文字。因为剧本先是写的法文,然后您翻译成中文,我的问题是,法文版有没有在法国演过?(回答是否定的)那么这个剧是我们请法国人为中国人做的,不是为法国人做的,是不是?(回答是有计划要去法国演)以后刘烨会到那儿去演,但是用中文演而不是用法文演,对不对?有没有法文版的演出计划?(回答模棱两可)要是哪天去法国演法文版,那就一定要全换演员了——说不定刘烨还能说法文,其他演员肯定说不了。但这是遥远的以后的事了,并没有放在日程上。现在清楚了,我们看到的这个把小说文字编辑成剧本的《悲惨世界》是因为这位法国著名剧院的院长接受了中国出品方的委约,才去创作的。这并不是他在自己主持的法国剧院里做的《悲惨世界》,因此未必能说是代表法国当代戏剧的"新趋势"。如果是他们那里的"趋势",为什么他们自

己不做？难道法国人想做的重大创新也要等我们中国人提供了经费才能做吗？

马田女士我猜是能听懂中文的，下面的话我更希望马田女士传达给您的法国同事听。您肯定知道，我们中国人开座谈会都说好话，其实刚才很多人也提出了一些批评，但批评都是包裹在一层又一层的好话里。世界上的戏剧大国里，只有中国是这样进行戏剧批评的，听上去都是好话，如果听不出里面包裹着的一点批评，也就没有什么意义了。我想说短一点，就直截了当说批评的话。我希望法国同行知道，中国人也有人会直言批评的。

昨天晚上看的这部戏是个划时代的作品，为什么说划时代？它宣告了一种可能，将来编剧真的可以用Chat GPT来做，把小说输入进电脑，告诉Chat GPT需要什么样的、多长时间的剧本，它就会给我们输出我们需要的不同的剧本，不用"编剧"写一句台词。用这样的方法，不但《悲惨世界》可以做，《九三年》可以做，《巴黎圣母院》也可以做。将来甚至还可以弄一个震惊世界的项目，重写希腊悲剧！我们只要把《荷马史诗》输进电脑，命令机器怎么样来"编剧"，要三个半小时就三个半小时，要两个半小时就两个半小时，一个半小时也可以，让它拿出几个版本来给我们选择就是了，还可能超过最早用希腊神话故事编写剧本的索福克勒斯！当然我不是说你们这个作品是这样写出来的，因为Chat GPT刚出来没多久，你们还不可能那么快。但如果再过两年真的搞不清楚了。我相信你们这个剧是人做的，但从理论上来说，将来"让小说编剧"就可以这样让机器来做。

刚才事实上好话里包裹了最尖锐批评的是我旁边这位职业剧作家罗怀臻老师，因为他也改编过小说。剧作家最清楚，把小说中的叙述转化为行动要花多大的功夫。**亚里士多德在人类第一部戏剧理论著**

作《诗学》里就告诉大家，史诗和戏剧是不同的，怎么不同呢？一个靠"叙述"，一个靠"行动"。也有人会说，这是布莱希特提倡的叙述体戏剧。我研究了40年布莱希特，布莱希特的剧本当中叙述体的词绝不会超过10%，你们这个戏可能超过了50%。宁老师肯定更清楚，雨果在小说中写的叙述文字和人物的对话比例是多少，现在这个剧本中的比例是多少。反正是"叙述体"的极大的突破。刘烨是非常好的演员，但我看了却还不满足，刘烨演冉·阿让本来还可以演得更出色得多；可是现在他必须像说书人一样跳进跳出，他只能冷静地表演。如果说他这样大段的叙述是勇敢地超越了布莱希特"叙述体剧"的成就，那么机器人也可以超越了。我们的四大名著也都可以这样来改成"剧本"，用Chat GPT，把文字输进电脑就可以了。先是用Chat GPT取代编剧，再以后，甚至还可以用Sora取代演员来表演。

如果说叙述者也就是说书人的表演比化身角色的戏剧表演更高明，其实中国有很好的曲艺传统，扬州评话、苏州评弹，只有一个或者两个人叙事的时候，都可以比刘烨站在那儿、坐在那儿说更生动。因为既然从头到尾都是说书，他们就可以更夸张些，用更多写意的手段。为什么大家都说那个小男孩伽罗石演得最好？他用了Rap。他也不是写实地像传统话剧演员那样"进戏"，但他就可以既更投入又更放开了演。演员如果在叙述的时候加上歌舞等非话剧的非散文式的语言，就可以叙述得更出彩。但这个剧本决定了刘烨没法那样演，因为本质上这还是一个演员不断说话的"话剧"——尽管说了很多叙述性而不是体现行动的话。

其实这个会还应该请姚扣根老师来，姚教授最近专门在研究并教学生怎么用Chat GPT来编剧。虽然现在这个剧还不是Chat GPT编的，但预示着未来会有很多这样的剧本。看了这部剧，我预计有很多

剧作可以用这种方法创作出来，所以我感谢你们让我看到了一种新的可能。谢谢！

宫宝荣（上海戏剧学院原副院长、上戏外国戏剧研究中心主任）：一是要表达感谢之意。

这是一部艺术质量上乘的佳作，充分体现了艺术家的专业工匠精神，演员们十分敬业，展示了他们深厚的表演功底，给予我们的是一场名副其实的艺术盛宴。因此，要感谢央华，感谢所有的创作人员，尤其是导演贝洛里尼和主演刘烨。

二是要表达自己最为强烈的感受，那便是文学的强势回归，令人感觉真好。

在看了许多令人不知所云的"后戏剧"之后，《悲惨世界》给人的震撼是极其强烈的。应该说，在经历了阿尔托"残酷戏剧观"的冲击之后，历史悠久的法国文学戏剧传统终于归来。这也表明，文学戏剧依然有着强大的生命力，"剧场"并没有，也不可能取代"戏剧"。相比现在国内常见的令人眼花缭乱、花里胡哨的大制作，这出戏的舞台设计、灯光、道具等都相当简朴，然而却让人非常震撼。除了演员的出色表演之外，文学的分量显然不可低估。

这是因为文学在戏剧中有着不可替代的地位。剧中有一句雨果的名言："比大海还浩瀚的戏剧，是天空；比天空还辽阔的戏剧，是灵魂深处。"此剧的创作宗旨是揭示人性、深入灵魂，而要做到这一点，"**后戏剧"显然是难以做到的，因为与文学符号相比，其他的物质性符号无疑都有着明显的短板，其表意的力度与深度难以企及文字符号**。非常有意义的是，导演贝洛里尼并不是文学专业出身，他来自舞台一线，但一旦接触了文学之后，便迷恋上了文学。此剧他亲自编剧，而且剧中的每一

句台词都来自雨果原著，其力量之强大可想而知。贝洛里尼表示，自己从事戏剧是为了"照亮世界"，颇有启蒙时代的精神，而要做到这一点，离开文学显然也是难以想象的。贝洛里尼也可以像多数改编者一样，根据自己的理解来写台词，或者像集体创作中的导演那样，现场由演员来自由发挥，然后再形成剧本。如果是这样的话，估计很难达到预定的目的，即揭示人性的善良与丑恶、崇高与卑鄙。当然，由此也给演员们带来巨大的挑战，像刘烨的台词就有好几万字，非常考验他的基本功。而这一切，反文学的"后戏剧"显然是难以胜任的。

三是个人以为，此剧的"狂想诗"风格很好地印证了萨拉扎克的理论，对我们具有启示性意义。

关于此剧的风格，作为一部21世纪的戏剧作品，《悲惨世界》虽然是一种回归，但显然不是回归到传统的文学戏剧，既不是雨果的浪漫主义时代，更不是莫里哀的古典主义时代，甚至也不是20世纪的。此剧演出中大量运用了布莱希特叙述戏剧的手法，但如果把它看作是单纯的叙述戏剧，显然也是不符合事实。那么，究竟如何来看这部戏剧的风格呢？我一边看一边在思考，越看越觉得法国当代戏剧家萨拉扎克的"狂想诗"理论完全适用于定义此剧。**狂想诗理论把戏剧分成三大类型，即戏剧性戏剧、抒情性戏剧和叙述性戏剧**。前面两种我们都很熟悉，最为传统的为戏剧性，到了20世纪随着社会的转型，叙事性开始侵入，于是有了以布莱希特为代表的叙述性戏剧。而萨拉扎克则认为，当代戏剧已经不再纯粹，当代剧作家更多是一位中世纪时代的狂想诗人，他自由自在，不受任何规则的束缚，在他的作品里所有的类型都可以同时存在，亦即戏剧的、叙述的、抒情的混合杂糅在一起。以此理论来看，《悲惨世界》**可以说是一部不折不扣的狂想型戏剧，因为上述三种不同的调性都有**，戏剧性自不待说，冉·阿让、沙

威、芳汀、珂赛特等人物的命运无不具有强烈的戏剧性色彩，而这也是雨果时代的浪漫主义的一大特征。正因为原著的戏剧性过于强烈，所以导演便大量运用了叙述性手法来予以调和，以达到其"照亮世界"的目的。令我惊讶的是，剧中每个演员都既是叙述人又是人物，不断地跳进跳出，这与我们通常见到的叙述性戏剧很不相同。其中原因，个人以为既是为了便于剧情的推进，也是为了让观众能够保持清醒的头脑，从而能够看到我们这个世界依然存在的各种悲惨现场、人性的善恶等。但这两种调性之外，该剧最有特色，也是最令人欣赏的便是其"抒情性"。这种抒情性原本就是雨果诗人作品的重要特征，也是这部演出台词的魅力所在。台词的抒情性之外，更多的抒情性则表现在剧中的音乐，乐队出现在舞台上现场演奏，亨德尔的音乐、雨果的歌词、演员们的演唱，大量的音乐场面使得此剧的音乐性特征极其突出，也是对萨拉扎克理论的生动诠释。这种狂想性的创作方法无疑对我们具有重大的启示。刚才孙老师说是不是对传统教学带来冲击，我觉得这是肯定的，说实话传统的戏剧教学方式值得我们思考到底怎么与时俱进，使我们的戏剧文学创作能够更好地适应这个时代。

丁罗男（上海戏剧学院戏文系教授）：我在看这部戏之前，浏览了网上的一些评论，总的来说是肯定性的评价比较多。似乎坊间流传的是，话剧《悲惨世界》都是在读小说，好多没看过的人说，我为什么花这么长时间、这么多钱坐在剧场里听小说？那还不如我自己拿一本小说来读呢！这显然是一种误解。我自己看了以后还是很喜欢的，像贝洛里尼这样的欧洲顶级导演的戏能够到中国来演，特别是中法两方的合作是非常成功的。刚才跟可然也说到，央华这次立了一功，又排了出好戏，以后要坚持下去。像央华这样的公司要么不排，要排就是高质

量的。作为民营演艺公司当然也要考虑市场,这毫无疑问,我们能不能排既有品位又能号召观众的戏?不要太迁就于市场了。像这次合作就非常好,也起到了文化交流的作用。

中国观众希望看到更多外国导演的作品,这些年除了三年疫情客观因素外,国际级大导演的作品或者跟我们联合制作的戏还算是比较多的,陆帕、图米纳斯、福金、列文、米洛·劳,甚至先锋派的罗伯特·威尔逊等,在中国的影响真不小。他们的作品让我们很开眼界。我们长期固守着一套自己的对戏剧的看法,看了大师级作品以后经常会想,哦,戏剧原来还可以这么做!启发很大。上次在关于陆帕导演的座谈会上,我提出一个观点,**这些好作品带给我们的不仅仅是风格与方法,因为真正的大师不只有这一招,他可以根据对象来创造各种形式,所谓"一戏一格",形式是不能简单搬用、复制的**。像法国导演贝洛里尼,比较擅长改编经典,也很有口碑,甚至很轰动。其他作品我没看过,但我相信不会都像《悲惨世界》一样。具体的方法不重要,不是摆在第一位的。摆在第一位的是什么?**我认为是他们的戏剧观念——他们怎么看戏剧的,他们对戏剧本质的探索思考才是最重要的**。贝洛里尼导演很明显不是先锋派,他没带来看不懂的戏,他不走极端,我们看他的舞台呈现就知道。但也不能说他就是平淡无奇,他有很多创新,给我们耳目一新的感觉。我看完戏以后就想这个问题,整个演出可以讲的方面很多,无论编剧、表演、灯光、音乐,都有特色,我就不重复了。从贝洛里尼导演这出戏所表达的戏剧理念,有哪些值得我们借鉴,可能有助于我们自己的戏剧创作?去年我看了意大利导演德尔邦诺的《喜悦》,就觉得我们的戏剧观念至少相差了二三十年!这个戏没有传统的故事,没有人物性格塑造,从头到尾通过导演自己的叙述与抒情,带出一幕幕视觉与听觉的生活流加意识流,很像费里尼

的电影。按照我们的理念这哪叫戏？但人家剧场效果非常好，年轻人非常喜欢，有的观众还第二次买票抢第一排看。**我们要研究这些现象，搞戏剧的人不能死抱着教条的东西，要打破这些，把我们的思想观念解放出来，通过这些大师的作品可以学到很多。**

说到这部戏的艺术特点，很多人包括有些主创人员都谈到了布莱希特的"间离"效果，我不太同意这个观点。导演虽然用了叙事体，但叙事体并不等于间离效果，这是两回事。了解布莱希特戏剧的人应该知道，叙事体不是他发明的，戏剧产生以来就有，特别是许多民间戏剧都爱用叙述体方法，只不过亚里士多德从美学上把"行动摹仿"规定为戏剧的原则，长期固定下来，以致于专业人士认为戏剧就应该是"扮演"（代言体），跟史诗（叙述体）是截然分开的。布莱希特当年挑战的就是这一原则，所以他的戏就用叙述体，但布莱希特的叙述是有间离效果在里面的。布莱希特有他的道理，他要对那个时代的戏剧观念进行突破和创新，引向辩证的、理性的戏剧。他让观众、演员都不要沉浸在情感世界里，而能够超脱出来、间离出来思考问题（又称"陌生化"），强调"思考的乐趣"。所以不能简单地把布莱希特的间离效果套在这个戏上，《悲惨世界》并不强调"间离"效果。场刊上有贝洛里尼"导演的话"，写得非常好，短短一番话，仔细读来信息量很大，他对戏剧的观念、对该剧的排练要求，他要想表达的东西和表达的方法全在里面了。**导演再三强调的是一种"融合"而不是"间离"。**这是两个方向上的问题，我并不是说布莱希特的间离不好，只是说贝洛里尼没有按照布莱希特的方法去间离，只不过用了叙述法，说这台戏有"间离"是完全误解了作品。

我觉得《悲惨世界》的导演与表演的理念与其说是布莱希特的，不如说更接近于格罗托夫斯基。格罗托夫斯基曾经提出"相遇"（encounter）

的概念（过去译成"对峙"），实际上是遭遇、邂逅的意思，是包含某种戏剧性的不期而遇。格罗托夫斯基认为，戏剧就是一系列的"相遇"。当然不是普通的见面，而是有点突兀的，甚至很偶然的"撞见"，不是必然的，所以贝洛里尼强调"没有必然的东西"，好多东西不是必然的。从表演角度来讲，演员跟角色之间的关系是一种由角色引发演员自身的回忆，用导演的话说像"灵魂转世般的重生"，所以是一种演员与角色的"相遇"——"融合"——"共生"的关系。这个表演概念非常新，他把当代戏剧从传统的"扮演"中突破出来了。《悲惨世界》人物很多，话剧在直接运用原作叙述语言的同时，将描写心理的语言变成角色的内心独白，当然也有少量人物之间的对话。对演员来讲，角色只是表演的工具而不是目的，为了区别于传统的"演员"（actor），格罗托夫斯基甚至改称为表演者（Performer），用大写字母表明是舞台上行动的"人"而不是其他参与演出的成分。中文里表演者跟演员没什么区别，好像是一回事——演员的任务是"演活一个角色"，必须把自我掩盖起来。但格罗托夫斯基希望表演者身上是融合了角色与自我的，或者说利用角色把自我放进去。在这方面刘烨做得最好。他虽然没有直接讲我怎么样，但他的冉·阿让不能用传统的电影、舞台剧或者读小说时想象的形象去对照。当代剧场的特点，演员既是角色又是他自己，在当代戏剧表演中为什么特别强调身体？**这里的身体不是角色的身体**。过去也讲演员要训练形体，好像很重视身体，但那个身体只是角色的身体，是概念的符号化的身体，不是表演者活生生的身体，对于演员来说是身心分离的，一旦化身为角色就变成了冉·阿让，就不再是刘烨了。我们看到刘烨的表演在这方面大大进了一步，我觉得他这个角色在表演他的台词，特别是那种喃喃自语的状态时，有了一种自我的内心流露，虽然我不熟悉刘烨，但我可以想象他把他自己

的人生经验放进去了，所以他才会用这样的声音、这样的吐字方法、这样的形体表演来表达。这实际上是角色与演员"相遇"的结果——"融合"。布莱希特的"跳进跳出"是界线明确的，所以有评论者批评刘烨没有把角色与自我的表演状态分开，但这个戏的表演就是要求"融合"的，看着看着经常会发现角色与演员分不清楚了，叙述部分跟对话与内心独白部分完全缝合在一起，不感觉那个"跳"了。这就是导演所要的融合，相遇以后的融合。

第二重融合发生在演出跟观众之间。导演用了雨果的话——"大海、天空、灵魂深处"，最终是灵魂深处的相遇。**演员与角色融合成"似我非我"的表演者，同时又跟观众"相遇"，发生灵魂的接触与融合，按巴赫金的说法就是"对话"，最终也达成一种"共生"关系，这就是戏剧的魅力。**贝洛里尼有一句话说得非常精辟："演员的表演仿佛是在回忆那些浮现到他们记忆中的幽灵，而观众则从这些幽灵中看到了自己的灵魂。对我们来说，戏剧就作用于这种双重的痴迷。"当代对于戏剧本质的认知与探索已经推进到这一步，用这个观念就完全可以理解德尔邦诺的《喜悦》是怎么回事了，他为什么打动观众。不用故事，不用演员扮成角色的外在表演。说到这里我补充一点，中方演员不少都习惯了一上台要表演角色，这是他的第一任务，有的时候就会过火，为了表演而表演，表演情绪、表演技巧。场刊上有一位演员写得很真诚，说开始的时候就是想着使劲地表演角色。我们的演员实在太习惯"扮演"了，不习惯跟角色对话，不习惯用自我的灵魂去跟观众灵魂碰撞，他没有建立这样的观念，因此我们的表演整体上还比较陈旧。整个演员群体还是非常努力称职的，但参差不齐，像刘烨是比较好的，还有演迦罗石、爱波尼的两位女演员也很好，大多数人的表演"似我非我"的状态还差一口气。我们讲当代剧场最本质的东

西，不再是情节故事，不再是演员扮演角色了。如果我们的戏剧不想被Chat GPT淘汰，那我们就在这上面下功夫，因为AI是做不到上面所说的相遇、融合、共生的。AI可以编剧情（当然还要经过人的选择），创意还是要艺术家来做，最重要的是我们能把它综合地体现在舞台上，通过活生生的生命体（表演者）跟活生生的观众之间的灵魂碰撞、交流，这中间是插不进机器人的。所以在科技的发展面前，我们不必惊慌失措，可能这对影视冲击比较大，相对来说戏剧人要明确，我们可以借助它搞点故事情节，但讲故事已经不是戏剧的主要任务，很多大导演都说我不是讲故事的，原因就在这里，因为讲故事编情节太容易了，机器人可以代替。而我刚才讲的剧场性因素，机器人至少暂时做不到，你让机器人当演员，首先它就没有灵魂。

在当下关于戏剧的文学性与剧场性问题讨论非常热烈的时候，《悲惨世界》这部戏树立了很好的榜样。它是文学的，基本上都用世界名著雨果小说中的语言，原著的文学性那么强，其中丰富的诗意，触及灵魂深处的描写读着就令人感动。戏一开场，冉·阿让絮絮叨叨的叙述就带我们进入了阅读文学的状态，领略文学家的语言之美。但又不是文学阅读，雨果的那些语言一旦放到剧场里去就跟读小说不一样了，那是活生生的生命体在表演，用一种跟观众现场邂逅、灵魂交流的方式进行的，观众同样有联想与想象的自由。艺术家调动了各种视听元素，布景、灯光、音乐……简洁、流畅又好看。从这点上说，它又是剧场的。剧本从原著一百多万字中选取了许多片段进行拼接，舍掉了小说里很多东西，从表演上讲贯穿的东西也难搞，但我们又感觉不到跳，为什么？因为它紧紧围绕人、人的"灵魂深处"来表现，这都给我们很多启示。当今戏剧改编成了热门，在原创力不强的时候经常把小说拿来改编，但很多改编只满足于表面情节的铺排，讲了什么事情

不要漏了,样样都得交代,结果全是过场戏,重点没有突出,心灵看不见了。而这部戏里几个重点的场面浓墨重彩地表现,有的地方就略过。法国是文学、戏剧的大国,中国同样是,中国文学中也有很多堪称经典的作品,以往基本上是"再现"式地表现故事与人物,所谓"忠于原著",要么就是无厘头的"解构",跟经典已经没有关系。看了这部戏后值得反思,如此向经典致敬的戏剧我们怎么搞不出来?**既是经典本身的东西,又不停留在几百年前的状态,有很强的当代性,既是文学的,又是剧场的,这样的戏排出来绝对不愁没有观众。**

陈军(上海戏剧学院戏文系主任、上戏中国话剧研究中心主任):刚才听了各位专家的发言很受启发,也引起了我的思考,这里谈一点自己的感受。我觉得央华剧团在中法建交60周年之际选择雨果的《悲惨世界》进行搬演是很有眼光的。今年寒假期间,我写了一篇论文《论中国话剧的跨文化接受》,我注意到德国戏剧理论家史雷格尔在《关于繁荣丹麦戏剧的一些想法》中指出:"每一个民族,都是按照自己的不同风尚和不同规则,创造它所喜欢的戏剧,一出戏,是这个民族创作的,很少能令别的民族完全喜欢。"**也就是说每个民族创作都带有自身的文化传统、创作特色、审美心理和语言风格,并直接影响到该民族的欣赏习惯和接受喜好,这对另一个民族的欣赏/接受可能会造成障碍和阻隔,但雨果的《悲惨世界》所具有的共同性或共通性却使我们的接受成功跨越了这种阻碍。**主要有以下几点:一、《悲惨世界》中的"世界"对我们今天所处的世界而言并不过时,俄乌战争仍在持续,巴以冲突还未结束,整个世界动荡不安,战乱频繁,苦难和愚昧不曾消失,社会还存在贫富差距和不公,所以这部剧仍有现实意义。二、《悲惨世界》对人类善恶的揭示和灵魂救赎以及它所体现的人道主义特色,使

其具有全人类性特征，闪耀着人性的光辉，更容易赢得各族人民的共情与共鸣。三、《悲惨世界》所具有的普世价值观，例如仁慈、友善、宽恕、正义、平等、诚信、文明、进步等都是全世界共同的价值追求。四、《悲惨世界》的思想和艺术价值为各国人民所认可。虽然我们说"一千个读者就有一千个哈姆雷特"，这是讲的差异性，实际上我们是有共同的审美标准的。如果没有共同的审美标准，我们今天在这里就不要讨论了，也就无法评选诺贝尔文学奖和茅盾文学奖了。《悲惨世界》早已成为人类宝贵的精神财富，它不是为哪一个民族所独有，而是为全世界人民所共享，央华对《悲惨世界》这一名著的改编为其成功演绎和走向世界奠定了坚实的基础。

看完这部剧以后，我最大的感受是它的创新性，可以说令我耳目一新。我从未看过这么大叙述体量的话剧，几乎每个人物出场都在以第三人称口吻叙述自己的故事，叙述过程中不时加入自己的表演，边叙述边扮演，跳进跳出，叙述的篇幅在整个演出中占有不小的比重。布莱希特的史诗剧也是重视叙述的，又被称为叙述体戏剧，但一般是在全剧中增加一个叙述者或者歌队而已，叙述的分量其实并不多。《悲惨世界》是迄今为止我看过的最大规模叙述的话剧，难怪有人称其为"朗读剧"，有的观众还提出质疑：为什么要"坐在剧场里听有声书"？

我记得亚里士多德在《诗学》里给"悲剧"下的定义是"非叙述的"，因为他的理论是建立在"模仿说"的基础上。高尔基在《论剧本》一文中说："剧本（悲剧和喜剧）是最难运用的一种文学形式，其所以难，是因为剧本要求每个剧中人物用自己的语言和行动来表现自己的特征，而不用作者的提示。"小说语言一般分叙述人的语言（作者语言）和人物语言，按照西方戏剧文体要求，话剧应该是用人物语言（所谓"代言体"），而不是用叙述人的语言或作者语言，而《悲惨世

界》恰恰突破了这个规则和限制，大量运用作者语言和"提示"。我个人对这种演剧探索总体上是肯定的，大量引用作者的语言可以把原著的语言魅力展示出来，作者的语言中有大量的描写、修辞、抒情（顺便提一下，该剧的中文翻译很好），非常富有诗意，能够充分表现雨果创作的浪漫主义风格。我印象中阿尔托的残酷戏剧、格洛托夫斯基的贫困戏剧以及雷曼所谓的后戏剧剧场都在强调和追求形体戏剧，注重肢体语言，这无可厚非，但可能我们对语言的魅力和潜力还远远没有挖掘好。按照海德格尔的说法："语言是人类存在的精神家园"，我们说"心动不如行动"，但同时我们也说"爱要大声说出来"，所以人求婚时除了有跪下来的动作之外，还要有语言上的表白。我认为对往事的回忆叙述很适合展示人的精神世界，深入人物的内心，正如我们在教堂里通过叙述来做自己的忏悔和祷告一样。丁罗男老师刚才讲《悲惨世界》的叙述与布莱希特史诗剧中的"叙述"不完全相同，它既有间离，也有共鸣和交融，我完全赞同。《悲惨世界》里的叙述与布氏的"叙述"还不一样，它既是理智的、哲学的，又是诗性的、抒情的，能够引起你的想象和共鸣。正如场刊所言："演员走上舞台就像参与世俗的祈祷，他们的表演拒绝作假，他们用此刻最真实的感受为悲惨的人们倾诉。"

记得英国戏剧理论家马丁·艾思林说过："……任何叙述形式都趋向过去已发生而现在结束了的事件，那么戏剧的具体性正是发生在永恒的现在时态中，不是彼时彼地，而是此时此地。"苏珊·朗格在《情感与形式》一书中也说过同样意思的话："文学的模式是回忆的模式，而戏剧的模式则是命运的模式。"《悲惨世界》则是把"彼时彼地"和"此时此地"交融了，把"文学的模式"和"戏剧的模式"结合在一起，大胆地进行了尝试和创新。试想一下，这部剧如果全是"此时此

地",采用"现在进行时"的方式来演出,估计要翻一倍的时间甚至还不止,现在这种方式既经济又实惠,三个半小时就把100多万字、皇皇5卷本的巨著给演绎了,且几乎重要的人物和情节都呈现了,这是非常具有挑战性的。

《悲惨世界》中的所有台词全部出自维克多·雨果的小说原文,"从小说中剪裁、拼贴,既保留完整的故事脉络,又深挖作者在每个人物身上给予的思想象征"(参见场刊),体现了对原著的高度尊重和认可。著名学者王元化在《莎剧在中国上演》一文中就曾主张"保存洋气",反对用中国戏曲形式演出莎剧。他说:"对于一个从来没有看过莎士比亚戏剧的观众,看了用中国戏剧形式归化的莎士比亚之后说:'原来莎士比亚戏剧和我们的黄梅戏(或越剧或昆曲)是一样的!'那么这并不意味着介绍莎士比亚的成功,而只能说是失败。"我个人并不完全认同他的话,觉得用戏曲形式演出莎剧也很有意义和价值,但同时觉得王元化老师的主张不无道理,从戏剧传播学来看,"原汁原味"地演出莎剧非常有必要,同样的道理,"原汁原味"演出《悲惨世界》也很重要(最起码可以成为改编的一种方式),发挥其应有的功能和作用。但现在一般导演不喜欢这样做,认为完全按照原著来演,导演好像就臣服于文学,就没有主体性和独立性。但让·贝洛里尼导演在《导演的话》中则强调"戏剧是活的文学",在"重塑作者的语言"的同时仍然给我们很强烈的存在感。他用导演独特的视听语言来体现他的存在意义和价值,用灯光、音乐、服装、布景等舞台上呈现的物质来体现他的美学追求和创造性,刚才胡晓军老师对灯光有精准细腻的分析,我想再提及一下该剧的音乐,因为音乐是最具有抒情性的,也是能打动人心的,音乐是让·贝洛里尼导演工作的核心,也是他的起点。场刊中有中方导演张瑞的描述:"音乐的在场是无时无刻不在的

舞台行动，回忆旋律在冉·阿让和所有'悲惨人'的灵魂深处涤荡游走，时时刻刻把舞台演员和观众的心率跳动连接战栗。"**我觉得这可能与让·贝洛里尼导演部分受到阿尔托的"总体戏剧"的影响有关，他对阿尔托既有继承，又有反叛，比如他对戏剧文学和有声语言的重视，就是对阿尔托理论的"反打"。**

至于这部剧演出的不足，我同意荣广润老师说的，沙威的形象可以再丰满一点，转变更自然一些。还有就是现在叙述和扮演好像有点模式化，不要每个人物出场先叙述再扮演，可以更灵活多变一些，该叙述的叙述、该扮演的扮演。现在感觉叙述过多，有点沉闷，可以再生动形象一些。语言有它独特的魅力，但也有它的不足，所谓"言之不足不如嗟叹之，嗟叹之不足，不如手之舞之，足之蹈之"，形体戏剧可以弥补语言的不足，两者的结合可以更巧妙一些。

莱辛在《汉堡剧评》中曾经发出这样的感叹："——咳，你们这些制定普遍规则的人，是多么不懂得艺术啊！你们是多么缺乏创造样板的那种天才！你们根据这些样板制定规则，而天才却可以随意超越它们。"让·贝洛里尼就是大胆突破规则具有创新才能的天才导演！

最近几年我看了不少戏，总体感觉当下戏剧实践要远远走在理论的前面，我看到的不少"话剧"已经不是过去的话剧，文体上有点"四不像"，很难给它定型和归类，它让我想起一句名言："理论是灰色的，生活之树常青！"我们今天开这个观摩研讨会就是为了对实践以回应，对当前种种戏剧现象进行解读和阐释，从而体现我们理论研究者的担当和价值。

卢昂（上海戏剧学院导演系系主任、教授）：《悲惨世界》通过全体角色整体性叙述体结构方式在210分钟时间里将维克多·雨果120万字的

鸿著内容全景式展现在舞台上。充分利用舞台假定性的功能，极其洗练、简约、清晰、诗意地将冉·阿让、芳汀、柯赛特、马吕斯、爱波妮、德纳迪夫妇、沙威、主教等众多人物的爱恨情仇，特别是人性在尖锐情境下的善恶挣扎及绝难选择演绎得灵动感人、栩栩如生。值得称道的是，演出叙事中大段引用雨果原著丰富、细腻的心理描写，将人物在每一特定情境中复杂的心理活动与欲望挣扎直观地表现出来，不断引起观众对于舞台事件及人物的行为共情、反思，耐人寻味……**这样一种创新性的叙事方法与结构对于我们很有启发，一下子将舞台的时空拓展得辽阔无边，同时又深入到人物灵魂深处探究原委。**

在舞台表现方面，导演让·贝洛里尼极其娴熟地利用有限的舞台，手段鲜明而洗练地幻化各种场景：监狱、教堂、卧室、餐厅、街道、驿站、公园、公寓、医院、阁楼、地下水道……景随身变、瞬间转换、干净明了、富于韵味。这一点如同我们民族戏曲艺术一般地流动、自由、有机而富于韵律。特别是伴以手风琴、架子鼓、钢琴几件简单乐器的悠扬音乐，既优美动听又富于诗情画意。灯光是全剧舞台形象的灵魂，几扇高大的围墙将舞台整体封闭，似一个桎梏人生的硕大监狱，还好围墙上部有几扇高大的钢窗可以透光，给人性迷乱的心灵隧道些许光亮。用光极其讲究，极其干净，生动而富于韵味地勾勒出每一个不同场景的舞台气氛：牢狱的苦闷、教堂的宽恕、驿站的阴暗、街头的熙攘、公园的宁静、巷战的激越、牺牲的清冷、下水道的阴森、婚礼的纯净、临终的悲鸣……

演员的表演同样值得称道，特别是扮演冉·阿让的刘烨，深沉忧郁、自然从容地将人物起伏跌宕的情感过程及人性挣扎恰如其分地表达了出来，大段大段的心理独白体验深刻，表达准确；扮演芳汀的演员语言清晰、表演有力；扮演沙威警长的演员沉稳有序、分寸得当；

德纳迪夫妇贪婪丑陋；柯赛特、马吕斯清纯炙热；爱波妮的以身殉命；伽罗石的高歌牺牲……都给我们留下了深刻的印象！

总之，《悲惨世界》是一台优秀的戏剧作品，给了我们不少启示，也为中法建交60周年献上了一份宝贵的礼物。如果还有什么不够满意的地方，就是警长沙威最后的自杀似乎还缺少一些应有的铺垫和逻辑。当然我知道由于篇幅有限，剧中删去了冉·阿让为了不让无辜农民（被误认为是当年越狱的冉·阿让）为己受难，最终向法庭承认了自己真实身份的重要行为，从而深深震撼了沙威。但瑕不掩瑜，这只是我个人的喜好。最后再次祝贺《悲惨世界》演出成功，希望能够在全国更多地方巡演。

李伟（上海戏剧学院《戏剧艺术》副主编、上海戏剧学院图书馆馆长、教授）：3月1日晚上参加了一场精神的盛宴，今天又参加了一场思想的盛宴。前面各位的发言已经把我想说的话都说了，但既然来了还是想简单地表达一下自己的敬意。

首先向央华戏剧致敬。我看央华的戏不多，今天看到场刊里列的剧目，非常惊讶，因为我所了解的就是《雷雨》和《雷雨·后》，还有这次的《悲惨世界》。当然《雷雨》我看了两遍，第二遍是在泉州看的，非常震撼。《雷雨》和《悲惨世界》两部大戏都是中法两国艺术家合作的。《雷雨》里四凤用现代舞来表现她的激情与欲望，这让我重新认识四凤这个角色，原来她心中的爱不是被动的，而是主动的，而且是超乎寻常地热烈的。这是以前的任何一个《雷雨》版本所没有表达过的。这次的《悲惨世界》，我自己感受最深的也是舞台呈现的办法，我在戏里看到的是中国的戏曲和评弹的表现方式，剧中人同时也是叙事者，这种叙事的办法非常自然。**这是文化交流的结果，不是一两次，**

而是一百多年来中外文化交流的成果、结果。艺术的意义就是不断创新、不断打破、不断拒绝固化，而这种中外文化的交流就让我们跟过去的种种《雷雨》版本告别，也开创性地提供了《悲惨世界》的话剧版本，可以给我们不断带来新的艺术体验，这正是文化交流非常了不起的意义。每一次中外文化的交流都应该是非常美好的相遇。今年是中法建交60周年，你们正是中法戏剧的对话平台、交流桥梁。我非常感谢央华给我们带来的享受，所以要向你们致敬。

第二个要致敬的是《悲惨世界》的创作团队，特别是导演让·贝洛里尼。他是三重身份：又是导演，又是剧本改编，还是音乐设计，还不止于此，据说还是灯光设计和布景设计，甚至还是服装设计的参与者。刚才丁老师讲的我非常同意，戏里用了叙事手段，但我看的过程中一点没有间离感，相反有很强的融入感。刘烨的表演一方面是演里面的人物，另一方面也是评判者，但这个评判者自己融入了跟角色一样的情感在叙事。叙事的手法跟中国传统戏曲很相关，但这种叙事完全不是布莱希特的间离效果。刚才宫老师提到了后戏剧，说文学性又回来了，这不是后戏剧，对此我的理解有点不一样。我认为《悲惨世界》恰好是后戏剧的典型文本。宫老师说的好像是"后现代戏剧"，而不是"后戏剧"。按我的理解，后戏剧是拥抱文学、包含文学的，而且用各种手段把文学性呈现出来，只不过它并不以文学剧本的存在为先在的条件。**这个《悲惨世界》我恰好觉得是后戏剧的剧场艺术。导演起着绝对的主导作用，他这三个身份是我们按照通行的概念给他界定的三个身份，可能在他自己那儿不一定有三个身份，只是一个身份，那就是剧场的主人、剧场的灵魂。**他把《悲惨世界》这个故事用他的剧场手段、剧场方式包括用到音乐、灯光和服装等讲出来，这些方式在他那里是平等的。《悲惨世界》原著是雨果，故事不是原创的，人物

和台词也是雨果提供的，**但他进行了重新的组合，把故事和台词揉进了剧场里，这个过程和灯光、音乐、舞美等是同时构思的。**不管我们接受不接受，他就扮演着所谓的"戏剧构作"的角色。一个人如此多才多艺，所以我向贝洛里尼致敬。

最后补充一点想法。演员既是剧中人又是讲述者，叙事的同时又演角色的做法，好处在于有利于把五卷本的长篇巨著在三个半小时的剧场里呈现出来，否则难以呈现。同时这种叙事方式**可以融入演员的情感和价值判断，演员在里面可以融入自己的情感。**其实这种做法并不稀奇，中国也有类似的戏，我跟胡志毅老师去年11月份在深圳的中国校园戏剧节上看了一部戏，那部戏叫《亲爱的安东》，是写契诃夫的，跟这部戏有非常大的相似性。这部戏里面都是人物的灵魂对话，里面的每一个角色既是剧中人也是讲述者，而且他们的讲述内容可以说人物是由编剧和导演撺掇在一起，在梦中或者灵魂深处发生的对话，这跟《悲惨世界》有异曲同工的地方。这是现代戏剧的一种常用的手段，常见的形式。

李旻原（上海戏剧学院副教授）：首先感谢央华制作这部很精彩的中法合作的戏。我刚才听了所有专家的发言，想从另外一个角度来看，我们一直强调这部戏是雨果的《悲惨世界》，但我更觉得这部戏其实不是雨果的，而是导演的作品。为什么我从这个角度谈，可能是我在法国求学的原因，我觉得法国导演之所以跟其他导演不一样，是因为其他语系的导演比较是一个掌握整体方向的指导者（Director），而法语的导演叫做metteur en scène。最早这个词出现就是当时有一部演出，它不是戏剧，而是要将一部小说放到舞台上去演，所以大家就不知道怎么样去称呼，于是就用mise en scène这一个组合词汇，形容用舞台的

方式（en scène）把小说放（mise）到舞台上演出，这个创作者又要叫什么呢？所以当时他们的节目册里面就写了一个词叫metteur en scène。这个词就变成了我们把文字、文学改成舞台语言的创造者，也就成为今日的导演。**后来因为舞台的方法和技术变多了，表演也逐渐改变，所以舞台上表现文本故事的技术物质性符号，以及演员的身体的整体训练表演，这些综合的元素都成为导演要把控的一切。**

历史上剧场的演变技术越来越强，包括20世纪大家对很多剧场技术的看法，但法国又有一个坚持就是对法语的自豪，这与我们中国人对中文的博大精深的自豪感也是极其相似的。相较之下法国导演并不会像德国导演那样较为强调视觉张力而把语言的表现弱化，或者用不同舞台的表演方法，譬如像舞蹈或肢体更着重身体的表现方式，把语言台词都放弃了。一个法国人做导演的时候其实会比较坚持他在语言上的表现，贝洛里尼这位导演并不是在舞台上再现雨果的剧本中所描写的一切，**他是一个主要的创作者，雨果变成他的元素，舞台上如何表现雨果的文本才是他的创作。**《悲惨世界》这个剧本也早已成为了如同神话一般，我们在看这部戏的时候都会不知不觉已经有既定的印象，我们对文学作品、人道主义、它的主角，基本上每个人的脑海里都有基本形象了，所以对整个故事，特别是后半段就会不知不觉有期待感。

从场面调度这个概念看这部戏的话，第二个问题就是既然它不再是雨果的作品，我相信一位成熟的导演一定都知道雨果文学的力量，那么剧本里的内涵、剧本里的精髓要如何呈现？问题在于这个导演到底用什么手法创造在舞台上的作品呢？我去研究贝洛里尼的创作方法。在发布会的时候，马田女士就提到贝洛里尼说戏剧是音乐，贝洛里尼其实也是音乐家出身，他开始是做音乐的。我就在想，**他在语言的处理其实也跟之前法国一位很重要的文学家所强调的一样，在剧场空间**

语言应该要着重的不是语义而是语音。怎么样让观众听到这些词才是重点，而不是让人家听清楚这个词。以这样的概念来讲，可理解为何贝洛里尼会用几位不同传统剧种戏曲的演员以及刘烨独特的嗓音，在剧场中成为独特的听觉声乐。我有注意到每个演员都带有一点方言，这个听觉感很舒服，我把它当成音乐会来听。听跟看之间的切换让我觉得我是用感觉在阅读这个作品，我在这之间的切换很享受。

看到演员的表演，我也去查导演的背景，贝洛里尼很受法国一位很独特的编剧的影响，也就是诺瓦里纳，他的编剧方法是非常奇特的，他会自己乱写法语词然后再去创造词，刚才说的乱写是另外一种内涵，他是有想法地乱写，然后创造一个新词，思索到底这些词怎么看，怎么去听，去感受。贝洛里尼认为表演就如同诺瓦里纳曾提到过的，演员在舞台上有三种表演状态：演员—讲故事者（l'acteur-conteur），演员—叙述者（l'acteur-narrateur），另一个是成为演员—观演关系的贯通者（l'acteur-tuyau），当然这是我短时间翻译理解的，背后有着更深层的编剧思考跟哲学概念。

昨天在看的时候，我不会单纯以布莱希特的概念去看待这部戏，反而一切都很融合，就像丁老师所说的。我自己在国内也当导演，我昨天看了后就觉得跟传统国内观剧的方式不太一样或者感受不太一样，但这也是这部戏的精彩之处。一部好戏一定会形成很大的争议，我们知道这是一部好作品，但我们怎么看待这部好作品，这是我们可以不断思考的，也是这么多学者在这边一起分享不同的思想观念，形成更大的力量引导更多人怎么看待这部好的作品。

最后，从舞美上讲。看到最后很感动的是舞台上像太阳的这些圈圈光点最后照亮在舞台上，无论再怎么悲惨的世界总会有希望。对应到当代，**世界发生这么多事，我们能这么享受地坐在剧场看戏，但是**

也因为坐在剧场看这部作品,提醒着我们世界还有那么多悲惨的事情**正在发生**。或许是知识分子,或许是一个学者,我们该怎么样带给这个世界更好的希望呢,这也是我的一点看法,谢谢。

计敏(上海戏剧学院教授、《戏剧艺术》编辑部主任):央华出品的《悲惨世界》是一部上乘之作。导演贝洛里尼运用简洁、干净的手法,可以说没有一处闲笔,做出了一部流畅独特的作品。而对细节的用心,特别是对光影的讲究,造就了极美的舞台画面,甚至带有电影的质感,在微妙的光影变化、空间变化中,很好地表现了人物的内心情绪。整出戏唯美抒情,充满诗意。

文学作品改编成舞台剧,特别是这样一部100多万字的小说,如何凝练在3个多小时的演出中,这是一个挑战。贝洛里尼采取直接从原作中截取整段的叙述和对白,不增加或改写一句话,在舞台上对着观众读小说这样一种表现手法,他要让观众可以**看到和听到**"人"。

一般我们都说进剧场看话剧,对**听觉或声音**不太重视,贝洛里尼却在《悲惨世界》这部剧中发掘出听觉的重要性。当然,小说特别是文学名著改编成舞台剧,如何让观众一进入剧场马上沉浸在小说营造的氛围中,这很关键。而对观众读小说,是一个好方法。就像陆帕的《狂人日记》,开场时一遍一遍地读着小说的开头,营造一种氛围,迅速将观众网入其中。

更重要的是,当下的剧场**声音**已经是一个非常重要的因素,能够在精神和心灵的层面上唤起我们的记忆。至少在贝洛里尼的作品中,**听觉不再是一个居于次要地位的辅助手段,它和视觉一样,成为了主导**。如ABC街垒——伽罗石被枪击中倒地死亡的那一场,我们甚至可以闭起眼睛听,边听边和演员一起通过想象构建场景,**文字的声音一直盘旋在我**

们的脑海里、心灵中，无法停止，直至席卷整个剧场。这是我们没有办法单纯通过阅读获得的体验。它**使这部写于十九世纪的文学史名著重新变成了活生生的语言**，仍然如此强大、如此令人不安、如此真实。

《悲惨世界》遵从原作，有着严谨的叙事，完整的故事，没有所谓的解构和拼贴，却将**文学性和剧场性完美结合**。通过既传统又现代的诠释，使这部伟大的小说在当下的舞台上熠熠生辉。

杨子（上海艺术研究中心副研究员）：进入 2024 年，两台由国外经典 IP 改编的中文版舞台剧在苏州、上海上演，引起广泛关注与讨论。由张国立导演并召集来自 8 个国家的 11 位外国演员，以中文呈现由美国畅销书作家斯蒂芬·金同名小说改编，已有同名经典电影珠玉在前的《肖申克的救赎》。后者长居豆瓣和 IMDB 榜首，诠释了信念、自由、友谊、才华、毅力、希望、奇迹、救赎等种种人类普世性母题，被全世界一代又一代观众所喜爱。龙马社和华人梦想将这部经典 IP 的话剧文字版权买下，在国内创新性地首次采用全部由外国演员中文演出的形式。外国演员对中文俚语的诙谐使用、语言表达的节奏感、语言发音的标准性，甚至演员形体动作透露的国家舞台的标准风格，成为话剧《肖申克的救赎》演出的最大亮点。但囿于非专业演员及电影版权的限制，该剧在挖掘"人类精神困境"的戏剧内核和演员表演状态方面依然留有遗憾，在利用剧场的现场性、假定性为经典故事赋能方面有提升的空间。

雨果的《悲惨世界》迄今已被译成 17 种语言，同名音乐剧也曾在 35 个国家用 21 种语言演出。作为《悲惨世界》的首部中文版话剧，央华版《悲惨世界》的阵容无疑达到"开年大戏"的标准，导演让·贝洛里尼，被誉为当今法国"戏剧之王"，**为中文版的演出注入强烈的欧**

洲现代剧场风格，让熟悉斯坦尼体系的中国演员与世界最前沿的戏剧理念相互碰撞。该剧保持作品的叙事密度、复杂性和强度，保持作者与读者之间的直接对话关系，舞台上所有角色无缝转接跳进跳出，打破传统剧场常规叙事模式，在角色充当的"第三者叙述"中构建出多重空间与图景，在忠实原著的基础上，将传统与现代、文学性与剧场性兼容贯通，体现了主创团队的艺术才华和不俗的美学理念。

中文版《肖申克的救赎》和中文版《悲惨世界》共同之处在于二者都引自国外经典大IP，不仅为观众带来丰富的审美体验，也在中国与世界的沟通和交流中成为"跨文化戏剧"的新案例。不同的是，前者通过外国演员的在地化演绎及观众的好奇心必带来丰硕的市场回报，后者通过中国演员以欧洲现代剧场的呈现，对国内观众的接受有一定的知识储备和审美鉴赏的要求，但将以更全球化的剧场语汇冲破语言的藩篱走向欧洲市场。

翟月琴（上海戏剧学院教授）：央华戏剧《雷雨》里那个明暗对照鲜明的周公馆和鲁贵家，一直让我印象深刻。这一次《悲惨世界》中的舞台设计也很棒，尤其是灯光的处理相当动人。大部分观众对《悲惨世界》中的故事剧情和人物的命运已经烂熟于心，但是如何在舞台上展现大时代的黑暗，并且理解仇恨、嫉妒、不公正背后向善的光照，仍然是个奥秘。

在北京人艺早前的演出当中，有相当多的灯光处理，值得关注。比如《龙须沟》里的明暗对照，《关汉卿》里人物在灯光下的面部特写，等等。灯光处理好，可以让观众理解剧情发生的时代氛围，感受到人物的心理特征。《悲惨世界》整个舞台的基调是偏冷偏暗的，与阴暗的时代色调相比，第一是窗外的光线照进来的暖光，是至暗时刻的

温暖；第二是舞台上悬挂的长明灯，是迷失方向时的引导；第三是射在即将死去的亡者身上的光，是未达成心愿的慰藉；第四是亡者走向闪烁着星光的圆环，是生命的归宿和超度。

在最黑暗的时刻，这些光亮来自于哪里？其实在《悲惨世界》里，卞福汝主教作出的是终极回答，书里写的是"他是一个普普通通的人，他只是从表面涉猎那些幽渺的问题，他不深究，也不推波助澜，免得自己精神受到骚扰，但是在他的心灵中，对于幽冥，却怀着一种深厚的敬畏"。这种"当每个人都在努力发掘黄金的时候，只有他只是努力地发掘慈悲心肠"的理想境界是圣人身上自带的光。而雨果沟通了圣人与世俗的世界，如果说卞福汝主教的慈悲心肠可能来自于宗教或是其他信仰，像芳汀、潘多尼、珂赛特这些普通的女性、孩童是最羸弱无力的底层人，是在"恶"的时代即便生活得没有尊严、悲惨地死去，仍保留了纯洁的、没有被玷污的微弱的光亮，那么，冉·阿让则是经历了大时代的黑暗、个人命运的不公之后，不断自剖反省，寻找生活光源。在他们的悲惨世界里，那些看不见的"光"，一直没有熄灭。

《悲惨世界》的意义就在于，这不仅是一场戏，更是让我们走进剧场去觅光。任何一个人，都可能在人生的某一刻，生活在"悲惨世界"之中。如果说那些照进来的暖光是外界之光，就像是卞福汝主教作为他者的帮助；长明灯则是心中的信仰，是每个人头顶上的星光和道德律；圆环之光是圆满的境界，被"充满"的人生和达成的希望；亡者身上的光束则是崇高的生命之光，是人在临近死亡的边界上的顿悟。这些"光"的层次之丰富，恰恰是我们在剧场里最渴望采集的能量。**《悲惨世界》重演的意义，就在于它带来了剧场之光、人性之光。而我们所需要的不单是浪漫的，更是浪漫主义的剧场；不单是文学化的，更是文学性的剧场。**

安娜伊思·马田（《悲惨世界》总制作人）：非常感谢，我听的时候感觉你们都是真的理解我们在这段时间做的工作，这对我们来讲是小成功。我们最后做话剧的意义就是为了爱，为了生命，是为了追求我们需要的真实力量。

话剧有两千年历史，有人就有故事，有故事就有戏剧。这些年在法国也好、欧洲也好，他们脱离了讲故事，去做一些很概念的戏剧。**让导演和《悲惨世界》的连接是一辈子的连接。**他六岁的时候，他的奶奶给他读《悲惨世界》，他20岁左右编了一个戏剧的版本，他一直跟文本在一起。话剧《悲惨世界》中的每一句台词的选择，背后都是他的灵魂、他的经验、他的一切。在法国也好，在全世界也好，《悲惨世界》没有几个话剧版本，其实法国很少有人做话剧版。**导演和这个剧本是一辈子的连接**，而且他们俩都叫"让"（音），导演和冉·阿让都是善良的人，对生命充满爱的人。

宁春艳〔《悲惨世界》剧本翻译、法方导演助理、上海戏剧学院中外戏剧译介中心副主任（兼）〕：这部戏的成功在于没有国界，既是中国的又是法国的，它是世界的。这部戏是我们大家手拉手做出来的，导演的作品完全尊重了雨果的文学原著精髓。让·贝洛里尼既是剧构又是导演，是所有主题音乐的原创作曲，他也是灯光设计，甚至还是舞美设计之一。在保留文学性基础上，音乐是它的灵魂，灯光是外化的雕塑手段。我们有幸经历了整个创排过程，上海戏剧学院可以把央华版中文舞台剧《悲惨世界》作为一个教学案例。

沈捷（上海艺术研究中心副主任、上海市剧本创作中心副主任、《上海艺术评论》副主编）：首先，感谢央华戏剧在2024年中法建交60周年

之际，也是中法文化旅游年期间，把这部优秀的戏剧作品带到上海，让我们在剧场里与两百年前的伟大灵魂和伟大作品相遇。其次，感谢今天在座的各位专家、学者，放弃了周末的休息时间，和我们共同分享观剧之后的所思所想，为这部作品今后进一步打磨提升提供了更多的可能性。最后，感谢我们的合作伙伴——上海戏剧学院中国话剧研究中心，在杨扬教授、陈军教授的带领下，在上戏团队的全力支持下，高质量完成了此次研讨活动。

今天的研讨是上海市文化和旅游局文艺创作工作领导小组办公室（上海市剧本创作中心）主办的"四季文艺沙龙"的2024年第一期活动。众所周知，文学（影视）作品IP的舞台化改编是近年文艺创作的热点之一。2023年，文化和旅游部发布了《舞台艺术创作三年行动计划》，把这项工作明确作为今后三年的工作重点。上海市剧本创作中心受市文旅局委托，编制发布了《上海市文化和旅游局舞台艺术和群众文艺创作三年行动计划》，同样也把这项工作纳入其中。2023年末，上海市作家协会、阅文集团联合上海市剧本创作中心、上海艺术研究中心共同举办"2023上海文学IP舞台化改编工作座谈会"，文学创作者和文艺院团反响比较热烈，一致认为空间广阔、大有可为。可以说，央华版话剧《悲惨世界》在一定程度上为我们这项工作树立了标杆，值得上海的各级各类舞台艺术创作机构参考借鉴，这也是今天我们会聚于此进行研讨的意义所在。当然我们更希望，在各位专家的指导和支持下，在文艺创作机构的共同推动和努力下，上海的文学IP舞台化转换能取得更加丰硕的成果。上海艺术研究中心主办的《上海艺术评论》杂志也会持续关注，在未来策划更多的相关专题，请大家多多支持。

因时间关系未能当场发言者，提供以下书面发言稿：

李冉（上海戏剧学院副教授）：《悲惨世界》有多个叙述视角，这一点毋庸置疑，但是关注他是第几人称和作为什么身份来叙述还只是起点，**我们所要关注的是特定的叙述者怎样以其叙述建立起一个复杂微妙的情节。**

刘烨作为冉·阿让的扮演者，毋庸置疑，大多时候他发出的声音代表着冉·阿让。其次是作为故事内的叙事者，他参与着故事，也是部分故事的旁观者。在此，他是故事外的叙述者，评论着事件的公正性和多面性。进一步细分，至少有这样几个视点，一是作为第一人称参与者的视点；二是作为第三人称的主观视点，他没有办法保持绝对的客观和中立，但他也不是故事的参与者，他是故事的知情者；三是作为全知全能的视角，也就是我们所说的上帝视角。刘烨叙述的内容多来自于原著小说，这些来自于原著的叙述迅速打开了观众的视角。

他的这些叙述的内容看起来十分可靠，观众跟着叙述者去观察，去期待。随着叙述的深入，观众理所当然地认为，我们现在知道的一切应当是我们知道的。《悲惨世界》将个人的遭遇和法国大革命结合在一起，由革命的失败引发对时代（人文）精神的呼唤。当第一人称无法通过对话表达复杂的内涵时，第三人称的叙述就会将其打断进行叙述，随着"我"成为叙述者，叙述的抒情性上升，隐藏在琐事下的情绪喷涌而出，带动观众一起进入特定的情境中。**剧里的身份，瞬间变成了可观察、可分析、可反思的对象，而这一切，恰好又是被舞台上的叙述者带动着进行。**从这个意义上说，观众和舞台拉近了，对作品的感知力也增强了。不管叙述者是什么身份，通过他的观察，观众能够立刻觉察故事的复杂性和生动性。

但是也有问题，就是当叙述者带领着观众进入这个故事时，观众

失去了自己的视角，我们出场的时间、地点都被牵引着走。**在这种情况下，观众如何与各种各样的叙事视角共存，又成为了理解作品的一道难题和障碍。**

我个人的建议是区别第一和第三人称的叙述。如果"我"在场，就由"我"来叙述，如果"我"不在场，就由第三人称来叙述。那么观众在理解作品时，不会因为是同一个演员而产生身份错乱的困惑。

顾振辉（上海戏剧学院讲师）：这次由央华戏剧策划制作，刘烨主演的《悲惨世界》一剧，试图将雨果的经典名著小说全面搬上戏剧舞台。这是一个有益的尝试，但在观剧的过程中，却总让我难以"入戏"，即在作为一名观众在接受的过程中，出现了难以投入的感觉。后来我回去思考了一下，感觉主要在于整个演出"说"得太多，"演"得太少。下面就来具体谈谈为何会产生这样的感受。

这里的"说"多"演"少，主要指的是该剧的演员几乎都是担当了"叙事者"的角色。虽然他们同时也有明确扮演的角色，如"冉·阿让""沙威""芳汀"等。但是编剧却将小说大段描述式的原文加入到演员的台词中，进而使得演员在舞台上演出时，需要跳出规定情境，大段大段地向观众介绍人物心理、人物动机，甚至一些外表、动作、状态的细节描写。这就使得整个戏在规定情境（即具体的时空、具体的事件及有定性的人物关系）中的演出占比与作为叙事者向观众进行"讲解"的过程，几乎占到了二八开。

这就使得该剧的演出出现了一个有意思的现象：登台演出的演员，不但要扮演剧中人的角色，作为叙事者时，又扮演了作者雨果的角色。这使小说语言与戏剧语言间，产生了错乱。编创者将小说中大段的描写性的语言，直接搬上舞台，虽然整部戏在导演调度中尽可能地配上

了多种且多重的舞台效果，演员也增加肢体的张力与朗诵的技巧，尽量使得该剧的呈现不单调。但演员在剧中角色与叙述者间的切换的比重上，显然叙述者的比重大大超过了剧中角色。这就使得全剧基本都是通过语言表述，顶多是有场面设计的语言表示来展示、推进剧情。而不是通过戏剧场面的设计与开掘，来构建戏剧情境，展现人物关系的变化、推动情节的发展。

 这使得该剧在戏剧的呈现与表达上存在着一种割裂感与错乱感，会让观众接受者困惑于：台上的演员究竟是在扮演剧中人，还是作为叙述者的作者？一方面，该剧的演员在运用各种台词的与肢体的技巧来表现这类解释说明性的台词。另一方面，这台演出又不像类似的评书、单口相声、评弹等，会以极简的舞台设计，让观众聚焦于一两个演员的讲述性表演。该剧的舞台调度与灯光布景又在依据情节协助构建具体的规定情境。演员也不是全然地在讲述，讲着讲着又会浅尝辄止地进入规定情境演一点点。这就使得该剧的呈现与表达存在着巨大的割裂感，这样的错乱与疏离，造成观众较大的疏离感，进而影响戏剧主题的表达，使得剧情拖沓、冗长与繁复。

 综上所述，从戏剧情境与戏剧叙事的角度来看，将名著小说中的描述性文字直接移入演员台词可能会对戏剧的整体效果产生负面影响。因此，在改编过程中需要谨慎处理这些描述性文字，以确保它们能够有效地融入戏剧的情境和叙事中。

 虽然20世纪八十年代的"戏剧观大讨论"早已打破了戏剧演出诸多的条条框框，叙事者也早就在中国话剧的舞台上登场了。但叙事者的登场，如何助力舞台叙事的发展，最终实现尽善尽美的呈现效果，**还是需要我们在探索实践的过程中，多多在戏剧艺术审美与接受的规律上进行更为深入审慎的思考。**

戏剧理论

幽灵出没的身体

马文·卡尔森[*] 著　朱夏君[**] 译

本文是马文·卡尔森（Marvin A. Carlson）教授《幽灵出没的舞台——作为记忆机器的戏剧》（The Haunted Stage: The Theatre as Memory Machine，密歇根大学出版社，2001年出版）第二章"幽灵出没的身体"的一个部分。该书认为，戏剧从古至今在本质上都是"幽灵出没的"（haunted, ghosted），这表现为所有的戏剧都与特定材料的重述有关。这种重述产生的幽灵般的记忆可以是积极的或者消极的，但是对整个戏剧的接受具有重要的影响。第二章"幽灵出没的身体"探讨演

[*]　马文·卡尔森（Marvin A. Carlson），1935年生，美国著名戏剧理论家，康奈尔大学戏剧博士，曾任康奈尔大学教授、纽约城市大学教授、华盛顿大学沃克·艾姆斯教授、印第安纳大学高级研究所研究员、柏林弗雷大学客座教授，现为纽约城市大学西德尼·科恩戏剧与比较文学杰出教授，2005年被授予希腊雅典大学荣誉博士。马文·卡尔森教授的研究领域为世界戏剧理论、世界戏剧文学、戏剧表演、剧场史、中东戏剧。马文·卡尔森教授著有《戏剧理论》（1993年）、《幽灵出没的舞台：作为记忆机器的戏剧》（2001年）、《表演学导论》（2002）、《世界戏剧导论》（2014）、《击碎哈姆雷特之镜：戏剧与现实》（2016）等著作，曾获ATHE事业成就奖、乔治·吉恩·内森奖、伯纳德·休伊特奖、乔治·弗里德利奖、卡洛韦奖、古根海姆奖等重要奖项，在美国和欧洲戏剧理论界具有重要影响。
[**]　朱夏君，上海戏剧学院副教授。

员的身体及其运用产生的记忆对观众接受的影响。戏剧中会出现专演角色和业务领域等规则,这说明不断被演员重述的身体作为一个复杂的符号信息的承载者会唤起演员以前扮演的角色的幽灵,这是一种丰富和主导观众接受的现象。

虽然戏剧文本在传统上被认为是戏剧的基本要素,但事实上,戏剧文本只有在观众面前被演员表演出来之后才能成为戏剧。尽管在许多情况中,演员在没有文本的情况下创造了戏剧,偶尔(尽管非常罕见)也会出现没演员,只在观众面前呈现文本的情况,但戏剧的基本要素依然是文本和演员。埃里克·本特利(Eric Bentley)在《戏剧的生命》(The Life of The Drama)中提出,"最简单的戏剧情境"出现在"A扮演B,而C在一旁观看"的时候。[1]在大多数情况下,戏剧文本为B奠定了基础。这里我们讨论A,即演员的幽灵出没。我们会发现一些截然不同但往往更具影响力的幽灵,以十分有效的方式制约着C,即观众的"观看"。

将戏剧作品视为文本思想的具体化这样一种观点,往往会或多或少地把演员视为文本的载体。演员在生理上符合文本的要求,并具备恰当的发声和身体技能,以便有效地将文本传达给观众。然而,这种简单的观点没有考虑到演员创造性地为文学文本添加的创造性补充,也没有考虑到演员对戏剧重述的重大贡献及这种贡献对接受产生的影响。在所有戏剧中,观众往往会在多种作品中看到同一批演员。他们总是会把与这些演员有关的记忆从一部作品带到另一部作品中。这类重述,即演员重述性的身体与人格面貌,将是我们这里讨论的重点。

[1] Eric Bentley: *The Life of the Drama*, New York: Atheneum, 1964, p. 150.

如果在一种文明中，持续性的文化活动产生了戏剧，就会出现一群专家，即演员。在东西方戏剧中，最常见的情况就是一群演员为了表演戏剧而集合为一个社团。剧院通常是幕布两边的演员和观众进行交流的场所。本特利（Bentley）在谈到 A、B、C 时，好像他们都是单独的个体，但事实上，他们几乎无一例外都是群体——一群观众聚集在一起，观看一群演员表演一组角色。演员集合到群体中自然会促使演员与作品中类型化的角色联系在一起。这不仅需要按照演员的年龄和性别分配角色，而且要考虑到演员的特殊技能和意愿。某些体格、嗓音可能会使演员适合扮演较忧郁或较深沉的角色，天生的优雅英俊的相貌可能会使演员适合扮演与爱情有关的角色，而更不寻常的甚至是丑陋的相貌，以及身体上和语言上的机敏天赋，可能会使演员适合在喜剧作品中扮演另一类角色。最早关于表演艺术的长篇论著之一，1749 年圣阿尔宾（Sainte-Albine）的《喜剧演员》（*Le Comédien*）指出，虽然戏剧可以接受许多身体类型，但无论演员的能力如何，都不能过于偏离观众对角色类型的期待——男主角应该仪表堂堂，情郎应该迷人；演员要符合他们所扮演的角色的年龄，以及他们所扮演的角色的声音特质。[1]

角色重述与演员重述结合的最好的戏剧形式就是高度公式化但灵活的意大利即兴喜剧。在典型的意大利即兴喜剧剧团中，有一些演员会一直扮演同样的角色——年轻的情郎、滑稽的仆人、愚蠢的老人、可笑的学究和个性张扬的士兵——所有这些类型性角色都是观众熟悉的，并且会在许多情节中反复出现。不过演员也可以在传统角色上打上自己的印记，甚至为该角色创造一个新的名字，从而不断地表演他

[1] Pierre Rémond de Sainte-Albine: *Le Comédien*, Paris, 1749, p. 228.

们自己独一无二的角色，并因此在每一次表演中得到观众的认可和期待。在一代代意大利即兴喜剧的演出中，观众来到剧院时，就已经了解了传统的角色和角色关系，而且常常已经看过剧团的演出了。观众对于在一出出戏剧中扮演同类角色的演员的身体特征和表演风格的记忆，无疑会深化他们观看作品时对这类角色的体验期待。

纵观戏剧史，在世界各地的剧团错综复杂的组织中，意大利即兴喜剧是我们能找到的演员和类型角色紧密联系在一起的代表性戏剧门类。我们可能会更多地将这种传统与19世纪情节剧中的常用角色联系起来，但早在情节剧兴起之前，演员们就已经在专门扮演高贵的长辈、爱情剧的男主角、暴君、女仆和天真少女了。这也不是欧洲独有的现象。古典梵文剧论《舞论》中就有大量关于常用角色的冗长描述，而日本歌舞伎也精心地构建了传统的角色类别。演员终其一生都会扮演同一种角色，少数改变角色类别的演员（例如18世纪的佐野川市松初代，他最早扮演年轻男性，后来则表演反派）会引起极大的震惊。[1]

在剧团依照详细具体的体制规范运行的戏剧文化中，演员和常用角色类型之间的紧密联系往往可以由剧团的组织法令体现出来。西方最著名的例子当然是法国新古典主义戏剧，从17世纪到19世纪初，该组织为欧洲领先的职业剧团树立了典范。法国民族戏剧提供了一个详细而刻板的被称为"专演角色"（emplois）的角色体系，给每一位演员分配了角色类型。1885年，普然（Pougin）在重要的戏剧词典中为法兰西喜剧院制定了一份13种男性专演角色的一览表（男主角，一号恋人，强壮的青年主角，二号恋人，大辩士，高贵的长辈，二号长辈，不唱歌的长辈，金融家，穿袍子的中老年男性，老头，农民，滑稽角

1 Earle Ernst: *The Kabuki Theatre*, New York: Oxford University Press, 1956, p. 200.

色和随机性角色。)和10种女性专演角色的一览表(女主角,大媚女,一号恋人,年轻的恋人,二号恋人,三号恋人,贵妇,天真少女,女仆和随机性角色。)[1]这些行当的微妙区别可以从普然对天真少女和女仆的定义中窥知。前者是"恋爱中的年轻女性。她们天真无邪又情窦初开,保持着最纯粹的坦率和纯真"(纯真是她与其他女性角色的区别),后者是"年轻而滑稽的女性,坦率、活泼、快乐"。在莫里哀的《伪君子》中,女儿玛丽亚娜由天真少女扮演,侍女桃丽娜则由女仆扮演。如果有必要的话,小剧团可以一人兼演几个专演角色(普然指出,老头和金融家常常由一人兼任,因为他们都是老年男性角色),[2]但演员、观众和剧院管理者往往认为这些行当是有区别的。拿破仑为了管理法兰西喜剧院而起草的著名的《莫斯科法令》中,有一整节专门讨论"专演角色的分配",其中指出,"没有负责人的特别授权,任何演员都不能兼演两个专演角色。负责人应尽量少地给予这种授权,而且授权应该出于最为紧迫的原因"[3]。

不久,一位英国评论家在《评论季刊》(Quarterly Review)上报道了这项法令,并认为在法国,演员与专演角色之间的官方联系"是众所周知的,因此每个演员都会被迫选择一个角色,法令禁止他们此后背离这个角色。……高贵的长辈不应该是滑稽的角色,无论他是否具有滑稽的才能;天真少女绝不能看起来像一号恋人,无论她对扮演主要女性角色抱有什么样的雄心壮志"。评论家基于此赞扬了与之不同的、更为灵活的英国戏剧。在英国戏剧中,"所有这些愚蠢的思想都是

[1] Arthur Pougin: *Dictionnaire Historique et Pittoresque du Théâtre*, Paris: Firmin-Didot, 1885, pp. 327–328.

[2] 同上,第407页。

[3] L. Henry Lecomte: *Napoléon et le monde dramatique*, Paris: H. Daragon, 1912, p. 148.

不可能存在的。我们表现的不是一号恋人，也不是天真少女，而是男人和女人，他们有着各种变化莫测的情感、气质和欲望"[1]。然而，事实上，在他撰写这篇评论的时候，英国的常用角色制度已经很好地确立起来，并且已经成为了那个世纪英国戏剧体制的主要形式。这种制度建立了一种角色体系，它虽然不像法国那样采用法令的方式，但在角色类型的划分和规划方面同样严格。正如在其他戏剧文化中一样，某些演员在观众心目中往往会与某类角色联系在一起，而这种普遍倾向在某种戏剧文化中会更受重视。在这种戏剧文化中，大量的戏剧在很短的时间内上演，无论演员还是剧作家都没有时间和动机去开拓新的领域。事实上，在英国戏剧和英语戏剧中，与法国的专演角色制度非常相似的"业务领域"几乎是普遍存在的。

著名剧作家迪翁·布西柯（Dion Boucicault）列出了一份比同时代法国的角色体系更加细致复杂的英国戏剧业务领域的一览表。布西柯认为，"一流的剧团"应该包括"男主角、少年、胖男人、一号老头、一号滑稽小人物、路人绅士、二号老头和随机男角色、二号滑稽小人物和很有特色的男人、二号路人绅士和随机男角色、女主角、少女主角、胖女人、一号老太太、一号女仆、路人女士、二号老太太和随机女角色、二号女仆和很有特色的女人、二号路人女士和随机女角色"[2]。引用这份一览表的达顿·库克（Dutton Cook）进一步评论称，即使没有法国式的法令，英国演员实际上也很少背离他们惯常的业务领域。与在法国一样，一个演员一旦与某个业务领域联系在一起，他就倾向

1 *Quarterly Review* 17, 1812, p. 449.
2 Dion Boucicault: qtd. in Dutton Cook, *Hours with the Players*, 2 vols. , London: Chatto and Windus, 1881, 2: pp. 89–90.

于一直在这个业务领域范围内表演。

> 二十岁的轻喜剧演员通常到七十岁仍然是轻喜剧演员；舞台上的奥兰多很少表演老年亚当。扮演过年轻女主角的女演员倾向于不顾时间的流逝和年龄的增大，直到演员生涯末期都害怕扮演年长的成熟角色——因此，朱丽叶和奥菲莉亚拒绝扮演乳娘和乔特鲁德。年轻时就开始扮演老年角色的演员，会发现自己只是假装衰老而已。[1]

初看起来专演角色和业务领域似乎是建立在对逼真性的追求上：有魅力的年轻演员扮演戏剧中的情郎；精瘦的特技演员扮演小丑；年长的演员，尤其是那些长相怪异或不那么有魅力的演员扮演很有特色的角色。毫无疑问，这种自然的划分是戏剧中角色分配的基础，如今，这种划分在更为写实的电影中仍旧很重要。在电影中，按身体类型来选角是很常见的做法。然而，在一些基本组织单位为观众熟悉的演员群体的戏剧中，选角中其他因素的重要性往往已经超过了对逼真性的追求。

与大多数戏剧文化不同，美国很少在社会和经济上的目的鼓励人们建立长期存在的固定剧团。此外，十分强调逼真的美国文化往往认为，剧团让演员在大部分演艺生涯或全部演艺生涯中扮演同一个角色或同一类角色的做法很可笑，甚至会对此报以轻蔑的鄙视。我们也许愿意接受演员终其一生都在扮演"很有特色的"角色，比如意大利即

[1] Dion Boucicault: qtd. in Dutton Cook, *Hours with the Players*, 2 vols., London: Chatto and Windus, 1881, 2: p. 90.

兴喜剧的假面角色——傻子、反派以及滑稽的老头和老太太——但我们认为直到老年还在扮演年轻角色的演员是怪诞愚蠢的。对于高度程式化的戏剧，比如受传统支配的，所有的女性角色都由男性扮演的日本能剧，我们可能更愿意接受演员即使年事已高，仍然有可能成功地扮演少女。但是当我们知道一个女演员，比如19世纪初法兰西喜剧院的著名女演员马尔斯小姐（Mlle Mars），在她漫长的演艺生涯结束时，仍然在扮演爱情剧的女主角，我们会认为这体现了演员对好角色的虚荣心和占有欲，并且会同情那些被迫忍受这种怪诞做法的观众。无疑，虚荣心是形成这种情况的原因之一。但是，在简单地将这种普遍现象归结于这个原因之前，我们应该考虑到观众的记忆和联想的重要性。

无论是东方还是西方的传统戏剧中，在观众习惯于由相对稳定的演员组成的剧团反复演绎相同的剧本，他们就会习惯于看到演员反复扮演某个角色或某类角色，并会快速地将这些演员与这些角色以及角色类型联系在一起。在我们过于匆忙地谴责一位仍在扮演年轻角色的老演员的愚蠢和虚荣之前，我们应该想到，这些角色的每一次表演，都会让人想起以前的戏剧表演。因此，观众对每一次表演的接受，也会不可避免地被演员扮演同类角色的记忆影响。在外行看来随着年龄的增长而微弱的嗓音，可能仍然会因为几十年的戏剧表演而引起忠实观众的共鸣。多年前充满活力的身体的记忆依然会出没在那微微佝偻的身体上。

约瑟夫·罗奇（Joseph Roach）以70岁扮演年轻角色却仍然受到观众喜爱的贝特顿（Betterton）为例，准确地描述了这个过程。罗奇认为，观众不会关注演员虚弱的身体，而是关注他的"另一个身体，他在表演中存在于自身之外的那个身体。这个身体超越了血肉之躯，由动作、姿势、语调、音色、说话习惯、表情、习性、礼节、师承的

一套动作、受认可的传统所组成——'典型的形式方式'"。与演员的身体不同,"这个戏剧身体的作用不会因为年龄和衰老而失效"[1]。因重复观众熟悉的姿势、语调和说话习惯而加深的表演上的记忆,其力量比贝特顿自身的外表更为强大,即幽灵比它出没其上的身体更具有表现力。

在知名演员身上,这种奇怪的现象并不罕见。在观看一场演出时,没有观剧经验的观众虽然不太可能被演员以前表演成就的美好记忆影响,但他们也可能会被名人效应影响,从而带着期待光环来看待和体验知名演员的表演。这种期待光环常常会使观众忽略知名演员的失误,而这种失误如果发生在不太知名的演员身上,就会给这些演员造成麻烦。如果我们认为,一位崇拜著名演员的观众,在首次观看演技下降的著名演员表演时,仅仅是出于社会压力而隐藏他们的失望情绪并害怕说出皇帝没穿衣服,那就想得太简单了。实际上,演员的名气很有可能极大地影响了观众的接受,甚至即使以前从来没有观看过戏剧的观众,他们的接受也会受到影响。心理学家早就注意到了一种相似的效应,即所谓的晕轮效应。由于这种效应,对学生的成绩有期待的教师往往会根据这种期待来感受学生的作业。

在根据专演角色、角色类型、业务领域来雇佣和选择演员的保守稳定的戏剧文化中,即使从未见过年轻演员,观众对他们的接受也会因为对角色类型的期待而受到影响。不过,随着时间的推移,观众会看到这些演员扮演各种各样的角色,由此,即使是在日本歌舞伎和能剧这种高度程式化、高度传统的戏剧中,大多数演员也会开始培养观众对他们独特表演方式的期待。经历一段时间的演出后,即使在表演最规范的专演角色时,大多数演员还是会有意无意地与其独特的表演

[1] Joseph Roach: *Cities of the Dead*, NewYork: Columbia University Press, 1996, p. 93.

方式联系在一起。因此，他们在表演时会受到双重幽灵的影响，即对专演角色自身的期待会与对演员以前表演方式的期望叠加起来。

这种情况甚至会出现在意大利即兴喜剧中。意大利即兴喜剧是西方最常见的拥有稳定剧团且在戏剧作品中重复常用角色的戏剧形式。尽管这种早期的业务领域很稳定，但当我们从剧团和个人的实际情况，而不是从总体上看待它们时，会发现每一代人熟悉的角色类型都会根据演员的技能和名气而不断地变化发展。与仆人假面角色布里盖拉（Brighella）、老头假面角色博士（Il Dottore）这类毫无个性的假面角色不同的是，一些假面角色往往会经过调整形成新的假面角色。这些新的假面角色会融合或者改变原有假面角色的特征，这又会产生一系列新的，但符合角色定义（和观众预期）的假面角色。因此，早期意大利即兴喜剧的伟大演员弗朗切斯科·安德烈尼（Francesco Andreini），以其张扬的西班牙上尉伊尔·卡皮塔诺·斯帕文托（Il Capitano Spavento）一角闻名于世。他以"为未来扮演这个角色的演员树立榜样的热情和自信"来表演这个角色。不过他也通过扮演西西里亚诺博士（Dottore Siciliano）、魔术师法尔克隆（Falcirone the Magician）形成了脱胎于传统假面角色博士的新角色，这个新角色在许多作品中都发挥了重要的作用。17世纪初，法国著名的意大利喜剧演员洛卡特利（Locatelli），创造了一种名为特里维利诺（Trivelino）的脱胎于传统假面角色阿尔莱基诺（Arlecchino）的新角色。他对新角色的性格和服装进行了调整，从而形成了自己的特色。这种调整对如阿尔莱基诺、特里维利诺以及此后出现的新角色都产生了极大的影响。[1]研究意大利即兴喜剧历史的学者尼克劳斯（Niklaus）指出了这类新角色之一，洛卡

1 Thelma Niklaus: *Harlequin Phoenix*, London: Bodley Head, 1956, p. 72.

特利（Locatelli）的学生比安科利（Biancolelli）饰演的哈利昆的复杂性：

> 洛卡特利创造的新角色更像布里盖拉而不像阿尔莱基诺，比安科利则融合了这两个贝加莫小丑的特点。他的哈利昆看起来很符合阿尔莱基诺的特征，表演传统的拉齐（lazzi），承担同样的任务：但他展现了布里盖拉的大胆狡猾。布里盖拉的思想融入了阿尔莱基诺的身体。并且比安科利用自身的机敏和智慧，自身的涵养丰富了哈利昆的思想，并给这个角色增添了自己特有的淡淡的悲伤。

在比安科利之后，这个更滑稽、更感性、更灵巧的哈利昆被许多人模仿，以至于连比安科利不是出于自身选择，而是因为喉部缺陷造成的嘶哑低沉的嗓音也被一并模仿。[1] 每一代演员表演具有自己特色的哈利昆，结合角色的一般特点和自身特色在戏剧作品中表演哈利昆，都在继续使这个角色不断地变化与发展。像哈利昆这样受幽灵记忆影响的角色为约瑟夫·罗奇所说的"肉体雕像"（effigies fashioned from flesh）提供了一个鲜明的例子。这种雕像出现在表演中，"由一系列动作组成。这些动作在记忆中占据一席之地。一些情境和场景可以使人们进入这个记忆之地"[2]。

在意大利即兴喜剧中，使用和保持身体重述的任务仍然由演员完成。正如戏剧界人士意识到的那样，观众有兴趣观看演员扮演受欢迎的角色和角色类型。在使用剧本的戏剧中，剧作家一般也会使强调这

1 Thelma Niklaus: *Harlequin Phoenix*, London: Bodley Head, 1956, p. 76.
2 Roach: *Cities*, p. 16.

种身体重述。在大多数历史时期,剧作家们在创作戏剧时都会考虑到某些剧团。另外,无论戏剧是否使用业务领域的表演体系,剧作家们都会很自然地使角色符合演员的技能和特长。歌德和席勒在构思作品时会考虑到魏玛演员们的特长,伏尔泰为法兰西喜剧院的演员写剧本、莫里哀为他担任主演的剧团写剧本时也是如此。即便是像易卜生这样与表演机构联系不太紧密的剧作家,我们通过他的信件也可以看出他非常关注出演他作品的演员以及演员的身体特征、情感特征会带给角色何种联想,更不用说专门为了演出而创作剧本的剧作家了。

托马斯·鲍德温(Thomas Baldwin)在研究莎士比亚时期的剧团时发现,实际上,与3个世纪以后英国的剧团一样,"每个重要演员都有他们专门的'业务领域'"。[1]与意大利即兴喜剧一样,演员会在观众心目中与某类角色联系在一起;同样,受欢迎的演员会创造某些独特的方式来表演这类角色,并通过这些角色在观众和戏剧家之间建立回声效果。研究莎士比亚戏剧历史的学者指出,1599年,当具有独特表演风格的威尔·坎普(Will Kemp)离开剧团,擅长另一种风格的罗伯特·阿尔敏(Robert Armin)担任剧团的小丑演员时,莎士比亚的小丑角色发生了很大的变化。最近关于莎士比亚戏剧中小丑的一项研究概括了这种变化:

> 坎普在剧团时,小丑可以进行许多即兴表演;凭借吉格舞和机智的语言天赋,人们相信坎普可以充分利用给予他的一切机会进行表演。莎士比亚为他创作地地道道的粗俗小丑,他们有着极高的智

[1] Thomas Whitfield Baldwin: *The Organization and Personnel of the Shakespearean Company*, Princeton: Princeton University Press, 1927, p. 177.

慧和伟大的心灵，即便他们往往不是很聪明：如慌慌张张的道格培里、笨手笨脚的波顿、浑身肥肉的约翰·法斯塔夫爵士。阿尔敏具有极佳的表演天赋和音乐天赋。莎士比亚为他创作了配有唱词的小丑，并让他在开场时优雅地翻筋斗。他是广受喜爱的宫廷弄臣、塔奇斯通、费斯特、《李尔王》中的傻子的灵感来源。[1]

在大多数历史时期，戏剧中会出现一些很受欢迎的"角色"：比如莫里哀喜剧中机智的女仆；英国复辟时期的纨绔子弟（fops）；18世纪戏剧中高贵的长辈；浪漫主义时期的绿林好汉；19世纪情节剧中的可敬的英国水手、具有贵族气质的反派和受迫害的少女；吉尔伯特与沙利文轻歌剧中古怪的老处女，等等。其中大多数角色与传统的意大利即兴喜剧中的假面角色一样，经常和其他常用人物一起被重复使用，而另一些角色则被用来表现另一些剧本的新情境和新人物关系。不过，这些角色都与意大利的假面角色一样，与演员联系在一起。而这些演员与意大利即兴喜剧演员一样，总是会创造出新的角色，这种新角色往往是他们对于常用角色的独特演绎。因此，一个擅演纨绔子弟、机智女仆、高贵长辈的演员表演的戏剧作品，不仅会让人想起许多演员表演的这类角色，而且也会让人想起这个演员表演的这类角色。

过去的两个世纪，西方戏剧中越来越普遍的情况是，当著名演员在保留剧目轮演剧团之外表演时，他们会通过许多戏剧作品将自己与演艺组织和其他演员联系起来形成幽灵记忆。此时与专演角色（emploi）有关的幽灵记忆可能会有所减少，但幽灵记忆本身对接受的

[1] Bente A. Videbaek: *The Stage Clown in Shakespeare's Theatre*, Westport, Conn. : Greenwood Press, 1996, p. 4.

影响仍然和过去一样深远,因为对于戏剧体验而言,观众的热爱比演员阵容固定的戏剧组织更加重要。由于所有戏剧文化中的大多数观众都是剧院常客,因此即使没有极富组织性的常设戏剧团体,如国家保留剧目轮演剧院,也会有一个非组织性但相当稳定的剧院常客群体。他们会带着个体性和集体性的戏剧体验的深刻记忆来观看每一部戏剧。而舞台脚灯另一边的演员群体与观众群体一样稳定。即使没有常设的戏剧团体,剧院常客也能通过一场场演出看到这些演员。正是上述两个群体的延续性,比制作组织更能确保幽灵记忆产生效果和发挥重要作用。

除了19世纪末剧作家们作出的重要贡献外,在19世纪的美国,当明星演员在观众的戏剧体验中受到极大的重视,常用角色和常用角色类型比如今更为普遍的时候,演员与角色类型之间会明确地联系在一起,角色也会像传统意大利即兴喜剧中的假面角色一样,逐渐得到发展和完善。例如,19世纪初期的美国观众,与三个世纪前意大利观众熟悉布里盖拉一样,熟悉"舞台上的扬基"。与意大利即兴喜剧中的假面角色一样,扬基也与某些演员联系在一起。有些演员甚至与意大利即兴喜剧演员一样,以角色为自己命名,比如乔治·"扬基"·希尔(George "Yankee" Hill, 1809—1848)。[1]同样,扬基也具有一些一般特征,但是知名演员能表现出自身的特色。美国最受欢迎的饰演扬基的演员之一是丹·马布尔(Dan Marble, 1810—1849)。虽然马布尔出演了许多扬基剧本,其中包括《山姆·帕奇,扬基蹦极者》(*Sam Patch, the Yankee Jumper*)及其续集,《少女的誓言》(*The Maiden's Vow*)

[1] Walter J. Meserve: *Heralds of Promise: The Drama of the American People during the Age of Jackson, 1829-1849*, New York: Greenwood Press, 1986, pp. 104-106.

又名《及时的扬基》(The Yankee in Time)、《佛蒙特羊毛商》(The Vermont Wool Deal)又名《扬基旅行家》(Yankee Traveller)。这些剧本由不同的作家写成,马布尔饰演的角色使用了山姆·帕奇(Sam Patch)、雅各布·杰夏普(Jacob Jewsharp)、度特罗尼米·度特福(Deuteronomy Dutiful)、洛特·斯普·西谷(Lot Sap sago)等不同的名字——但是所有这些人物都是具有马布尔个人特色的扬基。这种扬基带有明显的西部化和肯塔基的情调,是对乔治·希尔(George Hill)饰演的扬基的一种发展。[1] 我们可以再一次发现,剧作家反复使用一种常用角色,往往与专攻这类角色的演员反复表演这个角色紧密地联系在一起。我们注意到19世纪美国戏剧中扬基和爱尔兰人这类角色受到追捧,就是一种文本的重述,不过这里我们也应该注意到,这种现象也是一种演员的重述。

虽然在剧本中不断扮演以前扮演过的角色十分普遍,不过,戏剧中当然也会出现演员在许多故事中扮演同一个角色的情况。续集和系列故事中不断出现某个角色,就像更常见的常用角色一样,是剧本的鲜明特征,当然,这也是非戏剧性文本的特征。不过,戏剧作为一种表演艺术,为这种做法提供了其他的动力。读者,尤其是通俗小说的读者,希望通过更多故事了解角色的奇遇,这就使续集和系列故事在角色重述中显得极其重要。举一个著名的例子,阿瑟·柯南·道尔(Arthur Conan Doyle)就出于这种原因被迫违背自己的意愿,为狂热的读者创作了一部接一部夏洛克·福尔摩斯故事。在戏剧中,演员的表演可能会使观众对角色产生热情或者可能会加强这种热情〔事

[1] See Francis Hodge: *Yankee Theatre*, Austin: University of Texas Press, 1964, esp. pp. 225−236.

实确实如此,比如美国演员威廉·吉列(William Gillette)使得夏洛克·福尔摩斯一角受到观众的欢迎],这里续集的创作不一定是因为人们对角色的奇遇感兴趣,而是为了再次体验观看某个演员扮演这个角色的乐趣。因此,便出现了一个演员跟一个角色联系在一起这样一种现象。比如19世纪中期,美国当红演员弗朗西斯·尚弗劳(Francis S. Chanfrau)与莫斯以及"包厘街粗汉"联系在一起,差不多同一时期的法国当红男演员弗雷德里克·勒梅特(Frederick Lemaitre)也与有趣的绿林好汉罗伯特·马卡尔(Robert Macaire)联系在一起。在观众的心目中,这些演员和角色几乎很难分开。虽然新剧本会被创作出来,这些剧本中也会使用人们熟悉的角色,但是由于这些角色与一些演员紧密地联系在一起,因此其他演员对这一角色的表演无法被观众接受。这种流行戏剧中出现的现象,在20世纪被电视延续下来,但是人们仍然会认识到,无论是经久不衰的肥皂剧这类正剧,还是家庭情景闹剧这类喜剧,重述性的演员和角色在受欢迎的电视连续剧中具有的感染力。

许多18、19世纪的伟大演员都只与一个角色紧密地联系在一起,即便他们已经成功地扮演了许多角色。因此,正如托马索·萨尔维尼(Tommaso Salvini)与奥赛罗、莎拉·伯恩哈特(Sarah Bernhardt)与茶花女联系在一起一样,科奎林(Coquelin)在扮演大鼻子情圣(Cyrano de Bergerac)之后,便永远地与这个角色捆绑在一起了。19世纪末,一位撰写埃德温·布斯(Edwin Booth)传记的作家在谈到布斯表演哈姆雷特时准确地提出了这一点,并指出了它与另一些演员/角色关系的共同点:"布斯扮演的哈姆雷特是戏剧史上最著名的成果之一。在许多人眼中,演员和角色完全等同起来了。毫无疑问,布斯表演的哈姆雷特将与舞台上最具代表性的形象,如加里克(Garrick)扮演的李尔王、

肯布尔（Kemble）扮演的科利奥兰纳斯（Coriolanus）、埃德蒙·坚恩（Edmund Kean）扮演的理查德、麦克雷迪（Macready）扮演的麦克白、福雷斯特（Forrest）扮演的奥赛罗、欧文（Irving）扮演的马蒂亚斯（Mathias）一起长存于戏剧史中。"[1]

在上述这些著名的例子中，由于演员与角色，实际上是演员与角色关涉的故事所代表的整个情节模式紧密地联系在一起，因此这些角色并没有像莫斯（Mose）和罗伯特·马卡尔（Robert Macaire）那样成功地被使用到续集中。19世纪许多伟大的演员都形成了与他们的名字长久地联系在一起的"标志性角色"。比如詹姆斯·奥尼尔（James O'Neill）扮演的基督山伯爵和约瑟夫·杰弗逊（Joseph Jefferson）扮演的瑞普·凡·温克尔（Rip Van Winkle）。正如一位撰写杰弗逊传记的作家所说："他就是瑞普，瑞普就是他。可以说，虽然这个剧本对于每位表演过它的演员都或多或少是生命中一件重要的事，但相对而言，它是杰斐逊的全部存在方式。"[2]当然，19世纪对于明星的重视使演员与角色之间的联系更为紧密了，而大量的巡回演出和频繁复排"量身打造剧"等现象，同样使这种联系更为紧密。这一时期，热心的戏剧观众可能会多次看到像杰弗逊这样的演员，而且可能会多次看到他扮演同一个角色，这既加强了两者的联系，也加深了观众对这种表演的记忆。

知名演员和经常排演的为其量身打造的角色紧密地联系在一起的现象，在20世纪并不常见，尤其是在单次长线演出已经取代19世纪频繁复排老戏的美国商业戏剧中。不过，这当然并不意味着演员与角色

1 William Winter: *Life and Art of Edwin Booth*, New York: Macmillan, 1894, p. 161.
2 Francis Wilson: *Joseph Jefferson*, New York: Charles Scribner's Sons, 1906, p. 37.

之间不会紧密地联系在一起了。很多时候，如果演员在一次成功演出或一次重要复排中表演的独特角色超过了前辈演员，他就会在自己和这个角色之间建立一种紧密的联系，由此在一代人或更长的时间里，所有的表演都会被这种表演的记忆笼罩，所有扮演这个角色的演员都会与这位伟大演员的艺术幽灵较量。安东尼·谢尔（Anthony Sher）的《为王之年》(*The Year of The King*)，可能是有史以来演员撰写的最好的关于角色创造的著作。该书反复谈到这种表演与现代扮演该角色最著名的演员劳伦斯·奥利弗（Lawrence Olivier）的幽灵记忆之间的紧张关系。正如谢尔所说，较量从开场白就开始了：

> "现在，令我们烦恼的冬天……"
> 上帝。莎士比亚以如此著名的台词开始他的剧本似乎很不公平。你不喜欢用你的嘴念诵它，已经有那么多其他人的嘴念诵过它们了。更确切地说，一张与众不同的嘴念诵过它们。他泰然自若、断断续续的念诵像牙印一样印在台词的字里行间。[1]

很多时候，观众对某个角色独特的表演上的记忆是如此鲜明深刻，因此年轻演员会害怕尝试这个角色。因为他们既不能完全呈现记忆中的表演，也不能期望用截然不同的表演来取代它。经常出现的情况是，当剧本的首次表演就极具影响力且令人难忘，而实力雄厚的演员要么在出演剧本之前就很有名，要么因出演该剧而成名时，他们就会长久地与剧本联系在一起。在美国戏剧中，有人可能会举出下列例子：《推销员之死》中李·科布（Lee J. Cobb）饰演的威利·洛曼（Willie

1 Anthony Sher: *The Year of the King*, London: Methuen, 1985, pp. 28-29.

Loman）、《欲望号街车》中马龙·白兰度（Marlon Brando）饰演的斯坦利·科尔瓦斯基（Stanley Kowalski）、《南太平洋》中玛丽·马丁（Mary Martin）饰演的内莉·福布什（Nellie Forbush）、《歌舞表演》中乔尔·格雷（Joel Grey）饰演的司仪。在这之后，如果19世纪的评论家不将新的表演者与这些著名的具有独创性的表演者进行比较，这些剧本的任何重要复排都很难展开，而且很多观众肯定也会进行这样的比较。

即便演员与某个角色、某类常用角色在观众（和媒体）心目中没有联系在一起，一旦演员开始表演生涯，他们也很难，也许不可能避免由以前扮演过一些角色而使观众形成期待光环。确切地说，演员扮演的角色会被他们以前扮演过的角色笼罩。亨利·路易斯·门肯（H. L. Mencken）以其一贯的敏锐方式描述了这种现象。他指出，演员在表演生涯中，变成了他扮演过的所有稀奇古怪角色的总和。他们的特征体现在他的态度、他对刺激的反应、他的观点上。他变成了一个会走路的假人、一个昂首阔步的傀儡、一个愚蠢的主题目录册。[1]

上述这段有趣的文字转引自伯特·欧文·斯特兹，他引用了这段文字，还对这种戏剧现象给出了肯定的解释：

> 我们不认为演员的表演会被封印在过去中，而是就像角色本身一样，在时间之外，在过去绝对中浮现出来。角色不仅会作为戏剧史的一部分，在文本中留下自己的印记（在一段时间内），而且在演员以后的表演中，由于风格保持不变，角色的残存痕迹会突然表现

[1] H. L. Mencken: *Prejudices: Second Series*, New York: Alfred A. Knopf, 1920, pp. 208-209.

出来。例如，奥利弗（Olivier）扮演的奥赛罗的某些独特风格——飞快的一瞥、注重某些音的长短、灵巧的姿势——都让人想起"年轻的"哈姆雷特。当然，这只是奥利弗（Olivier）在重复他自己，而人们却短暂地想起了哈姆雷特。奥利弗的身体中仍然有一个哈姆雷特。[1]

在美国戏剧中，这种情况的典型案例是浪漫主义演员埃德温·福雷斯特（Edwin Forrest），他擅演的角色似乎没有什么共同之处（尤其是与肯塔基扬基或者包厘街粗汉这类只局限于简短的历史时期、窄小的地理范围的角色相比）：印第安人梅塔莫拉（Metamora）、古罗马色雷斯角斗士斯巴达克斯（Spartacus）、皮萨罗时代的印加王子奥拉洛沙（Oralloosa）。然而，实际上这些角色（都是特意为演员创作的剧本中的角色）都具有福雷斯特擅长表现的心理和生理特征。观众也会期待在他饰演的新角色中看到这种心理和生理特征。正如撰写福雷斯特传记的作家理查德·穆迪（Richard Moody）所说："福雷斯特发现高贵的色雷斯人（《角斗士》中的斯巴达克斯）是一个理想角色。这个剧本为他提供了大量的机会展示身手和激情、并再次体现了他热爱自由的看法。"[2] 尽管看上去截然不同，但福勒斯特对每一个角色的表演，依然会因此被他以前饰演的角色深深地笼罩。被称为"量身打造剧"（vehicle play）的整个传统，即创作剧本的目的是展现演员表演中为人熟悉的部分，正是基于这种情况。人们可能会想到萨都（Sardou）

[1] Bert O. States: *Great Reckonings in Little Rooms*, Berkeley: University of California Press, 1985, p. 200.
[2] Richard Moody: *Edwin Forrest: First Star of the American Stage*, New York: Alfred A. Knopf, 1960, p. 104.

为莎拉·伯恩哈特（Sarah Bernhardt）创作的高贵而充满异国情调的皇后，邓南遮（D'Annunzio）为埃莱奥诺拉·杜斯（Eleanora Duse）创作的神经衰弱而飘逸的女主角；或者，也许会想到最引人注目的案例，罗斯丹（Rostand）在演员科奎林（Coquelin）饰演他剧本中的大鼻子情圣（Cyrano de Bergerac）一角大获成功之后，为其创作了一位带羽毛的大鼻子情圣，即民间故事《雄鸡先生》中一只英勇的雄鸡。

马文·卡尔森《幽灵出没的舞台——作为记忆机器的戏剧》读后

杨　扬*

　　美国戏剧理论家马文·卡尔森的著作《幽灵出没的舞台——作为记忆机器的戏剧》（*The Haunted Stage: The Theatre as Memory Machine*）中译本要出版了，译者朱夏君老师请我给书做一个序，这让我感到为难，因为我不是外国戏剧方面的专家，很多东西无法作准确的学术判断。但经不起她多次劝说，我只能以读者身份，向大家谈谈自己阅读这本书的体会吧。

　　马文·卡尔森是纽约市立大学荣休教授，也是上海戏剧学院的客座教授，他长期从事戏剧研究，在戏剧理论、戏剧史、戏剧表演方面都有论著，其中不少研究成果已被介绍到中国来。如中文译著《戏剧》（译林出版社2019年出版）和《打碎哈姆雷特的镜子——戏剧与现实》（南京大学出版社2023年出版）等。现在朱夏君翻译的论著即将出版，我感到这是一件值得庆贺的事。

* 杨扬，上海戏剧学院教授，博士生导师，上海市作家协会副主席，中国茅盾研究会会长，上海戏剧学院《戏剧艺术》主编。

读马文的《幽灵出没的舞台——作为记忆机器的戏剧》，印象最深的，是他非常细密的理论思维，这与我读到的其他一些西方戏剧理论著作形成对照。包括安南托·阿尔托（《残酷戏剧》）、布莱希特（《戏剧小工具篇》）、彼得·布鲁克（《空的空间》）在内的一些西方戏剧理论名家，他们很多都是戏剧导演、编剧、舞美出身，对于戏剧理论论述的规范和表述，不像马文·卡尔森那样学术化、规范化，尤其是涉及一些戏剧理论范畴和概念的历史涵义，马文·卡尔森的论述充分显示出他的学术优势。论著行文不仅表述清晰，而且论述的层次感非常丰富，不单一，不挂一漏万。以他的《幽灵出没的舞台——作为记忆机器的戏剧》为例，尽管它有一个副标题予以说明，是论述作为记忆机器的戏剧，但通读全书，我们可以看到，他想讨论的问题其实是戏剧之所以为戏剧的戏剧性问题，因为所谓戏剧的幽灵，是借鉴了一些易卜生戏剧研究者的概括和表述，认为易卜生的戏剧都有一个幽灵存在，这幽灵应该就是易卜生戏剧的戏剧性。至于记忆机器，我想主要还是指在戏剧中不断重现的那种审美体验，有点类似于记忆机器一样，只要到了一定的场景，它就会自动出现。或许从西方戏剧理论角度来看待马文教授的这一研究，很多研究者会觉得马文教授似乎没有什么大的突破和理论发现，因为有关戏剧的审美体验问题，很多西方理论著作都涉及过。但对照他论著的六个章节，我感到马文教授在2001年出版此书，是有他自己的用心和针对的。第一章总论戏剧的所谓幽灵出没问题，是一个总体性的理论论述，强调戏剧不管发生怎样的形态变化，幽灵出没——也就是戏剧的诗意想象和情感体验，总是存在的。如果没有了这种体验和审美特性的呈现，尽管一些表演可能也带有一点戏剧的成分，但在马文看来，这样的呈现样式就不是戏剧的了。这一高度抽象的理论界定，从方法论上讲，是建构的，不是解构的；从

实践形态上讲，是针对形形色色的西方戏剧实验，不管戏剧实验到何种荒腔走板的程度，戏剧性和戏剧特有的那种审美体验不能消失，如果击穿了这一底线，幽灵不再复现于舞台，那么戏剧也就不存在了。所以，从马文教授的开章明义的绪论中，我们就可以体会到他是一个戏剧理论的守成主义者，他不轻易否定各种戏剧主张和舞台实验，但他坚守他自己的戏剧理念，戏剧是有自己核心内涵的，而且，他借助美国戏剧人类学家谢克纳的看法，认为戏剧是人类精神和情感的最基本存在形态之一，永远不会消失。或许正是有这样的理论前提，论著的后四章，分别从剧作（文本）、编导演的表演（身体）、主创团队的制作（舞美、灯光、服装、音乐等）和剧场（包括观众）四个要素来展开论述。对于一些熟悉西方戏剧理论的研究者而言，这四大要素并不陌生，但围绕每一个要素展开的理论论述，马文教授对于戏剧复杂性的透视以及理论阐释可能性的想象，的确是有自己的心得的。如观众对于剧作文本的建构的影响会是怎样的，他借鉴了西方阐释学理论和接受美学的方法。他对于演员表演的论述，结合西方表演理论的历史发展线索以及最有影响的理论观点，加以分析、评述。他的这些论述不都是原创性的发明创造，但却是别有心得，是有自己发现的。最后一章，即第六章，标题为"幽灵织锦：后现代主义的戏剧重述"，是围绕后现代戏剧理论以及舞台实践问题，提出他自己的看法。有关后现代戏剧，可能最有影响的理论著作，要数德国戏剧理论家汉斯-蒂斯·雷曼的《后戏剧剧场》了。雷曼将西方戏剧的发展划分为前现代、现代和后现代三个历史阶段，不同的历史阶段，戏剧的形态有所不同。他认为古希腊戏剧是一种前现代戏剧，演出剧场和演出形态与其构作是联系在一起的，是西方戏剧Theatre的原初意义形成阶段。而现代戏剧是与文本、镜框式剧场、表导演体系等联系在一起的，构成了

西方现代戏剧的Drama时期。而西方后现代戏剧解构了Drama，努力想回归到Theatre的传统中去，所以有了所谓的后现代剧场戏剧。对于雷曼的观点，马文教授是不同意的，上海戏剧学院的《戏剧艺术》曾发表过马文批评雷曼的文章。马文作为一个戏剧理论的守成主义者，他认为人类戏剧发展到今天这样的阶段，不是一个不断破坏、毁灭的过程，而是一个不断变化，不断丰富、建构的过程。因为他自己的论著所包含的剧作（文本）、表导演（身体）、舞美制作（制作）和剧场，就是戏剧不断发展，理论不断丰富之后的一种戏剧理论视域。以往的戏剧理论，要么关注剧作，要么关注表演，对于观众，对于剧场等因素是比较忽略的。后现代，随着科技与观众娱乐的地位变化，发展出了剧场戏剧，但在马文看来，这样的剧场戏剧不能代表当今西方戏剧以及人类戏剧的全部，更不用说，剧场戏剧也是离不开戏剧应有的"幽灵出没"的戏剧体验。借助于"后现代主义"这样一个话题，马文对包括彼得·布鲁克《空的空间》在内的后现代戏剧理论以及美国罗伯特·威尔逊（Robert Wilson）、法国丹尼尔·梅斯基奇（Daniel Mesguich）、德国的弗兰克·卡斯托夫（Frank Castorf）等后现代戏剧导演的舞台实践，一一给予评述。尤其对于彼得·布鲁克的《空的空间》，他认为其合理性在于高科技时代，彼得·布鲁克依然坚持舞台空间的原教旨立场，舞台空间是有自己的规定性。但马文又指出，这"空的空间"如果没有理论前提，仅仅强调空的空间，在理论上是没有意义的，至少解决不了戏剧艺术面临的实际问题。如观众如何欣赏戏剧？如果是空的空间就能够构成戏剧空间，那么为什么戏剧舞台要有演员演出才算戏剧呢？所以，空间是不能空的；空无的空间不能成为戏剧欣赏对象。

读马文·卡尔森教授的文章，概念和行文表述非常清晰，观点也

极其鲜明，这是学院派戏剧理论家的一种看家本领。或许他不能上台演戏，也不能执导演员表演，但他有他自己过人的本领，那就是通过自己的观察、思考，结合自己的学术研究，能够较为准确地揭示当代戏剧面临的问题，并且上升到理论层面予以分析、论述。所以，他的论著尽管不涉及具体的戏剧表演训练法、剧作法等问题，但对于我们把握和思考当下的戏剧理论问题是富有启发意义的，也是值得我们学习、借鉴的。最后要感谢朱夏君老师为中文世界引进了一本戏剧理论著作，为中文读者开了一扇面向外界的窗，吹进一阵清新的风。

2024年3月于沪西寓所

中国话剧评论

"话剧九人"民国知识分子系列戏剧:稀缺题材赋能与人文精神延伸[1]

周珉佳[*]

"话剧九人"是一支由北京大学校友创立、拥有丰富创造力与高口碑的民营剧团,自2012年推出第一部剧作《九人》以来,他们以每年一部原创剧的节奏,为观众带来高度思辨性的题材内容和扎实稳定的舞台表现。《四张机》《春逝》《双枰记》《对称性破缺》与《庭前》这五部民国知识分子题材话剧以强烈的启蒙性、历史性和现代性征服了广大观众,引起了广泛讨论,这一系列作品也成为这一民营剧团的独特标签。

在"话剧九人"的"民国宇宙"中,不同的情节结构、不同的艺术风格、不同的戏剧冲突均围绕民国知识分子的人文精神和角力抗争而展开,这类作品在当下的戏剧市场中是较为稀缺的。但这种稀缺性并非"话剧九人"刻意捕捉的,而恰是因为他们对市场定位没有特别

[*] 周珉佳,西南交通大学人文学院副教授,上海戏剧学院博士后。
[1] 本文系2023年度国家社会科学基金一般项目"人艺创作体系与现实主义发展态势研究"阶段性成果。

的关注和研究，害怕"定位"成为一种限制，于是手随心走，心以赋能，才有了一部部兼具文学性与剧场性的作品。

一、民国知识分子书写的历史经验与人文精神延伸

在中国，不同时代的知识分子挣扎于不同的精神困境和选择矛盾：在古时，知识分子在"入世"还是"出世"的矛盾中抉择；在近现代，知识分子面对启蒙救亡的时代要求，产生了现实批判还是主义研究的选择问题。在动荡不安的艰难时事中，知识分子的精神世界充满着矛盾、犹疑、惶恐等挣扎的痕迹，这个群体的复杂与悲情很大程度上也源于其觉醒的生命意识与崭新的价值理念。在"五四"时期，知识分子题材小说以最为丰富、复杂、深邃的思想内蕴和冷峻的批判意识占据了先锋位置，鲁迅作为中国现代知识分子题材小说的开拓者，敢于直面人生，敢于揭露奴性，倡导知识分子的首先觉醒，但更批判了他们的软弱与妥协。于是，在社会批判和自我批判中，鲁迅全方位、立体式地写出了几代知识分子的形象谱系，其复杂性也佐证了"五四"启蒙的任重道远。

在中国的民主革命运动中，面对启蒙和救亡，民国知识分子身上的批判精神始终是一股令人激动的精神力量。从知识分子精英论的角度看，知识分子是社会良知的监护人，是时代的镜子、社会的镜子、思想的镜子、人格的镜子、自我的镜子，尤其是在社会转型或动荡时期，知识分子的判断和选择对于一个民族和国家来说，有着至关重要的精神意义。"中国晓得一点科学，看过几本外国书的，不过八万。我们不是少数的优秀分子，谁是少数的优秀分子？我们没有责任心，谁有责任心？我们没有负责任的能力，谁有负责任的能

力?"[1]在"五四"启蒙运动中,许多精英知识分子事实上扮演着传统的教化者的角色,以少数人之力来担起整个民族和国家之责。因此,关于民国知识分子的书写及其人文精神的延伸,也具有一定的指示作用以及清醒之意。

在中国当代话剧史上,以民国知识分子为题材的话剧作品并不多,仅有姚远的《李大钊》、赵耀民的《志摩之死》、温方伊的《蒋公的面子》、姚宝瑄的《清明》、朱虹璇《四张机》《春逝》等几部。创作者从不同的角度、以不同的创作手法与各异的艺术风格,将民国知识分子的特质和所处的时代背景、所面对的现实文体呈上话剧舞台,将社会动荡转型时期的知识分子信仰和价值追求,以生动和细腻的表现方式呈现给观众。虽然戏剧写的是民国旧事,但从个人与权力的关系上说,它实际上是对当下和未来的展望,特别是当下的知识分子面对权力交换和金钱迷失,爆发了社会责任感和历史使命感让位于获取世俗利益的人文精神危机。"人文精神,成为当代知识分子独立于权力与货币的操纵,实现批判性思考的合法性渊源所在。"[2]时代从来不缺少入世精英,而独少那些矢志不渝追随信仰者,可见,知识分子的独立精神和兼济天下的家国情怀成为当代知识分子的精神灯塔。因此,少数话剧创作者以笃定和真诚的创作态度,重点表现知识分子的精神信仰,无异于现代启蒙精神的有效延伸。

在民国知识分子话剧创作者中,温方伊与朱虹璇同为"90后"戏剧创作者,她们对民国知识分子的认知和表现方式有一定的对照价值。

1 丁文江:《少数人的责任》,《努力周报》第67期,1923年8月26日第4版。
2 许纪霖:《民间与庙堂:当代中国文化与知识分子》,北京:生活·读书·新知三联书店,2018,第8页。

话剧《蒋公的面子》塑造了时任道、夏小山和卞从周三个民国教授的形象：1943年，蒋介石任国立中央大学校长，欲邀请南京大学三位中文系教授来吃年夜饭，三人碍于各不相同的私心和立场而探讨"是否赴宴"这个问题，直指民国知识分子的思想矛盾——既要坚持内心的自由和精神的独立，又要在现实中生存下去；既要承担社会责任，还要与政治保持一定的距离。

"话剧九人"创始人、编剧兼导演朱虹璇在十年后以《四张机》接棒了民国知识分子题材的戏剧创作。《四张机》以四张卷子破题，三位性格各异、立场不同的民国大学教授，围绕着治世求学、乱世成人、求真求实、教育公平、男女平等等深刻议题抛出了"大学何以存乎"的叩问，展开了一场精彩而激烈的辩论。这部剧所表现的1919年是一个新旧交替的年代，三位教授面对的不仅是学生的答卷，更是青年学生的价值选择。他们在一个旧的思想体系濒临瓦解、而新的思想体系尚未建立的时代大背景中，探讨教育选拔的本质、人文精神的内涵、民族国家的危机和多元思想的融合。民国知识分子要在理想和信念的弧光中成为才志清明的栋梁，现实要求他们既要介入于社会潮流之中，又要独立于社会潮流之外，以自己的良知和智慧独立地思考、判断，向着自己认定的理想人格和价值目标同逆境作永不妥协的斗争。继而，"话剧九人"推出了第二部民国知识分子题材话剧《春逝》。这部剧将焦点置于民国时期的女知识分子，朱虹璇曾在采访中谈及："民国的报纸中，女性观念的发展思潮并不是线性的。民国年代一些（性别观念的）侧面比现在还要进步许多。所以我当时看到有很多相亲的广告、征婚启事，他们其实写得非常先锋、非常进步。"这既说明了在新文化运动启蒙思想与个人主义的旗帜下，女性解放、自我成长和能力掘进的重要转变，同时也说明了"女性觉醒"这一议题在不同的时代都有

延伸阐释的价值,特别是在当下,女性价值和女性权利在复杂多面的社会生活中需要被进一步强调和辨析,因此,"她——关注"成了"话剧九人"进一步深化民国知识分子题材创作的重要切入点。对于这一点,后文详论。

曹禺曾说:"我用一种悲悯的心情来写剧中人物的争执。我诚恳地祈望着看戏的人们也以一种悲悯的眼来俯视这群地上的人们……"[1]知识分子自身的矛盾是永恒存在的,观众自然会通过民国时代联想到如今的时代,所以,民国知识分子题材戏剧亦可成为当今观众解读知识分子题材作品不可或缺的精神资源和参照系统。

二、对"她——关注"的合理想象

"五四"新文化运动可以说是中国妇女解放的钥匙、契机和突破口,首先接受西方先进思想而觉醒抗争的民国女知识分子开始在政治身份、教育诉求和婚姻平等等方面争取性别平等的权利。法国空想社会主义思想家傅立叶在批判两性关系时指出:"妇女解放的程度是衡量普遍解放的天然尺度。"然而,在后续的现实表现中,中国女性知识分子在半封建半殖民地社会中"击破、摧毁、预见与规划"的能力却大受限制。例如,在史料中,民国女性科学家的存在感极弱,即便她们有巨大的科研贡献和极高的学术地位,也仅有寥寥几行文字记载,以证明其真正存在过而已。为此,"话剧九人"的朱虹璇大受感悟,于是创作了上文提及的第二部民国知识分子题材话剧《春逝》。

编剧创作的本质是在历史真实中展开合理的想象,表达符合现

1 曹禺:《曹禺选集》,北京:人民文学出版社,2004,第183页。

实逻辑的情感,这虽然是一句较为抽象的论调,但在具体的创作中却十分考验创作的克制力。为朱虹璇打开局面的正是这短短几行史料记录——

"有'东方居里夫人'之称的物理学家吴健雄,于1936年远赴美国留学之前,曾在中央研究院物理所工作了一年。彼时她朝夕相处的同事兼指导老师,便是'中国第一位物理学女博士'顾静徽。而担任物理所所长的,正是当时著名的爱国物理学家和剧作家丁西林。"

朱虹璇选择从一个柔软的点切进去折射大时代,塑造出顾静薇(原型顾静徽)、瞿健雄(原型吴健雄)两位从事物理研究的女科学家,书写她们在理想与现实中的取舍,温柔而坚定地对抗命运浮沉。编剧将中式美学与现代元素结合起来,将静薇与健雄书写为一个女性力量的集合体,象征着草木蔓发、春山可望的无限希望。民国知识女性虽然身处"黑暗",为了完成事业理想必得付出更多的努力和代价,但她们仍以乐观的精神温暖彼此,在崎路上互相给予力量。在编剧合理的想象中,静薇与健雄亦师亦友的关系拓展成为一种社会性力量,从具体的戏剧人物发展为更广泛的女性群体,即从"关注她们"到"她——关注"。当代女性也能从剧中诸如知识女性相亲不顺、因性别歧视而丧失留学资格等具体的情节找到共鸣,进而强大自身"击破、摧毁、预见与规划"的内核。《春逝》中有一个细节,顾静薇在工作期间要独自拎起马桶去别的地方如厕,因为工作的地方没有女洗手间。类似的事情早在美国种族隔离时期,美国宇航局的黑人女科研人员也遭遇过。可见,性别权利问题及女性生存困境在不同的国界、不同的时代都是相通的,值得长久地关注。

显然,"话剧九人"的"她——关注"主题并不局限于《春逝》这一部作品,最新的作品《庭前》亦是一部涉及性别平等和律法公平等

话题的剧目。据编剧朱虹璇介绍创作动因：中国1912年有了"律师"这个职业身份，但直到1927年，上海律师公会积极声援妇女平权的运动，公开主张取消对律师的性别限制，国民政府修订了《律师章程》及《律师登录章程》，取消了关于律师制度成文立法的性别歧视。那么，从"男公民可申请律师执照"到"公民可申请律师执照"，虽然仅一字之差，但此间的变化是革命性的。那么，观众会自然发问：这15年间会合理性地发生什么？这里就有了可以大胆虚构的空间：1912年后，同样学习法律的女性因为无法申请律师执照，那她们主要从事什么工作？她们的心理和精神世界是否有困境？是什么有社会影响力的大事件成为放宽女性申请律师执照的契机？中国整个司法体系在这15年间有哪些具体的进步，有什么典型性诉讼案件？而这些重要的案例是否有涉及社会性的不平之事？创作者另辟蹊径的选题成功地激起了观众的好奇心。

法国女性主义批评家、后现代女性主义者埃莱娜·西苏曾以一篇《美杜莎的笑声》[1]震撼了世界，她指出，妇女有能力通过把自己写进文本的方式，将自己嵌入世界和历史，以反抗男性中心、女性边缘的政治文化传统。她虽然是立足于女性主义表达，解除对女性社会权利的禁锢以反抗千百年来男性话语、秩序的压制和歪曲，然而最终意在呈现每个人身体中的双性内因，鼓励差别并保持住差别，呈现身体能量的多向性。西苏这一观点区别于一般性的"女性权利申诉"，她并未把女性置于天然弱者的位置上而祈求男性的关注和社会权利的倾斜，而强调女性有女性天然的优势，例如感性和细腻，男性有男性的特征，

[1] ［法］埃莱娜·西苏：《美杜莎的笑声》，载张京媛：《当代女性主义文学批评》，北京：北京大学出版社，1992，第192页。

例如力量感和理性。如果将这一论断应用于律法行业，即可发现，男性律师的力量感和理性可能会漠视"法律无外乎人情"的慈悲和伦理，反而女性的感性和细腻会带动陪审团强大的共情力，其坚韧严谨的工作态度也会如数体现在找论据、访证人、写陈词等具体工作中。在《庭前》中，学习法律的尤胜男受困于性别歧视而无法成为执业律师，只能成为丈夫郎世飙背后的"影子律师"，为丈夫的庭审提供意见、撰写文书。显然，相比丈夫郎世飙在一番番周旋和妥协中显现的挣扎无奈，剧中尤胜男的"击破、摧毁、预见与规划"清醒又有力。以尤胜男为代表的民国女知识分子终于在妇女解放的崎岖之路上获得了与男性基本匹配的法律地位，得以以执业律师的身份出现在法庭之上。尤胜男们作为中国社会法律系统进步的象征，将国事担当于肩，敢于在当时对抗底层弱者，尤其是女性所受的压迫和不公。"话剧九人"的"她——关注"主题也在《庭前》中得到了进一步升华和延伸。

三、稀缺题材赋能：在强大的戏剧生产潮中保持创作独立性

据上海话剧艺术中心最新的大数据调查显示，许多观众的关注期待已从荒诞喜剧、都市情感生活、沉浸式表达转向现实题材、历史题材。话剧行业正在走向一个更为冷静、更为细化分类的发展路径，于是，话剧创作者对题材的挑选和把握更考验其知识结构、审美能力和生活智慧。市场的成熟会淘汰平庸的作品，同时会提高观众的审美接受能力和对历史的判断能力，因此，挖掘稀缺题材，并通过艺术创作给予其更具普适性的影响，令观众与剧情产生共鸣的同时，也能开启一种全新的风格，为创作提供了又一次的艺术生长、拓展的可能。

稀缺题材创作直接指向了未知的或无意识忽略的时代和人物身份，

为戏剧创作故事雷同、缺乏新意、艺术个性薄弱等问题提供了破局的可能，使创作具有真正的生命力和表现力。稀缺并不代表剧情内容晦涩难懂，超出大众的接受能力，而是指站在前人已经创造出来的精神财富上，打开观众的认知视野，带来审美刺激。众所周知，题材内容越小众，创作难度越大，因为可参考的基础资料和创作经验极少，创作者需要从零开始整理分散的信息，从中找寻虚构和想象的切入点，围绕故事情节发展合理的、完全陌生化的话语系统和符合大环境的人物形象。同时，主动开拓稀缺题材本身就是赋能的，不仅能在强大的戏剧生产潮中保持创作独立性，为戏剧创作者更好地应对不确定环境、增强创作灵活性提供了基础，还能激发剧团成员的能量，突破主流题材绝对结构化的创作思路和方法。

"话剧九人"的民国知识分子题材话剧正是以稀缺性在话剧市场上独树一帜。他们力求从新的角度、运用新的语言，更加自觉主动驾驭小众题材创作。例如上文谈到剧作《庭前》，则是在话剧舞台上少之又少的律政题材。在国外，阿加莎·克里斯蒂的《原告证人》以跌宕起伏的悬疑剧情和令人唏嘘的反转结尾，成为此类题材翘楚。在上海话剧艺术中心演出时，两个场景不断转换，人物一时在律师威尔弗瑞德的办公室中谈话，一时在伦敦中央法院的审理现场，生动灵活，层层推进，演出效果极好。在国内，话剧《特赦》改编自民国二十四年（1935年）震惊全国的孙传芳被杀案。女子施剑翘为养父报仇，将军阀孙传芳射杀于居士林佛堂，随即散发传单宣布自首。《特赦》的剧情从刺杀后的法庭审理开始叙事，审理过程随着社会舆论不断被左右和反转，这场围绕"公道自在人心"和"杀人偿命"之争的案件最终以民国政府特赦的方式结案。编剧徐瑛在近十年间收集整理了这一案件的报纸和当时的庭审记录，还原案件细节，遵循"大事不虚，小事不拘"

的原则，创作了这部律政题材话剧。转而便到了"话剧九人"的这部《庭前》。作为"民国知识分子系列"的收官之作，这个剧作本身提供了非常大的思辨空间，掌握了真实性与艺术性、历史性与现实性之间的平衡，在历史的夹缝中虚构故事，以表达对社会公共议题的理解，探讨独立思想和主体性意识的价值。巧合的是，话剧《庭前》同《特赦》一样，皆聚焦民国乱世，不过前者写的是上海滩，后者写的是天津。然而，同样是以民国为背景、以律政为主题、以"大事不虚，小事不拘"为创作原则，两部作品的立意点和表现风格却截然不同。

彼时的上海滩帮派林立乱象丛生，法律正义晦暗不明。在内忧外患的国家，法治和律法不断被藐视和挑战，在纷乱中建立秩序是极具挑战性的，因为"规则总是允许例外"。在这样的时代背景下，《庭前》给出了两条叙事线索：一是男主人公郎世飚为了故交程无右争取自由而开启律师生涯，在此后的几十年里经历了诸多考验人性和信念的事件，他面对正义、法理与人情而不断产生困惑和挣扎，最终在程无右被宣布重判时，决意结束自己的律师生涯；而另一条线索是围绕郎世飚、尤胜男这一对律政夫妻的家庭生活而展开。在剧中，中年郎世飚与青年郎世飚产生了跨时空、跨视角的对话——青年身上带着不谙世事的意气，冲动但充满了力量，中年则多了许多无奈和疲惫，对自己的职业和人生都产生了质疑和徘徊，在舞台上，反倒是青年郎世飚为中年郎世飚不断加油，使其能更加笃定地走下去。这样的舞台表现形成了叙事镜像，为剧情和人物提供了有足够发展动力的假设，即触发想象、激发内心表达的刺激元，将复杂的心理活动自然生动地表达出来，也让观众看到了残酷的社会现实在一个人身上留下的痕迹。由此，郎世飚这个人物的悲剧感也拉满了。朱光潜先生言："如果苦难落在一个生性懦弱的人头上，他逆来顺受地接受了苦难，那不是真正的悲剧。

只有当他表现出坚毅和斗争的时候，才是真正的悲剧。悲剧全在于对灾难的反抗，即使他的努力不能成功，但在心中总有一种反抗。"[1]在剧中，郎世飙甚至以失去幼女、夫妻解体为代价，经历了从民国初年到新中国的法治进程，关联着有重要司法意义的大案件，在百废待兴的至暗时刻争取法权，诉平生家国之夙愿，守道义良心之底线，因此他在人生的下半场，选择去做一名精神自由的私塾先生，救赎沦为讼棍的自己。人物本身就具有强大的悲剧感，编剧将人物内心的挣扎和面对乱世的无力感表现得极为真实；相比之下，妻子尤胜男这个航标式理想人物则缺失了某种真实感。剧中，尤胜男作为独立律师在法庭辩护的激烈场面几乎缺失，她在时代的阴郁中如何受挫，在备受夹击的辩护现场如何铿锵，这些内容是必要的表现层面，因为只有表现了女性在社会中独自摸爬滚打的艰难，她才能最终理解丈夫，夫妻二人充满遗憾意味的情感交融才更动人。不过瑕不掩瑜，毕竟《庭前》作为一部涉及两性关系、社会正义和律法演变等多重话题的剧目，较好地避免了律政题材的枯燥严肃，以真实鲜活的人物形象和起承转合的剧情跳出了选题的舒适区，平衡了历史书写、现实关注与审美诉求之间的关系。

 不能否认的是，创作选题小众的确会带来负面效应：例如"话剧九人"的又一部民国知识分子题材剧作《对称性破缺》，剧作题目即是一个纯粹的物理学概念，创作者以物理学概念入手铺陈故事，绕不开的理论知识与专业术语，尽管创作者已经尽力将物理学知识融会贯通在剧情里面，而着力在物理学和人的关系探讨中，但仍有部分观众反映"看不进去、知识体系脱节、艰深晦涩"等问题，但对戏剧有深入

[1] 朱光潜：《朱光潜美学文集》，上海：上海文艺出版社，1982，第497页。

了解的观众会自然关联起一部在国内演出20年的经典物理学话剧《哥本哈根》。英国剧作家迈克·弗莱恩创作的这部戏剧仅有量子力学的主要创始人海森堡、"哥本哈根学派"创始人波尔以及波尔的妻子玛格瑞特三个人物,但是他们的对话中却涉及包括爱因斯坦、奥本海默、薛定谔等20多位重要科学家。全剧充满了科学的神秘感和思辨的诡谲,三人在不断的回忆、猜忌、指责、反思和科学判断中探访灵魂,哥本哈根会面的初始目的已不重要,因为在这个过程中,三个人在面对科学与政治、人性的善与恶、言语的真与假、内心的平静与波澜时,被迫证实了个人内心深处的迷茫和慌乱。与之相似,《对称性破缺》借剧中人之口将历史的纱幔掀开一角,带着科学的浪漫和诗意,书写一代中国知识分子求学求知求真的命运史和心灵史。《对称性破缺》是"话剧九人"剧团民国知识分子系列目前作品中体量最大、结构最复杂、内涵最厚重、时空跨度最广的一部,从民国十三年到21世纪,知识分子们在时代车轮和历史洪流中走向千差万别,或身不由己,或毅然决然,结局也印证着人生参差,提醒着世事无常。"科学的真理永远颠扑不破,科学家的命运却始终参差曲折。"历史沉浮间,雨雾中的云月星辰见证了追寻永恒事业的胆色与韧性。朱虹璇也确实将自身从事戏剧创作的信念感与剧中的人物命运融合:"能够坚持是因为意义,你心里面会有一个声音告诉你:可能在很多年以后,被影响的这些人会在某一个关口做出一些选择,恰恰是因为曾经受到你的影响。'埋下种子'这件事情特别美好。"

通过"话剧九人"的探索,不难发现,稀缺的民国知识分子题材的确能够赋能,即便是在未大规模使用跳脱新奇的后现代艺术表现形式的前提下,剧作仍能以中正平和的美学风格在强大的戏剧生产潮中

保持艺术独立性，使剧作不受困于现实主义创作和民国历史记载的一板一眼中。例如话剧《双枰记》中的棋盘和棋局就是贯穿全剧的象征载体。为人狷狂的程无右、谨慎多思的郎世飙和豁达浪漫的卢泊安三人相识于南京夫子庙冯氏的棋摊，于是，棋盘便成为三人友谊的见证。当程无右因"危害民国罪"被捕，监狱墙面巨大的棋盘暗示了程无右的人生如棋局般难测。编剧还将"接不归""通盘劫""双飞燕""断处生"等围棋术语作为剧情的推进联结点，暗示棋局动有形，静无形，棋子之间的衔接一旦活络起来，就是万马奔腾，一泻千里，可以产生无比威力，未来出现翻天覆地的变化。这般象征和暗语在"话剧九人"的民国知识分子题材剧作中多次出现，将民国知识分子的笃定、真诚与踔厉以更为生动形象的方式表现出来，观众能从中感受到十分具体的创造的快乐。彼得·塞拉斯在2022年3月27日第60个"世界戏剧日"的献辞中曾说："我们不需要肤浅的娱乐。我们需要团结在一起。我们需要共享空间，并要加以培育。我们需要彼此聆听、相互平等的受保护空间。"鉴于此，若能规避那些肤浅的娱乐，创作团队带着纯粹的心，踏着紧密而自由的脚步，向着无限的想象，走过戏里戏外，又何尝不是难得的"破局"？

评21世纪的"后新时期"中国实验戏剧[1]

孙晓星[*]

21世纪的中国实验戏剧格局体现了两代导演的并驾齐驱：老一代导演，如林兆华、牟森、孟京辉、张献等，他们的崛起可以追溯到20世纪八十年代的探索戏剧及小剧场戏剧运动；而新一代导演，如王翀、丁一滕，以及稍年长的李建军、李凝、黄盈等，他们大多在改革开放后出生，活跃于新世纪的创作场景中。此种分类立足于两者所面临的独特社会语境以及他们在戏剧创作中所承载的历史使命：前者活跃在中国刚从极左政治路线的束缚中解脱出来的"新时期"，他们期望戏剧重归艺术本体，不再是政治工具，借鉴和搬演西方现代派作品，构成了所谓改革开放初期的"一度西潮"；后者则是在中国加入世界贸易组织后，标志着"后改革开放"的时代，他们于物质生活的丰富和资本主义全球化的影响下，戏剧界的先驱受到思想界的影响，开始从新自由主义向新左派立场转变，呼应"二度西潮"下的"后戏剧剧场"东

[*] 孙晓星，天津音乐学院现代音乐与戏剧学院副教授，上海戏剧学院戏剧文学系博士生。
[1] 本文系作者根据第三届中国戏剧朗读演出季"中国话剧的现状和未来方向"主题发言整理而成，该论坛由韩中演剧交流协会主办。

渐，直面中国社会的新问题，进而创作出"后新时期"的实验戏剧。

"后新时期"是文学批评界于1992年正式提出的一个概念，相对于新时期。其时间范畴尚无定论，但"后新时期文学"一般指从20世纪八十年代末以来的文学现象，其边界一直延伸至我们生存的当下。丁罗男教授将该概念引入对小剧场戏剧的论述中："若戏剧界也有'后新时期'一说，那么九十年代话剧的一个明显标记，就是'小剧场'戏剧的重新崛起，且带有以往所未有的特殊特征。"[1] 20世纪九十年代以降，市场化的物质主义逐渐取代了精神上的理想主义，昔日的先锋派们也纷纷"偃旗息鼓"。牟森选择放弃实验戏剧，甚至对"实验戏剧"这一标签持有抵触的态度。张献则成为隐修剧场的实践者，就像格洛托夫斯基晚期探索的"类戏剧"，游离于戏剧与非戏剧之间。而孟京辉告别了八十年代，乐观地高举"先锋"旗帜，成为新世纪中国实验戏剧的"顶流"，但其创作又充满了矛盾性：一方面，孟京辉的"先锋"戏剧作品如《恋爱的犀牛》《柔软》和《琥珀》等，迎合了城市白领和文艺青年的审美品味，呈现出商业改良"先锋"戏剧的特征；另一方面，孟京辉也创作了解构经典、挑衅大众、质疑权威的"先锋"戏剧，比如在2018年乌镇戏剧节首演，后于2019年参加阿维尼翁IN戏剧节的《茶馆》。孟京辉的不同侧面也引发了评价的不一，使人们疑惑究竟哪一个才是真正的孟京辉，是顺应市场经济打造文化品牌的艺术商人，还是反叛主流意识形态和审美惯例的桀骜不驯者？此外，他还具备一个容易被忽视的身份——中国国家话剧院体制内导演。孟京辉身上的多面性，折射出了国家剧院、商业剧场和实验戏剧三个艺术场域或权

[1] 丁罗男：《"后新时期"和小剧场戏剧》，《戏剧艺术》，1999年第1期。

力话语之间的相互拉扯,也反映了他在官方、大众与边缘立场之间的来回漂移。可以说,孟京辉的复杂性正是当代中国戏剧的一个微观缩影。

在21世纪的中国实验戏剧中,知识精英占据了主要的创作者和观众角色,他们大多来自高等院校,如戏剧、舞蹈等艺术院校,也包括拥有海外留学或访问经历的从业者。然而,他们的审美却体现为反精英主义(平民化和业余化)、本土性(民族化与地方化)以及反主流文化(亚文化)的倾向,譬如仿效20世纪西方后现代的左翼剧场如生活剧团、穆努什金的共产主义太阳剧团等集体创作和偶发事件的方式,打破艺术与生活的边界。有时,他们的姿态也暗含某种政治立场,这比他们作品纯粹的美学展现更具话题性。李建军率领的新青年剧团便是这类代表,"新青年"是20世纪中国新文化运动的标志性符号,但在新青年剧团里"新青年"一词的内涵却沿袭了五四运动后的左翼基因。李建军从改编鲁迅的《狂人日记》到创作有着平民赋权意味的"凡人剧场"系列(包括《美好的一天》《大众力学》《人类简史》),把普通人的口述史、演员梦以及图像志作为材料和方法,其创作早期受到以身体为表达媒介的行为艺术影响,后期受到博伊斯的"人人都是艺术家"、里米尼纪录(Rimini Protokoll)的文献剧、杰宏·贝尔(Jérôme Bel)的"不跳舞"(Non-dance)舞蹈剧场等观念启发。尽管李建军的作品以展现未经雕琢的普通人为特色,却并未获得一般观众的广泛认可,相反,反精英主义人士(往往自身是精英)更愿意讨论这些作品。

与新时期自由派话语的兴起不同,"后新时期"特别是新世纪的知识精英普遍将兴趣转向批判资本主义现代性和以西方为中心的经济全球化,构成新的社会问题意识。王翀的作品题目常以"2.0"为后缀,

如《雷雨2.0》《地雷战2.0》《茶馆2.0》等，既是对名著的超越，也暗含对网络时代解构主义和开源文化精神的跟随。王翀经常把经典剧作置入当代现实语境中予以激活，并通过布莱希特式的戏剧构作对文本进行"再历史化"处理。例如，《雷雨》被挪到一个中国八九十年代的电视片场，聚焦于女性和情欲的话题；《地雷战》则在宏观视角（非仅就中日战争）下，讨论世界战争中的人道主义悲剧；《茶馆》被搬进中学教室，揭示社会风气对校园环境的渗透，中学生群体中出现准成人化的政治议题。这些作品的共同特点是将过去被解读为普遍价值的经典题材进行"再社会问题化"，本人曾在一篇戏剧评论中将其称为"重新社会问题剧"，[1] 其反映了对中国新时期戏剧"人学"转向的反思。曾经"人学"的提出是为了纠正舞台上泛滥的阶级论和空洞的政治口号，使戏剧挣脱庸俗社会学的控制，将发掘人的心理真实性作为目的。然而，"后新时期"的实验戏剧质疑了本质主义的人性论，并借助西方福柯等后结构主义视角，强调社会对人性构建的能动性，由此产生了"再政治化"的趋势。

不同于去政治化的、附和主流意识形态的学院派创作，奉行革命和冒险精神的中国实验戏剧，以一种自下而上地介入社会现实的行动，争取话语空间和完成自我赋权。我们看到了草台班、新工人剧团、流火帐篷剧社等的活跃身影，它们在东亚民众戏剧运动的往来关系中获得了力量，针对世界工厂迁移和城市化进程所造成的劳工不公及底层生存问题，用类似民间组织的社会活动方式排演作品，注重过程而非结果，强调社会性而非审美的愉悦性。此外，中央戏剧学院戏剧文学

[1] 孙晓星：《从"去政治化"的诗剧到"再政治化"的"重新社会问题剧"——以三版〈雷雨〉演出为例》，《戏剧与影视评论》，2021年第3期。

系设立的戏剧策划与应用专业也倾向于以教学理念反思剧场的政治性，李亦男教授倡导剧场创作承担社会责任、对社会问题进行反思的创作态度，用"再政治化"概括该专业的教学理念，[1]学生们的研究性实践也经常触及和释放社会的边缘声响。

近些年中国戏剧学界的一个重要现象是德国戏剧理论家汉斯-蒂斯·雷曼的《后戏剧剧场》引发的争议，尽管译者李亦男是中央戏剧学院的教授，但"后戏剧剧场"冲击的恰恰是学院派自身，"去文本中心化"和"非再现"的理念对戏剧始于"一剧之本"和演员的任务是"摹仿人物"等教学传统提出了挑战。这些新观念更多地被非学院派所青睐，为实验戏剧提供着学术支持，也进一步揭示了实验戏剧与主流戏剧之间的紧张关系。李凝是主动将自己的作品归入后戏剧剧场范畴的导演之一，其视觉艺术的学习背景使其善用雕塑和空间，反语言/逻各斯中心主义的自觉性得到《后戏剧剧场》的理论背书，深耕多年的肢体剧场（physical theatre）标志了中国戏剧舞台上的身体转向。

中国实验戏剧也有接续"传统"者，将中国古典戏曲与西方现代话剧相结合的"民族化"实践也属于实验，且更容易收获体制内的认可。焦菊隐、黄佐临、徐晓钟等导演都是这条道路上的前辈，他们试图把体验与表现、写实与写意的手段融合起来，以此构建中国学派的表导演体系。

在全球化进程中，全球同质化引发的民族文化觉醒，加上习近平总书记在新时代下强调的文化自信，都使话剧民族化的热潮在戏剧界再次刮起。北京人民艺术剧院的导演林兆华和李六乙，以及中国国家

[1] 李亦男：《文献剧的"用处"》，《戏剧与影视评论》，2019年1月。

话剧院的导演田沁鑫和王晓鹰，都是这一"传统"脉络的代表，黄盈和丁一滕则是话剧民族化和戏曲现代化在"后新时期"的接棒者，面对强势的西方文化，均试图通过戏剧挖掘民族主体性，以便"走出去"。黄盈自创作《黄粱一梦》后，提出了"新国剧"的口号，丁一滕则通过《窦娥冤》开启了"新程式"的创作方法，为中国古代的题材赋予了现代内涵。二人与致力于中国学派的前辈相似，都是与西方交流的过程中重新发现了自我——黄盈为赴法国阿维尼翁OFF戏剧节创作了《黄粱一梦》，丁一滕接触丹麦欧丁剧团之后，更加重视东方技法。

疫情中的剧场和表演也是一段时间的热门话题，受国家"数字赋能传统文化"战略的推动，"戏剧数字化"成为新的焦点。离开实体剧场，转向虚拟剧场的趋势，不仅改变了传统的观演关系，也深化了对戏剧本质的思考。在疫情前，数字表演和赛博剧场就已经开始出现，但疫情加速了这一过程，使得这一领域的实验性更加显现。王翀与广州大剧院的合作作品《等待戈多》通过线上戏剧的形式，将隔离在各自房间内的一对等待中的情侣呈现出来，从而产生对于广大同样面对疫情压力的观众的共鸣。尽管"线上戏剧"成为了热点，但对于线上空间作为新的表演场域的尝试却未能深入。大部分线上戏剧的演出还是类似于网络会议的分屏直播，这种方式在某种程度上既无法达到实体剧场的现场性，也无法像电影一样利用丰富的镜头语汇和精良的制作效果。因此，线上戏剧中的数字技术的单一使用方式，未能推动戏剧本体论的更新，恐怕变成过眼云烟，但作为传播和运营模式的"戏剧线上直播"却可能收获一定市场空间。

中国实验戏剧由于其历史任务、环境对象的不同，可以细分成很

多群体,且这些群体也随着历史任务的完成或失败、环境对象的消失或强大,不断分解、重组。疫情以后,国内及国际的政治关系变化也对中国戏剧的未来产生了影响:社会对于重建秩序的普遍要求正加强主旋律叙事,作为一种民族性、实验性的中国演剧体系得到官方的支持;世界工厂的转移可能带走了民众戏剧、帐篷戏剧等的发展重心,在日趋紧缩的抗争空间中继续存在也将面临困难;依赖海外艺术节和基金支持的实验戏剧可能会转向本土剧院和机构,需要更多地发现和介入中国语境,也面临被消费文化浸染等问题;由于引进演出的风险,一些资本会回流并支持本土戏剧创作,尤其是原创剧目,在各类孵化项目中可能获得投资。

 总的来说,主流戏剧常常吸收实验戏剧所创新出的成果,实验戏剧可以看作是对未来戏剧发展趋势的一种预判。尽管中国实验戏剧的未来正如"实验"本身充满了不确定性,但不论在何种情况下,实验戏剧都将继续在挑战中寻找其存在的意义,并以此推动中国戏剧的整体发展。

剧评人专栏·北小京

昨日的生死，今日的名利场

——看国家话剧院话剧《生死场》

北小京

　　20世纪末《生死场》首演时，留给我最深的印象是整个演出中散溢出来的导演美学，这其中包括空间塑造、灯光运用、演员调度、音乐节奏等元素之间干净利落、相得益彰的配合，使生与死二字在舞台上不仅保持了文学力量，同时建立了令人震撼的戏剧性。当时是1999年，我们正处于世纪交替的兴奋与慌乱中，一个叫互联网的东西正以浪潮般汹涌的速度拓开人们的生活。未来是神秘和刺激的，它给正在总结自己历史、总结世纪末情绪的人们蒙上了一层蠢蠢欲动的光晕。我就是带着这样的世纪末心情走进剧场的，所以，当舞台上的演员以青筋暴露之力喊出口号并试图煽动观众的情绪时，我有一种赶紧离场的冲动。这剧场中充斥着狭隘的、令人厌倦的、不假思索的、陈旧的、自我感动式的意识形态，它甚至遮掩了演员们的表演和导演对于舞台空间的才能。彼时的我是相当愤怒的，我愤怒不是被剧情煽动，而是愤怒——都到了世纪的边缘了，这洗脑般的意识形态，竟然还如此大面积地禁锢着戏剧，把一个跃跃欲试的、充满才气的青年导演一把推

进了国家机器的熔炉里。

十六年后的今天,当年《生死场》中的演员,大部分成了观众喜闻乐见的明星。此剧的导演,已经是炙手可热的票房神导。这部被国家话剧院奉为经典作品的演出复排上台,引发了观众的热潮。我坐在国家话剧院的剧场里,周围满是带有膜拜心情和期待来看神剧的观众们,他们喊着"大神归来",滔滔不绝地数着此剧曾获得过的殊荣,以及台上演员所演过的热播电视剧。许多人可能都跟我一样,近些年没少看这位名导演的话剧,但是每看一次,我的叹息就会增添更多。为什么还要持续不断地看她的作品?我想可能就是因为,我曾经在《生死场》的演出中,看到过她一鼓作气的才气,自那以后,我一直期待着这难能可贵的才气能在真正的戏剧舞台上有所作为。

此次再看《生死场》,演员的表演有了飞跃性的进步!他们把自己这些年的人生历练释放在了舞台上。比起当年热血般的表演,现在的他们对于角色的把握多了自己的理解和表现,特别是扮演赵三和二里半的两位演员,有了超出爱恨生死表层的、更多人性的表达。我再次看到了导演那才华横溢的舞台美学。这一次我发现,舞台上很多调度手段、表现方式,都在这位导演后来的作品中反复出现过。然而,只有在《生死场》的演出中,这些手段才显得如此统一、准确、张力十足。假如《生死场》这个作品算是田沁鑫导演的起点的话,那么今天这场复排演出,如同一个倒转的磁带一样,把我们带回了她最初的原点,我从舞台表达的严谨上,看到了当年那个对戏剧充满理想主义的、年轻的她。只可惜这十六年的经历,并没有推动她的进步,而只是在反复消耗她最初的才气。

我依然佩服导演使用的空的舞台。16年前这样用,是非常大胆并

出色的创作。她利用了一个斜坡一样的空舞台，塑造了一个一无所有的、贫困的生存空间。演员在台上动的时候摔打、追逐、纠缠，静的时候蹲着。这动静之间，是灯光与音乐节奏的相互作用，控制着演员的表演节奏。每一种人物关系、每一段故事涵义，导演都赋予人物雕塑般的造型，使舞台呈现出了诗意的画面感。

 只是，在戏剧意义的表达上，导演仅停留在了形式的外衣上。

 两次看《生死场》这个作品，导演都没有趟进生与死的深渊里，把更深刻的意义挖掘出来。剧本改编是有才气的，她把赵三和二里半这两个人物性格写得非常饱满，人性层次丰富。他们两个家庭之间的纠葛，将戏剧性的冲突融进了人物性格中，使观众在"有戏可看"的故事中，深深被他们的性格、他们的命运，以及那种生不如死、死也不得安生的社会环境所吸引。然而，戏剧的意义并不等同于"有戏看"，那么《生死场》的真正意义在哪里呢？我个人以为，这部作品的意义，来自于二里半对于他那只羊的眷恋。这个令人心酸的眷恋透出了他对于残酷人世的恐惧。他们之间每一次的对话，都仿佛是对观众捧出了内心。二里半的孤独，是《生死场》这个戏最具有意义的精彩之处，也应该是《生死场》这个作品值得被关注、被探讨的意义所在。二里半把羊当作亲儿子一样地每时每刻在对话，把他逼入这样的境地，绝不仅仅是那个"不得活"的时代，更不是因为侵略战争，而是因为在这个已经一无所有的恶劣环境下，人与人之间原始的愚昧、自私，形成了比自然和社会环境更恶劣的生存境遇！这是真实的人性，无论在哪个时代里，我们身边永远都会有一个二里半！我们的内心都有与他一样的孤独对白。

 所以，当全剧结尾时，二里半对着半空中自己的羊喊了一句好好活着，观众的眼泪是难以控制的。我相信，导演将这一句放在全剧最

后，也是希望在生死的意义上，有一个更深刻、更人性化的展现。但是，全剧贯穿下来的、以抗战为高潮的意识形态化表达，消损了生死二字的内涵，把一个本可以一拳打到时代痛处的作品，变成了标语性的宣传大旗。

我在媒体上读到了一篇田沁鑫导演为此戏复排写的文章。在这篇真情流露的文章里，有她对于戏剧这件事如拜神一般的崇敬之心，有对演员们热烈的爱，有对自己近年来被商业票房折磨的疲倦之感，有对于自己当年排练《生死场》时创作热情的留恋，有对曾经一步成名的所谓恐慌，唯独没有她要用戏剧舞台对这个世界想说点什么！不知道她是否明白，我们作为观众，对她的期待并不是她如何成名，如何从一个胆怯的姑娘变成票房导演的心路历程，更不是她如何借助佛性来找到她内心的大神。

我看到的《生死场》，是一个不懂生死、没有时代责任感、没有真正艺术表达的作品。它所营造的热闹，不过是一个标语与市场双赢的功利场罢了。

这样的热闹多了，我们国家戏剧的未来，将不会看到时代的影子，只会映照出一个个端着茶缸、举着奖杯、萎缩的灵魂。

<div style="text-align: right;">2015 年 7 月 19 日</div>

我们需要更多的新经典

——看孟京辉导演戏剧《茶馆》

北小京

一生讨好别人、周全在动荡社会里的王掌柜,积极挺身而上参与新时代写作的老舍先生,和沉浸在戏剧变革中而最终被社会变革的魔爪毁灭的焦菊隐先生……我相信,在今晚的保利剧院里他们一定相遇了,一定被共鸣了!

孟京辉版本的《茶馆》,砸碎了被复制了半个世纪之久的腔调,揭开了掩盖在血肉表情之下的、胆怯的魂灵,让所有吞下自我、展开笑容去迎接时代脚步的人们:王掌柜、秦二爷、常四爷、老舍先生、焦菊隐先生,还有观众席里如我一样面貌冷峻但内心颤抖的人们认识到,人类从未进入真正的新时代,我们竭尽全力地拥抱每一次的变革,但都不过是我们为能够活下去所自制的梦幻!心灵上的颠沛流离从未停止,但在戏剧的舞台上,我们至少可以呐喊出勇气,可以疯狂地抵抗恐惧。

关于《茶馆》这个作品,这一版绝对颠覆经典,我看到孟京辉在造梦。他的《茶馆》里没有故事,却有从故事里榨出的粗糙、疲倦和卑微。他在细细描述世界的垃圾场和人类细小的忧伤。没有被技巧刻画的

台词，没有像模像样的大清国，或是鸟笼子、大麻子，台上全是穿着怪诞的人，他们像是灵魂的碎片、时代机器的零件、人类语言的残渣。哪里有王掌柜、小顺子，台上没有"戏"，但满台是"戏剧"的精气神。

从1958年北京人艺第一次上演话剧《茶馆》到今天，它造就了我们几代人的剧场习惯，那就是进剧场要"看戏"。什么时代表达，什么灵魂追索，都要埋在"戏"里。这是现实主义戏剧的精髓：

"为了解几十年前的生活，青年演员们到处奔走，去访问各行各业的老人们，连怎么梳各式各样的辫子，都去访问了七十岁以上的老理发师。"

我们是多么尊重这样的创作方式，我们对台上鸟笼子里的画眉的真假津津乐道，对王利发俩手支棱着从不着闲的身姿品头论足，就这样在北京人艺的艺术家们一代又一代的复刻中，我们被所谓"老舍风格"禁锢住了，被北京人艺烘托的经典光环震慑住了。台上那精致的众生相，以及旧生活的真实再现，早已驻扎进了观众记忆的长河，《茶馆》的自身价值早已被凝固，它和逝去的老人艺的艺术质量、萧条的王府井大街一样，成为怀旧的符号、历史的标签。而《茶馆》本身的艺术价值，也早被"经典"的大山压在脚下。

已经是21世纪的今天了，在我们国家的戏剧舞台上值得自豪的经典作品依然还只有一种模样，我以为这不是对经典作品的尊重，更不是继承。这是作者的悲哀，是戏剧艺术的监狱。

焦菊隐先生曾经说过：

"导演必须运用艺术手段把剧作家笔下的生活和人物，通过舞

台形象再创造出来,把作者要表达的思想情感传达给观众。"

"导演艺术要不断探索创新,沿袭老一套,就会窒息剧本的生动内容。"

这两句话,今天的孟京辉导演做到了。虽然我认为有些地方需要商榷,特别是在戏剧构作上比较突兀的东西方隔阂,但,就全剧演出来看,他排演的《茶馆》第一次与作者内心握手,第一次被赋予新时代的共鸣,仅此,可以说此版《茶馆》是创造新经典的起点。

此版《茶馆》大量使用了后戏剧剧场的创作方式,创作脉络的广义拼贴、舞美、音乐、表演等元素的平等对话,使《茶馆》从故事性转换成为对话性。对话产生在陈明昊(演员个人在此刻成为主角)与观众的对话里,产生在布莱希特与老舍的对话里,还有孟京辉导演与戏剧、与观众产生的对话。观众可以从舞台的方方面面接受信号,反刍自己与其的对话。舞台提供了解读的多种可能,而不再是王掌柜唯一的视角。

最让我自己感动的是,在这狂躁的三个半小时里,我看到了王利发、老舍先生和焦菊隐先生的叠画,台上的陈明昊不再是具体的某人,他在替胆怯的人发问。他手中始终拿着手枪把玩着、应付着,仿佛站在自我方式的怀疑里,手枪在他手中的轨迹,形成了他"to be or not be"的人生基调,和笼罩我们的时代真相。

突破经典的核心表现,主要在于突破惯有的审美程式。确实我周围有观众离场,我很理解他们,因为我自己在开始的一段时间里也感到被冒犯,比如他们几乎扯破喉咙的开场让我感到呼吸困难,比如在大蜘蛛成精的段落里我丢失了所有头绪和安全感。我甚至在心里骂孟京辉这个骗子,他在全剧幕启时放出的鸽哨声让观众以为是好戏开始的讯号,然后我们从此就跌入了咆哮的地狱。

剧场是个神奇的地方，因为精神世界的敞开很快帮你度过生理的不适。我从"骷髅与诗歌"的片段开始忧伤，而这个底色铺就了全场。

历史的进程不就是从无数破格的冒犯开始的吗？总有一些痴子、疯子去打破僵局、破坏规矩，总有人坚持自说自话直到形成后人追随的真理。被禁锢多久，呐喊就有多澎湃！在孟京辉的《茶馆》中，当耳朵适应了他咆哮的分贝后，你会听到自己咚咚的心跳！

我特别想说说陈明昊。他最后一幕的精彩表演，让我看到了"表演"作为一种表达形式的重要性。他的表演超越了语言，他的台词无论有多少来自戏剧构作，有多少是即兴的成分，于我而言不再重要。我看到他在体力接近极限时所散发的人性的软弱。当他在转动的巨轮中独白，我看到一只精疲力尽的、内心正在腐烂的野兽，还在试图描述社会，怀疑并质问，甚至尽力在吼叫、蹦跳，以汗水喷洒他的绝望。如果说我们谁也逃脱不了时代的碾压，那么舞台上那个巨大的、顶天的摩天轮，精准地展现出时代机器的巨大、冰冷，无法化解的鸿沟，绝望地周而复始。

老舍先生意在作品中揭露旧时代，可是哪个是旧时代，哪个又是新时代呢？这一版的大傻杨唱上了rap，节奏和韵律虽然变了，但看上去只是时代的外衣换了样式，而那根深蒂固的悲凉与无助，世袭而来。

悲愤在全剧最后一刻被点燃，随着漫天的纸钱我们一起进入了地狱般的狂欢。

如同老舍先生笔下的时代，我们始终被锁住了喉咙，随时可以被碾压。

然而可以呐喊，以戏剧的名义。

<div align="right">2019年11月10日</div>

我就在你的身边

——写给波兰戏剧《阿波隆尼亚》研讨会的发言

北小京

作为一个从未去过波兰的北京人，我对波兰这个国家全部的认识仅来自于大众常识。然而，自从2014年在天津大剧院观看过陆帕导演的《假面·玛丽莲》后，波兰戏剧在我的心里翻涌起了颠覆性的波澜。自此，我对来中国演出的波兰戏剧开始了注目和追随，从波兰ZAR剧团的《剖腹产》，到波兰剧院的《先人祭》，以及陆帕导演每年带来的一部作品，我都尽量追看过去。在我有限的观剧体验中，他们的戏剧艺术让我折服。从波兰民族的痛苦中，从他们的美学里，我感受到了自己的民族之殇，我听到了我们这个时代精神坍塌的巨响，我那一颗深埋在大数据娱乐之下的灵魂，被波兰戏剧之手揪了出来。然而，当波兰戏剧的大幕关闭，回头面对自己国家的戏剧场时，我那已经被揪出来的灵魂，却无处可去，这让我感到赤裸羞耻。因为再也回不到我国戏剧舞台上那歌舞升平的安乐窝里，我比过去更急迫地想找到对应自我灵魂的舞台。

相似的社会背景，感同身受的民族浩劫，甚至，艺术在波兰一度也成为过政治宣传的工具。与他们相比，纵观以20世纪八十年代初为始的中国当代戏剧史，能使观众感到精神战栗，久久不能忘怀的作品，寥寥无几。在这个经济迅猛发展的时代里，我们的戏剧艺术却呈现着持续滑坡的趋势。我所看到的中国戏剧界，表面的繁盛之下，正在进入一个空前的精神危机。我们的戏剧人创造了一个又一个市场高潮，却同时制造了大量精神垃圾，并没有为时代记录下真正的精神印记。在八十年代的戏剧舞台上，至少还出现过像《狗儿爷涅槃》《桑树坪纪事》这样的优秀作品。到了九十年代，在被政治忽略也没有市场支持的那些年，中国的小剧场运动开始从角落里冒出来。彼时出现了牟森的《与艾滋有关》、孟京辉的《思凡》、田沁鑫的《断腕》等作品。这些作品尽管青涩，但却拥有着一股"我要表达"的生猛力量。可惜的是，市场经济大潮最终把这股力量冲散，年轻的戏剧人还未曾好好表达过，就变成了历史事件的一部分。当我们终于跌跌撞撞进入了21世纪，在我们还未解决的时代迷茫与痛苦之上，新世纪的恐慌大面积覆盖过来。生活上，我们从温饱经济到吃饱了撑的，就是这三十年的速度，而精神上，谁来关照我们的精神呢？仅从戏剧艺术上看，八十年代的复苏与九十年代的生猛，可以说全军覆没了。21世纪为中国人开启了一面精神上的哈哈镜，当波兰艺术家们在舞台上反思自己民族的伤痕，探索人类精神最痛处的时候，我们的戏剧作品却停留在了感官刺激上，我们制造笑的泡沫，我们制造虚假的煽情，以此来逃避心灵的真相。

拥有比波兰民族更多故事素材、更沉重伤痕的中国，究竟是什么原因造成了我们如今这样一个浮夸空洞的戏剧舞台？

我认为问题首先出在了当代文学的缺席。

戏剧文学在彻底地消失。在我们不短的话剧史里，可以被观众熟知、作品堪称经典的中国剧作家，大概用不上十个手指头吧。假如我们界定一个时间范围，就是近二十年来，不要说让观众熟知，就是拥有可以在中国戏剧史上一笔的剧作家，用得上五根手指吗？

让我们来看看与林兆华戏剧邀请展同时举行的中国原创话剧邀请展吧，我看得不多，大剧场作品只看了《大先生》《中华士兵》和陕西人艺的《白鹿原》。相关评论，我已经写过文章，在此不再赘述。其他的作品，看题材，也几乎选不出任何与真实戏剧表达接近的作品。这个原创邀请展中大部分的作品，可以看出是邀约之作、应景之作，并非来自剧作者真诚的创作冲动。何为原创？又怎能称为戏剧文学？不过就是市场与政治宣传的代笔罢了。在剧作家们充当代笔的过程里，还要评出所谓的艺术性、文学性，这种自己人哄自己人开心的游戏做得久了，恐怕各位戏剧家都打心眼里真心相信了自己在戏剧史上的重要地位了吧！

可是我要抱歉地说，如果拿林兆华戏剧邀请展的国际作品的标准来看待我们自己的戏剧舞台，几乎没有合格的作品！

当代文学缺席造成的另一个后果就是，培养了一大批不懂文学、一切为我所用的导演、演员和戏剧制作人们。他们片段地拿来西方的各类戏剧概念，组成了他们认为的舞台艺术。于是在这类的作品中，文学不过就是他们可以拆解、利用的台词文本而已。作家所建立的文学想象力、文字的诗意，在他们的炮制过程中丧失殆尽。看看一部《白鹿原》，十几年来被反复改编，搬上舞台或银幕，就可以看出，在导演们的眼里，我们的当代文学史只有这一部作品而已。

波兰戏剧作品的震撼之处，正是因为波兰戏剧与文学关系的紧

密联结。不仅仅是他们尊重了剧作，他们还从本民族的诗歌、散文等多种文学样式中获得灵感与思索。而在我们戏剧舞台当道的却是不懂文学的人们，又何怪我们不出剧作家呢？就算写出好的作品，就算经典的戏剧文学作品，也是要被分解的，被任性地删除的，或者，被自以为是地本土化改编的。我不理解这些不读文学的戏剧创作者们为什么要替观众去剪裁、拼接他人的作品？为什么要用公众戏剧舞台来展现你们对于文学的无知，还振振有词地说这是替观众着想？这样的做的后果不会拉低观众的审美和智商，却大大破坏了戏剧与文学双重的能量。

观看波兰戏剧给了我一个特别深刻的印象，就是对时间的感受。陆帕的作品大多超过4小时，没有故事，没有可以追随的人物性格，然而观众还跟着沉浸其中，这只能说明不是我们没有真正的戏剧观众，而是我们没有这样好的戏剧作品。在这几个波兰戏剧中，时间不是用来制造剧场效果的，时间，是一个开关，它打开了观众与台上演员们的内心通道，我们所跟随的是与我们的潜意识，与我们的情感、精神诉求一样细腻的舞台表现。这样的作品，如果不是用长时间去研究，去反复排练，是不可能抓住观众的，特别是被娱乐效果惯坏了的中国观众。反思我们自己的作品，会发现我们是生活在一个多么追求时间效率的时代里啊！从外部看，我们的大部分戏剧作品，不管什么内容，40天前后的排练期。从内部看，演员们根本不敢在台上停滞，即使没有台词，也要使劲组织舞台行动去填满整个空间。这几年，李六乙导演的作品中，可以看到人物在舞台上沉默地、长时间地行走。我看不出这没有舞台内容的行走意义何在？也许，李六乙导演会说：我的舞台上，演员是有留白的！但是我想说：您那不是留白，而是空

白、苍白!

娱乐效果统领剧场,这暴露了戏剧人创作初衷的偏航。与波兰戏剧创作上直逼人性的态度相反,我们的舞台在快速制造全民逃避现实的精神萎靡状。站在世界的舞台上,时间是唯一的、共有的衡量标准。一个时代的进程中,时代的文化痕迹,应该是每一位当代创作者的精神痕迹,而不应该是人造丰碑与金钱的堆积。

失去精神探索的戏剧艺术,不能称之为艺术。在我们的戏剧舞台上,自我审视与审美意识的落后,使戏剧这门艺术看上去至今没有超过八十年代。我所提到的审美意识,并非对于西方戏剧舞台的形式借鉴。话说形式上的借鉴,我们在北京也看到不少了。邵宾纳剧院的《朱丽小姐》来演出时,我们发现王翀导演的全盘借鉴。奥斯特玛雅的《哈姆雷特》来演出时,我们发现了多处舞台形式早已分别出现在我们青年戏剧导演们的作品中了。只是,这些借鉴,都是形式上的抄袭而已,并没有作用于舞台作品的内涵上。当我看到国内的导演一板一眼地分析德国戏剧舞台上技术可能性时,我真的哭笑不得!难道我们缺钱吗?数数全国有多少号称同比例大小的"大剧院"吧!再数数每年国有剧团的拨款吧!难道我们缺视野吗?每年各大国际戏剧节上,中国戏剧人此起彼伏得都不好意思互相打招呼吧!

不看文学,不念诗歌,不听音乐,不观察这个世界的变化,不感兴趣自己民族中美丽闪耀的东西,不站在其他艺术门类去思考,不反思自己生活中的细节与冲动……那么,作为占据中国戏剧舞台的艺术家们,我凭什么相信你们能做出具有当代审美格调,有当代思索的好作品来呢?特别是当我看到有些著名戏剧人,不为消失的文学语言而痛心,反而拼命在作品中加入街头粗鄙的流行语、网络时髦用语,对90后的喜好盲目跪拜,以证明自己还年轻,还可以拥有新一代的粉丝,

我真的很想对这些著名的老师们说一声，您这是病，得治！

　　从波兰戏剧中，我们看到了戏剧的希望。戏剧不是娱乐场的消费品，而是对于人类精神探索的道场。戏剧不仅承担一个民族的责任，更应该承载一个时代的精神反思。我感谢林兆华戏剧邀请展为中国观众打开了精神需求的出口，但也希望每一年的邀请展可以揭开我们戏剧人正在逃避的时代伤疤！戏剧到底是什么并不重要，戏剧的技术，革新观念，我认为都不应该拖你进入泥沼，从而失去远见和良知。一个真正的艺术家首要的是时刻对自己的反思，对自己所处时代的反思。

　　希望你们的创作勇往直前，永不妥协，而我，始终站在你们身边。

<div style="text-align:right">2016年6月12日</div>

在此岸飞翔

——看李建军导演作品《大师和玛格丽特》

北小京

 如果不是女人包着头巾，男人们穿着大氅，我几乎忘掉了莫斯科。眼前的舞台正如布尔加科夫笔下的"夜半时分的活地狱"一样，不知是戏剧点燃了魔鬼的气场，还是文学触发了现实的神经质，当雨打落在舞台地板上，人们举着塑料泡沫板慌忙转磨时，疯狂并令人心酸的想象力蓬勃而出，形成了经典作品与当下现实的交融。李建军导演的《大师和玛格丽特》，对埋头于集体主义的我们和乌合之众取得胜利的社会精神形态来说，是一场心惊肉跳、哭笑不得的捶打。在经历了长久的甜腻温情、虚假感动、平庸生活泡沫泛滥的剧场滑向娱乐场的日子里，突然被捶打，是文学与戏剧的组合拳，是不容被错过的勇气佳作。

 舞台上，远景化妆间与屏幕的即时摄影结合形成了多维空间，现场乐队的奏响为此剧铺垫了心跳。我们看到青春洋溢的玛格丽特和大师的地下室，他们在焚烧文稿中将一个疯人院的现实社会推向了观众。此剧最精彩之处是群像的塑造，无论是疯人院还是莫文联，人们如鼠

乱窜，与时代的狂欢看上去是一类的表演，这让坐在观众席中的我们看到你我他和每一个身边的人。现实的荒诞性以集体画面呈现在观众眼前，传达出令人不忍直视的恐惧。我们是多么安逸于怯懦之中啊，我们是多么习惯于自我编织整齐划一的队伍啊。1930年魔鬼撒旦来到莫斯科，揭开了近100年以后北京的面纱。

布尔加科夫用长达十二年完成的长篇小说《大师和玛格丽特》，时间磨损掉了他对于现实的全部期待，于是他在文字中建立了思想的飞翔，想象力穿越日常，他用幽默建立了魔鬼的现实，用爱情为动力去塑造精神的远方。此版舞台改编，如同一个初涉世的青年，带着青春的荷尔蒙在与庸常战斗。看上去幽默地在冷嘲热讽，然而他充满了愤怒。这是与布尔加科夫原著最大不同的地方，布尔加科夫放下了愤怒，放下了尘世。而李建军的舞台，是要与尘世斗争。

固然，作为缩头乌龟和明哲保身主流派，我们被舞台所传达出来的勇气激荡得浑身发热，观众借助戏剧气场释放了孤独，甚至内心的愤怒和怯懦。但是，除却荷尔蒙的痛快，人们真正需要的是对现实利益的彻底放弃，是对彼岸精神的追索。正是因为有这样的追索，我们才会看透一场荒诞的、与魔鬼的游戏，这正是布尔加科夫的作品里所传达的，他用长达十二年的寂寞写作，建立了彼岸。

胆小者的狂欢成就了胆小者的此岸——李建军批判了此岸，却没有在舞台建立彼岸。而彼岸，是信仰，是精神安放的重要之所，是我们能继续活在此岸，有勇气地活下去的支柱。

如果不期待救赎，我们不会感觉到荒诞和痛苦。然而救赎并非是博得掌声的宣言，救赎是自我与自我的关系，而你如果还在考虑自我与周遭的关系，你想要的不是救赎，而是虚荣。当玛格丽特决定和大师挽手回到他们的地下室，回到梦想初始的地方，此处被导演煽情

了，我认为这是此剧创作上的遗憾，人物所表现出来的个人英雄主义的自我感动，与莫文联里的阶层关系，本质无任何不同！失去了远方，失去了去往彼岸的坚决，即便是爱情，也会变得矫情。玛格丽特站在旋转的化妆台上大段的独白，同样成为了自我感动的煽情。尤其是独白的表演用画外配音的方式，演员只是在表演情绪，实在让观众如坐针毡。

人们更愿意在现世中为自己的怯懦投射可以依靠的英雄，希望他们带领我们冲破自己的心魔。这是安全便捷的法门，却只解一时之痛。布尔加科夫的伟大正是他不想成为任何人的英雄，他的救赎是自我探索的方法，是不与世界认同的任何一条捷径，是没有掌声的、寂寞的路。他在文学中飞翔的想象力，源于他对一切可见利益的放弃。

尽管理解不同，尽管舞台技术手段上看到了许多被借鉴的影子，尽管此剧改编于我而言是一个略有遗憾的原著剖面，我依然想要支持舞台剧《大师和玛格丽特》，尤其在精神滑向麻木的当下，尤其是在被心灵鸡汤式的审美占领的主流剧场里，李建军和他的剧团，以一种贫困但激情饱满的坚守，来撞击这个世界。此剧的上演，证明了我国戏剧舞台真正的心跳。希望他们被更多人看到，被更多机构支持，因为，既然我们都深陷此岸，就一定要保护那些正在飞翔的心灵！

2023 年 8 月 11 日

名家谈戏

访王公序* "行知品春华，步实数秋风"

翟月琴**

翟月琴（以下简称翟）：王老师好，您是什么时候开始接触戏剧的？

王公序（以下简称王）：我12岁时就看过郭沫若《孔雀胆》的演出，主演是朱琳、刁光覃，是1947年。当年上海的电影演员都来自话剧舞台。他们把高尔基的《底层》中国化，取名《夜店》。由柯灵改编，主演是石挥、张伐等。剧情丰富，人物众多。之后，夏衍的《上海屋檐下》也是采用《底层》模式。我是在兰心大剧院观看的，楼上楼下近千个座位，无需扩音也传声极佳，适宜话剧和音乐会演出。我第一次出演的话剧《小主人》也在这座剧院上演，记得赵丹、黄宗英

* 王公序，生于1935年，上海人，国家一级导演。1947年考入上海育才（后更名为行知艺术学校）戏剧组，1952年入中央戏剧学院华东分校附中。1957年，于上海戏剧学院表演系毕业后，成为上戏实验话剧团（后更名为青年话剧团）的演员、编剧、导演。1984年调入深圳电视台电视剧制作中心任编剧、导演。1996年退休前，任深圳电视艺术中心创作部部长。主要参与表演的话剧作品有《无事生非》《吝啬鬼》《桃花扇》。编剧作品有《博士的罗曼蒂克》，导演的作品有《救救她》，主要电视剧作品有《四个四十岁的女人》《陈观玉》《大追捕》，等等。
** 翟月琴，上海戏剧学院戏文系教授，硕士生导师，研究方向为中国话剧史论。

等都来观看。

翟：石挥、张伐、朱琳、刁光覃等演员的表演，最触动您的是什么？

王：石挥极聪明，编导演全能，代表作《我这一辈子》，可惜被批判了。张伐演技可用"四两拨千斤"概括，每遇该用力凸显的表演环节，声音不高反而更有力度。生活中少言，修养好。

翟：您很小就有演戏的经历？

王：陶行知先生办的育才学校有戏剧组，我12岁去住读。那个学校常常有电影导演来选演员，正好那时拍《三毛流浪记》，就选上了我。可能是我的眼睛大一点吧。在《三毛流浪记》里，我演流浪儿小瘪三，在四川路桥上推车子什么的。一起参演的小演员还有王龙基和上官云珠的女儿。

《三毛流浪记》拍完后，接着又拍了《翠岗红旗》，因为电影厂记得《三毛流浪记》里有这么个小演员，就把我选去了，演地主家的小少爷。儿童是最会演戏的，因为天真少虑，你教他怎么样，他就怎么样。所以有位国际大导演说过：千万不要跟儿童和狗一起演戏，因为他们的演技比谁都好。我觉得这句话很有意思。

翟：还记得您在上戏就读期间的学习情形吗？

王：记得。当时有不少政治课，中共党史、苏联党史等，还有政治经济学和哲学，学了个遍。政治经济学的老师是上海财经大学的教授杨荫溥，会吹小号，每到周末舞会都会来参加乐队。很多同学都怕政治课的考试，好在考试成绩只是及格或不及格，通常都是及格的。

其他课程，如学院的形体训练课程，丰富多彩，教师队伍一流。中国舞蹈有昆曲界前辈方传芸老师；西洋舞蹈，有舞蹈皇后、舞蹈学校的创办人胡蓉蓉老师教芭蕾舞。另外，还有任小莲老师任教的"代表性舞蹈"和形体课，学习了多种民族舞蹈，也学习了踢踏舞、匈牙利舞等；形体课主要是剧情中可能出现的打斗动作的训练，我们后来在《战斗的青春》排练中编排了一段打斗动作，包括摔大背包等。学习中，我觉得最难的是匈牙利的踢马刺舞，类似踢踏舞，是由白俄老师教的。"十月革命"以后流亡来沪有不少白俄人，对上海的艺术进步和教学有积极作用。总之，当年教授我们的老师，几乎每位都是专业翘楚。

在文艺理论方面，外国戏剧史就是从希腊戏剧开始讲起，一直讲到现代。中国戏曲史涉及元杂剧等，课程好几年，很全面，对表演系的同学来讲，这方面的学识滋养是充分的。外国戏剧史的老师是老教授赵名彝，中国戏曲史的老师是陈古虞和谢鸣。谢鸣老师后来去了广西。周端木老师教剧本分析，论主题建立、讲冲突、高潮，等等；也讲文艺概论，这门课同学们兴趣一般。

我们班还上过音乐欣赏和五线谱视唱课程，听了很多音乐大师的代表作，以及经典名曲的唱片，老师是刘如曾。美术欣赏课老师范纪曼留学法国，带来许多名画名作资料，讲述古典的、现代的各种风格和流派，包括印象派、达达派等。因为我们是从附中就开始学习的，所幸有足够的时间和广泛的学识内容。

老师们会给我们开书单，强调每个星期看一个剧本。那么，一年365天，52个星期，就能看52个剧本了。但同学间少有真正做到的，如果真按照老师说的做，收获一定很大。我们也看名著和一些杂书，图书馆也购藏很多，比如《基督山伯爵》，印象最深的是《红与黑》。

大家经常通宵达旦地阅读，老师也强调要一个一个作家看，更要看作家的代表作，如是托尔斯泰，就要把《复活》《安娜·卡列尼娜》《战争与和平》都看了。当然，同学们也乐意观看外国电影。

熊佛西先生的开门办学理念很突出：凡来沪演出的名家，他都会请来学校演出和讲课。记忆最深刻的是盖叫天老人家，讲手眼身法步，讲演戏与做人。20世纪50年代上海举办了华东汇演。同学们几乎场场都大饱眼福，开阔眼界。记忆中尤为深刻的是山东省话剧团的《丰收之后》，还有福建省的《龙江颂》（之后京剧样板戏的原版）……作家、艺术家都需要见多识广，需要观读和视野，需要品质和语境。此般直入社会、时代、艺术高段位的学习和熏陶，对我们年轻学生来说具有非常重要的前瞻性意义。

翟：当年表演学的基础训练属于斯坦尼表演体系吧？

王：1947年，我就学的育才学校，后改为行知艺术学校，在校时音乐、舞蹈的科目训练居多，1952年并入上海戏剧学院后，表演学基训加强。那时，中苏友好，艺术教育领域同样全盘苏化，表演学独尊斯坦尼体系，老师们也没有经验，唯机械照搬：

1. 无实物练习，比如吃一碗汤面。
2. 模仿不同动物，如袋鼠公鸡。
3. 单人小品自编，如火车票丢了。
4. 多人小品，自由组合，先无语后可有。
5. 二年级双人片段，老师指定剧目。
6. 自选片段，自由组合，自选导演。此项最能体现个性本色和积极性，有些一直被忽视的同学就此发光。

有整个学期反复排练双人小品的，以致感觉这个学期的时间漫长。

同学们最喜欢排练的是自选片段，以致每逢汇演时就兴奋和紧张。三、四年级开始排练大戏。我们班的毕业剧目，请了上海电影界的老前辈陈鲤庭先生，这时候就不是"斯坦尼"了，完全按他自己的方式和风格，有步骤地排练推进和排演完美。这种开放和实战的教学方式十分必要，因为毕业后进入社会，和不同类型导演的合作是常态，你必须善于适应和相应调整表演风格。

翟：你们的毕业演出有哪些剧目？

王：我们班人数多，有三十多个同学。毕业演出的剧目有《她的朋友们》《上海屋檐下》《法西斯细菌》。其中，《她的朋友们》是苏联罗佐夫的作品，导演是叶涛老师。三年级时还排过夏衍的《法西斯细菌》，朱端钧先生导演，他很喜欢夏衍的风格。

我们还去过苏联领事馆和领事家人的小朋友们联欢，一起跳舞、唱苏联歌曲，我演一个会弹钢琴的男生，为此努力练习钢琴，上台演奏还真的是像模像样。那时，一切都是很认真的，一出戏要排一学期，毕业证上的5分真是不容易，按苏联的记分法是5分制，3分是及格，4分是良好，5分就是优秀满分了。

曹禺先生的《家》是我们的毕业演出剧目，导演就是刚才我提到的上影厂的陈鲤庭前辈。他是按照过去排戏的方法，自己先想好，再让演员演。没有什么给你启发啊，也不做小品，不讲斯坦尼那一套，比如梅表姐出场，先背着观众打着伞，看不见脸是谁的，然后，她把伞收了，甩甩水，才转过身来。这些形体动作都是他一步步教，对我们学习斯坦尼的人来讲很不习惯。

有意思的是，我们那个戏演出时，熊老请了曹禺、巴金两个大人物来看戏。看完戏以后，他们还到台上来祝贺大家，祝贺年轻的演员演

了这个戏。巴金说:"大家都说这个戏好啊,这已经不是我巴金的《家》了,已经是曹禺的《家》了。"曹禺说:"哪里哪里,这就是你的《家》,没有你的《家》,哪里有我这个《家》呢?"他们很风趣,又相互谦让。

你想想,我们班的毕业演出,居然能直接面对小说的原作者巴金和改编的剧作家曹禺,尤其这二位当时已经是中国文坛的大人物,要不是熊院长,哪能请来他们呢?

翟:熊院长创办学院的实验剧团意义重大,那年您应届毕业……

王:1957年,实验剧团成立后,熊老亲自排了好几个戏。他选了老舍的《全家福》、海政创作的《甲午海战》等。他导戏十分重视剧场效果,总对演员说"不要忘记三千观众"。分析剧本和台词,他常常一个字一个字地抠,让演员的表演更贴近观众。这也许和他在定县开展的农民戏剧经历有关吧。

我是57年表演系毕业的,后来编、导、演都做过。当年,同届毕业留在剧团的同学有施锡来、吴娱、孟一心、张希真、陶复安、蒋逸芳,都是剧团的元老。有关熊院长过去从事农民戏剧运动,我是道听途说。实验剧团成立后,他亲自带我们去四川巡回演出,我是亲历的。熊老一到四川,我发现省文联剧协的有关负责人都是熊老之前的学生,可见熊老推行的农民戏剧根深苗壮。

56届毕业的娄际成和魏淑娴,是实验剧团的建团元老。1963年,青话归文化局管辖后,魏淑娴被调回上戏表演系任教。她能力强,培养的很多优秀学生都活跃在影视舞台上。她导演了《哈姆雷特》,还在谢晋的艺校任教。

关于实验剧团成立之初的具体情由,57届的陶复安女士是当事人,当年,她是上海市人民代表大会代表,参与了熊院长等呈文成立上海

戏剧学院实验话剧团的提案。

翟： 入编实验剧团，学业转为职业，相应的工作环境和待遇如何？

王： 上戏的实验话剧团设在华山路518号，原来是犹太人哈同的公馆，市里专项调拨的。公馆后面的佣人房、汽车间是剧团的集体宿舍和婚后住房，有10平米大小，领导们的用房在楼内。那时没有给土地盖房子基建什么的，凡剧团发展需要的，都是学院根据规划向市政府申请落实的。

后来，华山路518号被华东医院征用，市里给我们另外安排了房子。那是1963年，剧团搬到了安福路201号。我也举家搬到长乐路，有了26平米的住房，与歌剧院、电台的人做邻居，也常常传来朱逢博咪咪摸摸的练声练嗓。生活中最适宜的是幼儿园、小学都在居住的弄堂里。

毕业后进入剧团，就是工作了，年轻辈的工资收入都差不多，月薪54.5—65元吧，之后20年没有变，直到改革开放。前辈大都有文艺级别，工资按级发放，稿酬归个人。那个时代，人们少有物质上的追求和消费，更没有商品房什么的，即使有，也不可能承受。

翟： 四川巡回演出的是哪些剧目，演了多少场，演出环境条件如何？观众多吗？

王： 巡回演出的剧目有：莫里哀的《吝啬鬼》，有新创的《浪淘沙》（反映技术革新的）。四川的一位领导说："我欣赏《吝啬鬼》，但我更拥护《浪淘沙》。"跟1958年大跃进有关系，内容为主，外国经典次之。

翟： 您进入实验话剧团后，参演了哪些演出，还记得吗？

王：参加了《无事生非》《吝啬鬼》《桃花扇》等剧的演出，其中有两部是朱端钧先生导演的。

《吝啬鬼》演出时，有次娄际成病倒了，要我顶替他演少爷。时间只隔两天，匆匆走了一下台。幸亏我在剧中演过仆人，又在后台控放过音乐，熟悉剧情节奏和剧演中所有对话。第一天顶班，居然一点错也没有。救戏如救火，不容易也不允许出错。还有和女角色接吻，当然是背过去啦，她还说别紧张，挺好。《无事生非》剧中，我演王子，可漂亮啦，那又是主要角色之一。《桃花扇》里演配角，是主角的同党吴次尾，头顶结发很帅。《桃花扇》中说李香君"怀中婀娜袖中藏"，所以朱先生选了娇小的演员，可惜不成功。

1959年国庆10周年，文艺界有大动作。苏联专家排了《决裂》，讲述阿芙乐尔巡洋舰起义的，是十月革命的历史故事。主角是人艺的胡思庆。朱先生导演了《关汉卿》，我们青话与上影合作，主演是魏鹤龄、蒋天流，我在这个剧组跑龙套。朱先生为开幕安排演员们做小品，城门外熙熙攘攘，集市繁忙，传来号角，官兵押来死刑犯，关汉卿目睹……原作不是这样开始的。布景就是一个黑压压的城门洞，何等压抑何等气派。朱先生还请了些老爷爷来演蒙古人，形象逼真，有一场戏要老爷爷火脾气，没辙了，就乱说一气，倒也很像。朱先生居然留下了这段，用在演出中，似与观众逗乐，当时，我注意到朱先生在暗笑。严肃的大师也有顽皮的一面。

翟：朱端钧先生的导演风格很有特色，您再多谈些，好吗？

王：朱先生是教学式的，引导演员走向角色。开幕前十分钟，他会设立一个情景让演员做小品，这是他惯用的手法。他可能取其一段成为开篇，也可能写一首歌加在其中。朱先生其实很有创意。

《桃花扇》当中,我们做的小品是《秀才祭孔痛打奸臣》。朱先生的文学修养很高,将杜甫《春望》中的"烽火连三月,家书抵万金"用在了李香君身上,爱国主义的味道就出来了。沪剧《星星之火》讲的是解放前纺织工人的故事,他还特意请刘如曾老师作曲。他们二人经常相互配合,非常默契。其中有一段演绎的是母亲跟女儿相隔两处的思念之情,加入了一段二重唱,一个在监狱里,一个在外面,在舞台上,隔着高低二个空间唱着同样的思念之曲,这对当时的沪剧而言,很新鲜。这个曲子是二重唱,不是西洋歌剧,肯定不是原来剧本上的,是朱先生借鉴了歌剧形式。后来有了《沙家浜》土匪司令、参谋长和阿庆嫂的三重唱,恐怕也是受了朱先生《星星之火》的启发吧。

翟:您提到的《无事生非》是上戏实验话剧团的代表性剧目?

王:《无事生非》是胡导先生排的,他跟随过苏联专家。《无事生非》是一部轻喜剧,在莎士比亚作品中不属重要的。因为苏联专家来沪办进修班,排了这部戏,该剧就保留了。胡导老师是尽量翻版,所以对他的导演风格就不作评论了。

翟:当时话剧界的整体格局如何?

王:抗战期间国共合作,成立了"第三厅",郭沫若任厅长,下设几个演剧队。上海人艺的班底是演剧九队,吕复是负责人。黄佐临先生是英国皇家戏剧学院留学回来的,不属于左派,独立于左右之外。他拍了不少电影,热衷于研究布莱希特,最早在中国演出了《胆大妈妈和她的孩子们》。他对中国的滑稽戏、通俗话剧等形式都不排斥,甚至把它们吸纳到话剧中来。他很重视自创剧目,并不断尝试和创新舞台表现形式,创导了《抗美援朝大活报》和《钢铁洪流》等大气磅礴

的作品。在他主持下,颇有影响力的作家和作品多有问世。黄佐临先生是话剧界起承转合的大师,也是话剧界中西文化融合的先行者。

北京人艺自《蔡文姬》演出之后,形成了独特的腔调,并不是模板。他们对上戏的毕业生难有重用,日久成习。重视上戏毕业的是北京青年艺术剧院(即国家话剧院),剧院的骨干大多来自上戏。这样好,风格多样,开拓艺术视野,益于艺术精进。

话剧离不开儿童剧,各地都有儿童剧团,唯独上海冠以"中国福利会"的头衔,是因为抗战期间宋庆龄先生在建立中福会救济难童时有儿童剧团项目,任德耀作为建团人,一直是团长,他是美工出身,能写能导,《马兰花》就是他的作品。1952年,全国院系调整,行知艺术学校撤销,低年级并入了儿艺,加强了演员阵容,之后,上戏也不断有毕业生加入,其中,刘安古成了日后的接班人,秦培春也是其中之一,作品《童心》很有影响力。《报童》出现了宋庆龄的形象,震撼剧坛。儿艺的作品不但有"小白兔""狐狸精""大灰狼"等,更上升至社会历史层面。

翟:1963年,上戏实验话剧团为何更名为上海青年话剧团?

王:60届毕业前,去了一次福建前线,那时正值金门炮战激烈,带班的是表演系书记冯健老师。她是当时上海市委宣传部部长的夫人,曾经的新四军文工团员。她带同学们组成小分队去前线慰问演出,随即该班同学大部分进入了实验剧团。冯老师称:要加强剧团建设,自然要着重人事安排。60届表演班入编剧团的有:孙滨、童正维、殷惟慧、刘玉、任广智、冯淳超、李祥春、祝希娟、夏启英,还有之后改行编剧的耿可贵同学。

实际上,上戏实验话剧团变更为青年话剧团,是上海市文化建设

的一个部署，除了像人艺这样的老单位以外，要筹划建立起上海青年话剧团和上海青年京昆剧团，选择从艺术院校毕业的实力新人是重要举措。当时的主管领导是陈其五同志，前面提到的冯健，就是陈其五的太太，有人说，她带领60届学生去福建前线慰问，寄以传承不惧炮火硝烟的文工团精神，也是，耿可贵于前线回来即和同学一起写作了《钢人铁岛》。也因此，大部分的60届同学毕业后直接进入剧团，原有人员也做了调整，加之最初的主要演员，有娄际成，有59届的焦晃、杨在葆、李家耀、张名煜、杜冶秋、卢时初等，为之后改编的"上海市青年话剧团"奠定了基础。

冯健老师是一位有魄力的领导，又非常重视人才，演员中有过"问题"的，她也敢于重用，饰演主角亦无妨，难能可贵。在青话筹建之初，她的威望和影响力很大。随后，系统完整的上戏实验剧团，整建制地成为上海市实力雄厚的青年话剧团。优秀的演员们也是上影、北影等电影厂的重要担纲，比如《城南旧事》中，任广智在剧里扮演一个校长，表现得很出彩；杨在葆在电影《红日》中展现的草莽英雄气概，也被大众所认可。青话的女演员中，最有代表性的是郑毓芝、卢时初、祝希娟等，尤以于谢晋执导电影《红色娘子军》里出色的主演担纲，祝希娟被全社会家喻户晓。

翟： 剧目《千万不要忘记》在当时有影响力，您饰演主角丁少纯？

王： 是青话时期，关尔佳导演的《千万不要忘记》，我饰演丁少纯的B组。A组王熙岩是好演员，演过多部电影，很棒的，可惜过世了。当时，重要的剧目主演，都要安排A、B，即轮换着演，更是剧目始终能正常演出的保障机制。关导是中戏导演系毕业的，满清皇族后裔，还导了《南海长城》等。

老实说演主角负担很重,不是因为戏份内容多,而是演员性灵间的那股鲜活劲容易被压抑。演配角则不然,《甲午海战》中我演英国大使,都没有台词,化妆戴了秃顶头套,自己设计了一种步态而完全认不出自己,别人也认不出我。我很得意,这是享受,是性灵得以飞扬的感觉。所以,演员最怕的是角色"干",就是乏味。我们写剧本的,千万要小心,时刻要关注人物的"干不干",尤其主要人物。

翟:您也参与了《夜上海》的演出?

王:于伶编剧的《夜上海》是田稼老师导演的,能参与其中是我的荣幸。他是常州人,抗战时期到了重庆。20世纪40年代,他在重庆和张瑞芳他们一起,那时候他只是管管道具。因为热爱戏剧,他用心自学,是跟着演剧队慢慢成长起来的。他去山东大学后,做到什么位子,我不清楚。他是搞业务、搞学问出身的人,后来调来戏剧学院。他的爱人是王苏江,在上海电影厂文学部工作。现在在美国,我们后来又见过一次面。

翟:田稼老师的导演又有什么特点呢?

王:田稼老师颇具学究气。案头工作仔细,计划周密,相当理性。他出生于江南,温文尔雅,细腻的个性渗透于学术风格之中。

他于青话担任导演,兼职副团长。排的戏很多样化,剧目涵盖古今中外,如《东进!东进!》《费加罗的婚礼》《豹子湾战斗》等,开阔和兼容的艺术观,与他的经历不无关系。

田稼老师排的外国古典戏《费加罗的婚礼》是轻喜剧,也是导演的新尝试。他选了女演员吴娱饰男装,在剧中扮演男童,别有风情。我有幸在此剧组任他的副导演,领会了他的细悉和周全。复排时,我

也大胆地让演员发挥，向他汇报时，非但没有被批评，还得到了鼓励。他很民主，这点令我感动。

选演员是导演的一大功夫。他作为58届的主要导师，循循善诱，因材施教，培养和发现不同气质的好演员。我们都记得，一出《远方》，郑毓芝的完美形象使人惊艳！排新四军题材的《东进！东进！》的贡献之一，就是启用了新的演员冯淳超[1]。冯淳超的戏路广，常常演反派。这次让他演陈毅，演得很精彩。此后在电影中饰演陈毅，效果也很好。

翟：您本人还导演了哪些作品？

王：在青话时担任过两次导演，《费加罗的婚礼》是副导演；后来又给了我一个任务，排《救救她》，时任团长的李祥春也觉得我应该往导演方向发展。青话有一个特点，就是重视培养自己的导演，能有这般举措的剧团很少。包括我和袁国英，原本不是导演专业，但却做了导演工作。

我导这个戏，没有看原版，形式上尝试了意识流屏幕和韵动感，重视灯光和场景的有机流转，把电影的镜头元素用于话剧舞台。对于我的提议和要求，舞台部门又相当配合，演出后很受好评。这个戏在社会上的演出场次不多，主要是深入到各大企业（诸如江南造船厂之类）。于我而言，也是导演生涯之初的尝试吧。

翟：您能记得诸多演艺细节，想来您有表演手记和重视导演阐述的习惯？

王：我有细写导演阐述的习惯，但做演员时不太重视剧目总体的

[1] 2024年7月20日上午9点9分，冯淳超老师因病去世。

案头思考。无论话剧还是电影电视剧，作为导演，和美工、摄影师等其他部门的沟通很重要。把握住剧目主体和风格，很大程度要靠美工设计师。导演阐述不必书写复杂，重点是定风格和基调。演员选对了，剧组各部门环节都沟通了，就成功了一半。而了解和把握演员的创作个性乃至发挥精彩，又另有悉心与慎重，有没有资料留存，我找找看，有的话，倒是可以转给你借鉴。

翟：70年代比较特殊，您少有戏剧创作吧？

王："文革"后期，就是要组织集体创作，我也参加了那个创作组。当时电子工业、造船工业兴起，我们就深入到这两个领域去访问。跟工人一起劳动，到码头去做搬运工，回来以后集体讨论提纲，再找执笔的人。当时不是人人都能写和可以写的，一般人就是出出点子。最能写的是刘世正（笔名：师征），他是北方人，语言丰富，人很聪明，基本都是他执笔写的。那时候也有评论家，通常是口头上的评论和批评，少有能够书写的。

翟：您怎么看20世纪80年代的青年话剧团？

王：20世纪80年代，青话的戏剧创作异常繁荣。那时候出现了荒诞派等新的戏剧流派。尤其来了胡伟民导演，当年他是留苏的预备生，因言获罪成为"右派"且"下放"去了北大荒。平反后回上海调职青话，得以才能发挥，所执导的《秦王李世民》在全国引起热烈反响，编剧是复旦大学的学生颜海平。

胡伟民采用新的形式，从兰心大剧院门厅开始布局，舞台上还放两个兵马俑，大幕一开，再也不关。观众感觉到，进入这个环境，就不是随意买雪糕、吃零嘴或者谈天说地的氛围了。舞美设计是李汝兰，

条屏式布景，场场之间的转换不关幕，只是机械悬挂的幕布变化。

北京人艺有位导演叫林兆华，排演外国戏剧《推销员之死》，也颇轰动。于是有了"北林南胡"的说法。当时《外国戏剧》杂志，介绍西方戏剧的诸多流派。大家争相传看，它对中国话剧的原有形式有所冲击和推动，带来戏剧观念上的开拓和革新。

青话此前以集体创作的方式，编排了几部跟"文革"有关的戏。后来，这些作品又成了"阴谋文艺"了。20世纪80年代，一些新的剧作家开始出现。进入编创队伍，不少是演员出身，像殷惟慧（《母亲的歌》）、耿可贵（《李宗仁归来》）还有我（《博士的罗曼蒂克》）。

此外，青话还有戏文系毕业的李婴宁，写过《放鸽子的少女》。程浦林是复旦毕业的，改编路遥的小说《人生》。那个戏里面有一条狗登场，所以我印象很深。他还写了《再见吧，巴黎》，主演是祝希娟。可惜程浦林英年早逝，没有留下更多作品。我们表演系转来创作组的，虽有作品，文学底子毕竟差，长处是剧演造诣和舞台经验。话剧是语言的艺术，和影视还是不同。

翟：小剧场戏剧兴起，率先剧目是青话《母亲的歌》？

王：20世纪80年代，小剧场艺术也逐渐兴起。60届毕业的袁国英从演员转向导演，《母亲的歌》就是她的代表作品。她信奉天主教，是受教会学校早期教育的，英文很好。美国导演来中国，她翻译陪同。她导的《母亲的歌》，属于"中心舞台"样式。这种围观式的小剧场演出，可以说是国内首创。很可惜，袁国英后来身体不好去世了，没有留下理论性的著述，但在剧演形式的实践方面相当有贡献。

之后全国好像都开展了小剧场戏剧，不仅仅是拉近观众和演员的距离，更是增进剧演的现场感和共情度，但现在已经不算什么创新了。

当时青话的小剧场观演形式已经有流动态，演员演到花园里，观众就跟到花园里，站着看、走着看。

1984年，我离开青话，之后的演出就不熟悉了，你可以问问李婴宁老师。

如今有了沉浸式戏剧，这在拉斯维加斯的歌舞演出中随处可见，演出是立体式的，有时演员出场从天空跳下来，游入水中，从水下通道消失；有时演员突然从观众背后的溜冰场出现，溜入剧场。能如此视维开阔，天上地下，可作为一种参照。美国这方面的演艺形式开始较早，为了配合演出，专门设计功能性剧院，那些特殊的空间格局是属建筑性的总体构建，演员又多是杂技型，辅以机械装置的协调配合。跳水演员从天上跳到湖里，水中还会升起景观；溜冰艺人能从冰道直接通到冰舞台上，随心所欲，只有你想不到，没有做不到的。像这样的形式，我觉得话剧可用来参考。开拓思维，解放思想，以各种各样的形式来演绎话剧。当然，莫要丢了话剧的本体和本质。内容第一，而不是形式第一，这是我始终坚守的理念。

翟：在您看来，上海青话与上海人艺在风格上有何不同之处？

王：人艺具有主流意识和明星意识，从导演、主演、编剧，总有一个突出的代表性主题和人物。人艺最早的班底是演剧九队，地下党领导的。另一部分是华东文工团。黄佐临是院长，吕复是书记。艺术权威绝对是黄佐临，吕复同时也是好演员。在政治上与时俱进，解放后人艺第一个剧选了《曙光照耀着莫斯科》，陈奇主演。班底实力雄厚，长演不衰。不久推出了曹禺的《日出》，由青年演员严丽秋主演，这个戏的角色一个是一个，非大剧院承担不了。王炼写了《枯木逢春》，是从毛主席"华佗无奈小虫何？"引发的灵感吧，仍然由严丽秋主演。

前后三部戏，可见人艺的艺术方向和特点。我们那时都还是学生。人艺后来为了提高演员的整体水平，曾经办过学馆，招过学员，去北方招了十个大个子，自己训练演员。但黄佐临始终是艺术方面的权威。

青话是群体优势，以一大批戏剧学院毕业生为主要构成人员。班级成绩比较突出的，都留在青话。每年几位，积累下来，阵容很整齐。即便是跑龙套的，也不会是业余演员，这是特点。所以，人家总是说，这个剧团好整齐呀。你可以想想看，焦晃、祝希娟演《无事生非》，他们的气质和气势无人能比。而饰演反派、配角、群舞乃至跑龙套的，在其他戏里都可以胜任主角的，这就是青话的优势。

兼收并蓄，海纳百川，本来就是上海的繁荣之道。

翟：曾经的同学同事们都给您留下了哪些印象？

王：59届来了好多同学，每位都是栋梁之才（俗称台柱子）。焦晃、李家耀、杨在葆、张名煜、张先衡、卢时初等都非常优秀。加上60届祝希娟、冯淳超等，剧团的演员阵容强大。

娄际成是北京人，不属于激情派，但极用功。他在《桃花扇》中演杨文聪（一位游走于花街柳巷的文人），设计了一把折扇，排练期间总是翻来覆去玩转于手上，臻于精熟：或抖开，或折拢，或指点，或背身，应用于不同的剧情，鲜活了角色，又恰当辅助了角色的性情变化。朱院长是体验派大师，执导该剧时不排斥演员的灵性和表现形式上的设计。

焦晃是特别有魅力、有个性的演员。学生时就引人注目。他是北方人，父亲是教授，所以自幼广泛阅读，知识面广，乃至研究佛学和易经。虽日常西装革履，但老师叫他演党委书记，却演得平易通透，别具一格，干巴巴的角色有了灵魂，那部戏是《敢想敢做的人》，至今

我还记得。张名煜性格内向，自称没有青年时代，酷爱书法国画金石，修养颇深。《甲午海战》演主角，英气十足。张先衡戏路广又有舞蹈功底，入戏深，角色塑造力强，演过周总理。

杨在葆，外形粗犷却把握度强，饰演勇武阳刚的角色，有着非他莫属的重要性，生活中又是周到的好男人。

卢时初，优越的外部条件，伴以典雅精致的气质，加之出色的演艺造诣，常是舞台上发光的那个人。

记得朱艺，演《钦差大臣》的仆人，有一段著名的独白。他自个儿躺在床上，没有形体动作，难度是很大的。他却处理得非常高妙，观众很喜欢听。这才是好演员的真功夫。

任广智是一位多才多艺的演员，会弹钢琴，还会作曲。他的外形极似聂荣臻元帅，与鲁迅形象也非常贴近，饰演都尤为成功。《城南旧事》中，他饰演的校长同样广获好评。舞台上，他在《我是一个兵》中主演双胞胎兄弟两人，也在《无事生非》中出演丑角。

冯淳超过去被认为适合演反派，演侯朝宗是第一次突破。他很高兴，也很珍惜，其实剧本里，侯这个角色比较"干"，却由他演出了性灵。说起冯淳超，我跟他曾经演过同一个角色。近几年凡是回沪，我们都会相聚。即便他去过香港几年，我们之间始终有联系。

学院派是不允许讨好观众的。我们接受的教育是爱心中的艺术，不要爱艺术中的自己。

翟：表演生涯中，您有难忘的趣事吗？

王：蛮多的，记得我在《年青的一代》中演小李子（李荣生）。有一段戏是到老干部家里，误把老人看成是修木桶的，闹了笑话。这段戏，喜剧效果不错，我也挺满意。有一次，朱院长来看戏，演出后来

后台看我们，鼓励说："王公序，你把小李的戏演成了滑稽戏……"哈哈，叫我无地自容。

从此以后，李祥春幸灾乐祸叫我"王匠"，我也叫他"李匠"，意思是我们都违背了斯坦尼体系的训练方法。他是戏曲演员出身，难免一上台便像穿了厚底靴，我们是朋友，经常互相切磋，也互相调侃。

翟：之后，您作为编导，如何进入了电视剧行业？

王：我从小有电影梦，拍了《三毛流浪记》和《翠岗红旗》。在电影圈里泡着，自然有机会一览大师的风采。《翠岗红旗》的导演是张俊祥，留美归来，一言九鼎，修养很高。我作为小演员，在旁边听着看着迷着，就对电影有了最初的认识和妄想。心想，等我长大了，也要做电影导演。

从上海戏剧学院毕业后，我也不是很突出，个子不高，条件不算很好，自觉演员方面没多少发展机会，总是演周冲这类少年角色，不如改行当导演。

当时有上海市政府文教卫系统下属的业务部门，引进了广播级视频拍摄录制的先进设备，并训练了一批摄像录制的技术人员。正值电视剧兴起，他们也乘势创作电视剧，并请来电影制片厂的导演拍了《卖大饼的姑娘》等。他们本来还想继续拍，可领导不准他们跨域去拍电视剧，即便要拍，也要和文教卫的工作主题有关。而后，他们就找到了我们剧团，请殷惟慧写了一个剧本《为明天祝福》。殷惟慧介绍我，并坚持让我去做导演。

采用唯美的风格，讲究镜头语言，我拍得很认真。年轻的技术人员善于配合，对我也很有耐心。一些应该克服的话剧惯用的方式方法，年轻人指出来，我都谦虚接受。对于这部戏，他们很看好。当时思想

尚属保守，领导们对接吻戏很有意见，这不行，那不行的。无奈，我拍摄时用了两个方案：一个是真的接吻，还有一个是接吻的时候，镜头逐渐下移，中镜、近镜女主角踮起脚尖……哎，他们一看，说这个踮脚尖也不行。但对这个戏，总体上的评价还是很好的。

接着他们的文学编辑把《四个四十岁的女人》这部小说交给我，要我改编。可见我担纲导演，已经获得他们的信任。我看了这部小说以后，感觉内容很分散，四个人的故事如何融合？我设想了一种结构，把内容发生的情境置于长江三峡的轮船上，让这四个人同时出现在轮船上，故事由头是其中一个人得了癌症，从重庆到上海看病。然后，再分头融入她们四个人不同的命运和家庭。如此，在往返长江的航行途中，我把这个小说改成了剧本。拍摄地选在重庆，因为山城的景色非常有特点，又是长江，又是轮船，又是三峡，又是缆车上山下山的，场域空间尤为丰富。

我拍了两个月，进度特别慢。大家很有耐心，也受了不少苦。之后，我去了深圳，不久传来消息，得知《四个四十岁的女人》获得"飞天奖"，大家都很高兴。集编导的我，获得了业内外认可。自此，也就定下了之后从事电视业的方向。

瞿：电影、电视剧与话剧之间不同的艺术语境，您肯定有直接实际的体会和表达？

王：电视剧的出现，我认为是一件非常重要的事情。它介乎电影和话剧之间，可以不受话剧形式和场域的局限，也可以不受电影技术和传播方式的局限，镜头可长可短，可以讲究，也可以不讲究，像是舞台纪录片一样。做电视剧，即便抹掉重来也没关系，可以重复制作，又适宜传播。

作为上戏戏文系毕业的同学，按三一律的老方法去写剧本当然可以，但也不应该排斥新的方法。自然，除了舞台剧，也避免不了要去写电视剧、电影剧本。从话剧、电影到电视剧，我确实体会到电视剧的优越性。基于过去的艺术修养和经历、广泛阅读的书籍和生活阅历，如我，进入电视业的艺术领域，是观自在的合适。

翟：您离开上海去了深圳电视台，是偶然的吗？

王：去深圳，是因初期的深圳开发充满活力，更有深圳特区渴求人才，来上海招聘，祝希娟先去了。还有一个原因是，我毕业以后20多年没动过，不甘平庸，更是内心涌动着理想和激情，想换个环境。现实层面不是很慎重，连累了家庭，我的太太原来是上海电视台的主持人，随我共赴深圳后，去了广播电台做主持人，专业还算对位吧。

翟：您创作的《博士的罗曼蒂克》写的是陶行知先生。可以感受到您对陶先生的缅怀和致敬，也包含了对行知艺校美好年华的追忆。

王：我本人不善著作，发表和上演的作品仅是《博士的罗曼蒂克》，该剧1984年发表于《新剧作》，并获得该刊的创作奖。后由上海青年话剧团排演，在长江剧场演出，导演是伍黎（恰也是原来育才学校的老师），主演是张名煜、祝希娟、吴锡敏。

我1947—1952年，在陶行知先生创办的育才和行知学校读书，对他很有感情，早年的这段学习经历于我一生都具有重要的影响。

陶行知先生被毛主席称为人民教育家，是留美博士，提倡平民教育，抗战期间在重庆办了难童育才学校，偏重艺术教育。此举受到了宋庆龄等社会贤达的支持，联通了美国援华会的帮助。抗战胜利后，育才迁来上海，更名行知艺术学校，设音乐、美术、戏剧、社会科学

等专业。学校不设年限,自己做主何时离校就业。老师们都是陶先生的拥趸,专业水平高,又不要太高的报酬,同学们称他们为大哥大姐。他们中有犹太、白俄等国际友人,也有在沪的中国艺术家。

回想起来,这里是一个乌托邦社会,学生可以自由选择专业,亦可以转入其他专业。我们戏剧组的同学,可以学一样乐器,或去美术教室画素描,学校还经常举办画展及汇报音乐会。天天耳闻目染,简直是浸泡在艺术的蜜罐里。没有考试的压力,激发的是成为人才和成为艺术家的理想和欲望。宋庆龄曾请我们到她的公馆享用西餐,可见她对陶先生是多么的敬重。

印象最深的,还有看电影,《哈姆雷特》《亚瑟王》《雾都孤儿》《杯弓蛇影》《出水芙蓉》《斯大林格勒大血战》……我们都是从郊区大场走到市区来看的,要走三小时。虹光影院的经理免费签票,因为他也崇拜陶先生。

陶行知先生推崇王阳明的"知而行",后来转变为"行而知",便改名为"行知",觉悟"实践出真知"的真理。他有一首诗:人生两个宝,双手与大脑……

经历是财富,我还是读书太少,且不系统,感到写作比导演吃力。有人说写作是无中生有,导演是锦上添花,有点道理。缅怀陶老,"行而知"有我,曾经春华难忘,尚能秋实数,流风再春华。

新锐剧评

《第七天》戏剧意象群的构建

——兼及当代戏剧评论的新启示[1]

郭梦叶[*]

《第七天》从阿维尼翁戏剧节载誉而归，又作为开幕大戏亮相于2022年乌镇戏剧节，2023年初在北京保利剧院上演。这部作品由孟京辉执导，改编自余华同名小说，围绕一个普通人杨飞死后七天的见闻，在鬼魂的回忆和叙述中，构筑了一个弥散着烟雾的亡灵世界。正如Jean-Louis Blanc在艺术杂志《INFERNO》阿维尼翁戏剧节专栏中的评论："这部戏在一种迷雾感的氛围中展开。文本充满诗意，伴随着来自另一个世界的音乐，一种空灵而自带诗意的音乐，不绝于耳，萦绕于心。与之相反的是强烈与投入的动作，诗意、温情与激烈的舞台张力和饱满的表演情绪交错共生，不时穿插进的诙谐与幽默又恰到好处

[*] 郭梦叶，中央戏剧学院戏剧文学系戏剧学专业，硕士研究生在读，主要从事戏剧与影视学研究。
[1] 本文系2021年度国家社科基金艺术学重大项目"当代中国话剧作品评价体系与质量提升研究"（项目编号：21ZD13）的阶段性研究成果。

地让作品有了呼吸感。"[1]

孟京辉的改编类作品不少，但改编对象大都是已经完成经典化的戏剧、文学作品，例如《茶馆》《红与黑》等，《第七天》是个例外。余华的原著小说在问世之初便面临毁誉参半的局面，批评一方对文中"串烧式"的社会新闻事件颇为不满，指责余华"基本停留在浮光掠影的记录上，没有深入到人性和社会阶层肌理的内部"[2]；赞美一方则认为余华对社会疼痛的书写是高度接近现实的，对小人物的关注也值得肯定。

孟京辉面对的正是这样一部饱受争议的小说，它尚未完成经典化，是一部沉思当下的中国当代文学，既有充满怪诞风格的鬼魂视角、亡灵世界，又有现实主义的、动人的人物情感关系。整体处理上，导演弱化了一部分社会批判和政治讽刺，保留了细腻的人物情感和对死亡的诗意想象，并加入了一些哲学思考和人文追问。此外，戏剧很大程度上沿用了原著非线性的叙事方式，把七天中的每一天当作一个段落，以杨飞作为中心人物和叙述者将不同段落组合起来。依靠叙事碎片"强迫"观众缝合、拼贴剧情，得到自己的答案，在观众参与中完成整个演出。

"戏剧的叙事，本质上是以一种空间动态结构来表意的审美创造。空间的想象和选择直接影响了演出画面的构成，影响戏剧意象的生成，

1　［法］Jean-Louis Blanc：« LE SEPTIEME JOUR », UNE CREATION ONIRIQUE DE MENG JINGHUI, FORTE ET ENGAGEE.《INFERNO》，2022年7月19日，https://inferno-magazine.com/2022/07/19/festival-davignon-le-septieme-jour-une-creation-onirique-de-meng-jinghui-forte-et-engagee/
2　杨庆祥、于丽丽：《小处精彩，大处失败——评余华〈第七天〉》，《新京报》，2013年6月22日第2版。

也影响着舞台叙事的意义。"[1] 为配合带有后现代意味的叙事方式，导演在庞大的舞台空间之上建构了意象群的迷宫，它们浮沉于隐喻之海，在观众的想象中产生了众多可能的所指。与时下盛行的极简风格舞台不同，《第七天》的舞台摆满了装置、道具，所幸这些庞然大物和堆积如山的物件并没有纹丝不动地僵死在舞台上，而是随着演出进行被逐渐激活，并唤起了观众审美的热情，共同构筑成一个情景交融的诗意境界。

一、"死无葬身之地"：消耗与残骸

"哒，哒，哒……"场灯未暗，观众在男主角杨飞的跳绳声中度过了10分钟。在演员沉默的表演中，部分观众开始觉得不解、无聊，玩起了手机，另一部分观众可能认为这是当代剧场的某种"小把戏"，聚精会神地注视着舞台，低声讨论着，试图看出点儿什么来。自此，戏剧已经开场了。

杨飞一开始的跳绳节奏很慢，后来速度逐步变得不规律，进入一种无序的状态，猛地加速，又突然被打断。演员没有台词，但跳绳击打在舞台上的声音构成了一种听觉意象，正如时钟的嘀嗒声，又如变化无常的生活节奏。舞台下数百名观众在不知不觉中与演员共同度过了这跳绳的十分钟，"消耗"的意象便生成了。消耗，正是走向衰败和死亡的过程，场灯暗，观众与杨飞一同跨越生死界限进入亡灵世界，入戏的过程似是经历了一场"死亡"。

[1] 顾春芳：《意象之美——意象阐释学的观念与方法》，北京：中国国际广播出版社，2022，第197页。

《第七天》以杨飞的鬼魂为圆心，勾勒了前妻李青、养父杨金彪、邻居刘梅和伍超、"母亲"李月珍等一众形象，他们无一例外都死去了。如何通过"死亡"的意象，构建出一个想象中的亡灵世界，是这出戏舞台呈现和艺术审美创造的核心与关键。

　　美国批评家韦勒克·沃伦曾指出："意象可以作为一种'描述'存在，或者也可以作为一种'隐喻'存在。"[1] 消耗是一种慢速的死亡意象，作为时间性的隐喻，它在开场就明目张胆地以"沉默着跳绳"的方式出现，十分钟在快节奏的生活里本不起眼，但在戏剧舞台上呈现出断裂的时间，就能使这十分钟产生一种陌生化效果，令观众能清晰地感受到时间被"浪费"着，生命在流逝着。

　　消耗还落在人与人的关系上，例如杨飞和前妻李青。美丽而野心勃勃的李青曾被杨飞的善良打动，但又在婚后生活的平淡中被磋磨。在杨飞的回忆里有这么一个意味深长的场面：他们在爱欲中纠缠，李青坐在了一台白色的冰箱里，在二人交谈中，李青随着冰箱从竖直缓缓向后倒下，冰箱变成了一具冰棺，李青安静地躺在其中。冰箱是生活中常见的家用电器，用来减缓食物的变质，这与冰棺用于防止尸体迅速腐烂类似。但减速并不能真正阻止一切走向衰败，这是一种缓慢的死亡，冰箱/冰棺这一道具，隐喻了李青在杨飞的爱和无望的生活中被消耗。

　　同样的消耗也发生在杨飞和养父杨金彪身上。在演出的"第六天"中，杨飞进入了神话世界扮演俄狄浦斯，"弑父"的剧本让他嗤之以鼻。杨金彪为了养育杨飞，失去了恋爱、结婚的机会，并且终生都为

[1] [美]韦勒克·沃沦:《文学理论》，刘象愚等译，北京：三联书店出版社，1984，第203页。

曾抛下杨飞而愧疚。杨金彪为了杨飞耗尽一生，孩子的成长伴随着父亲的老去，这何尝不是一种对"弑父"的解释呢？杨金彪老后身患绝症，杨飞又为救治他耗尽了积蓄和所剩无多的生命力，消耗形成了闭环。

住在城市地下室的"鼠弟鼠妹"亦是如此，刘梅想要一部苹果手机，但她和男友伍超都承担不起高昂的价格，为了不让刘梅去坐台，伍超送她一部山寨机后躲了起来，刘梅发现后痛苦万分，不惜以跳楼威胁逃避的伍超出现，却在阴差阳错间坠楼身亡，为了能让刘梅安息，伍超卖肾为她买了一块墓地，自己却因手术失败而丧命。刘梅的欲望和伍超的贫穷在互相消耗，苹果手机和墓地作为物质在消耗着两人的爱情和生命。上述种种，把对于生活体验的细节描摹、现实社会的景观展示、人生命运的冲突呈现、残酷环境的渲染融为一体，统摄于"消耗"的戏剧意象之中。

与"消耗"对应的另一死亡意象是"残骸"。这一组意象大多用道具直接呈现了出来。舞台上堆积了许多骷髅，白骨形态各异，在舞台灯光的照射下形成影子，灯光变化，影子也随之忽大忽小，仿佛眼前数量众多的骷髅之后还有更多的残骸在游走，影影绰绰间，光怪陆离的死亡之境有了无限的延伸感。

白骨作为每个人最后残存于世的物质实体，是直白的"残骸"意象。舞台上还有一些道具或装置，单独看来实在令人费解，彼此看似毫不相关，唯有放入"残骸"这一意象组合才能得以理解。例如恐龙模型，它作为史前史的象征出现，是人类文明以前时代的残骸。还有那些庞大的钢铁装置，蒸汽齿轮，梯子，它们像是已遭淘汰的工业化废品罗列着，工业时代业已落幕，它们同人一起进入历史的焚尸炉。

最引人注目的是三幅巨型画像，分别是古希腊悲剧家索福克勒斯、拉美革命家切·格瓦拉和电影明星玛丽莲·梦露，依次象征着哲学和

艺术达到高峰的理性时代、先锋的革命时代和全民狂欢的娱乐时代。他们作为残骸，静静地矗立在舞台后景，凝视着台前喧闹的图景。他们的时代都已经过去了，哲学、艺术、理性并不能抵御野蛮的入侵，暴力革命也没能创造全人类的幸福，娱乐至死更如饮鸩止渴无法真正解决痛苦。人类一路苦苦寻觅却一无所获，历史的齿轮滚滚向前，身后只余尸骨藉藉。

《第七天》在舞台美术方面并没有去模仿、复制现实生活的环境，而是通过现代舞台设计将纷繁复杂的材料用于营造"死亡之境"。"艺术意象表现出的是一个有机的、内在的、和谐完整而富有意蕴的物象和境界，有着一种联想性的指涉作用。"[1]残骸这一意象组合实际上是过去时代的一种表征，具有历史性。时代与人一同步入终局，颇有末世之感。

导演运用文本和舞台呈现，构建了"消耗"和"残骸"这两个意象组合，并展现出死亡之境的这般图景：人被物质消耗、吞噬，又溺毙于情感与欲望之中。社会加速发展，人类在精神世界却渐渐迷失，后现代的精神危机愈演愈烈，人在永恒的流光中被消耗殆尽。

二、"人是被抛入世界的"：弃儿与谜底

洪忠煌曾指出戏剧意象的一大特征，在于"戏剧意象与总体构思相关联，是冲突结构的浓缩，贯串着内在的矛盾和对立统一原则，从而成为舞台形象的凝聚力"[2]。他还以《麦克白》为例，指出剧中的"赤

1 施旭升：《戏剧意象论》，《文化艺术研究》，2009年第02期，第103页。
2 洪忠煌：《戏剧意象的内涵与特征》，《艺术百家》，1989年03期，第25页。

体婴儿"与"衣服"两组对立意象,前者象征着人类未来的纯真人性,后者则暗示着伪装和无人性,两个意象群共同搭建出结构性的冲突,以完善总体构思。《第七天》构建出了"死亡"的意象群作为整体环境,那么总体构思里除了这片亡灵之地,是否也存在着与之对立、形成冲突结构的另一个核心意象群呢?

戏剧正式开场后,男主角杨飞的鬼魂开始行走,他在漫天大雪的城市中踽踽而行,去火葬场烧自己,最终却因为没有墓地和骨灰盒而无法火化。这是一个荒诞的情节,在舞台上构成了富有隐喻性的场面调度:杨飞一路行走、思考、絮叨,却发现已经被生之世界抛弃,本剧最核心的意象便在此时浮出水面了——弃儿。

存在主义哲学家海德格尔曾论断:"人是被抛入世界的。"杨飞的降生正是如此,他是被母亲意外遗落在火车铁轨上的孩子,阴差阳错成为弃儿;养父杨金彪曾为了自己的婚恋选择将他遗弃在一块大青石上,他又当了一回弃儿;后来杨飞找回亲生母亲,却再次被亲人排斥,他默然退出了那个家庭,放逐了自己;他的妻子李青选择去追寻理想的生活,他便接受了她的离开;直至养父重病离他而去,他又成了一个孤独的人。

弃儿的意象并不单独指向杨飞一人。俄狄浦斯曾因神谕被父母抛弃,又在搏斗中弑父娶母,成为命运的弃儿;二十七个死婴的尸体被医院视为"医疗垃圾"处理,丢入河中漂浮,成为父母和社会的弃儿;杨金彪曾是铁道扳道工,更智能的交通系统取代了他的工作,他成了时代的弃儿;还有那些同杨飞一样没有墓地和骨灰盒、堆聚在舞台上白骨们,他们被活着的人抛弃、遗忘,只能终日在"死无葬身之地"游荡。

"弃儿"的意象不断积叠,它逐渐从某一人物的某种身份,转向指

涉人类普遍的处境：人在荒原一般的死亡之境蹒跚前行，孤苦伶仃，降生得莫名其妙，归处亦不可知。

"弃儿"作为主导意象遍布全剧，它从一个心理意象外化成舞台形象，诉诸于观众的视觉、听觉并引发联想，与"死亡"形成对立的意象群，二者相互作用并构成全剧的意象系统。但若这出戏的表意止步于此，那么只能说，孟京辉出色地还原了余华原作的意味，充其量可以说是比原作更丰富精彩一些。但显而易见的是，"孟氏"戏剧绝不满足于仅仅将《第七天》这本小说简单地舞台化。

在叙述的前五天，导演基本没有对原著作出太大改动，直到第六天，他拼贴了一段《俄狄浦斯王》的文本，杨飞跳出了回忆中的现实世界和迷雾般的亡灵世界，来到想象的神话世界，他扮演俄狄浦斯，与悲剧的命运搏斗，揭开了斯芬克斯之谜。演员在絮絮叨叨地念着独白：

>"我在搞创作，写小说，我小说的名字就叫如何杀死一个叫斯芬克斯的怪物，九点了，我还在写小说……不管你是谁，来吧，让我杀死你。对，可是我不敢……你获得了无限荣光，你获得了尊严，你要为你的人民坚持到最后，来吧，就是此时此刻拿起你手中的武器，杀死你的爸爸……杀死斯芬克斯，根本不需要动手，只需要回答出问题……"

文本拼贴是当代演出常用的手段，杨飞和俄狄浦斯当然有相似性，他们都是弃儿，反复受着命运的捉弄，被不可反抗的力量碾压、粉碎。但杨飞和俄狄浦斯也有非常明显的区别——前者是叙述者，后者是行动者。俄狄浦斯的英雄时代早已落幕，杨飞这一人物的当下性，就在于他的"受害者"形象。为何导演还是要将二者拼贴呢？

在原著里，杨飞尽量保持着一种冷静、被动的叙述者身份，因为作者需要通过他的视角来描绘一个荒诞的现实世界。舞台上的杨飞则不然，虽然他很多台词都来自小说，叙述态度却大不相同，他的情绪波动很大，时而低声絮语，时而奔跑大叫，被李青的出轨伤心时甚至会把头夹到冰箱里。那些被克制、积压到心灵深处的情绪不时地溢出，终于在俄狄浦斯的神话世界得以爆发。杨飞一次次被抛弃、被剥夺、被损害，内心就没有一刻想过要反抗吗？人作为世界的弃儿，就只能"默然忍受命运的暴虐的毒箭"吗？

导演在第六天，凭空构建出了一个与斯芬克斯的斗争场面。面对斯芬克斯之谜，杨飞用他的生命历程和个人经验给出了谜底：人。而这谜底仿佛又成了一个新的问题：人是什么？作为受害者的人该怎么办？导演给了弃儿一把电吉他，任他自由呢喃，任他高声嘶吼，任他在摇滚乐里跳跃。黑色的纸片在舞台上翻飞，人在细语，在呼喊，在狂欢，在埋葬。

从絮叨的独白到演员即兴发挥的呓语，从刺耳的摇滚乐到嘈杂的剧场音响，台词丢失传统的表意功能，实现了后戏剧剧场中"语言不再作为人物间的对话而存在，而成为一种独立的'剧场体（die Theatralik）'……（文本）向剧场敞开了自己。词语被视作剧场中音响的一部分，对话式结构被多声部结构所取代"[1]。

令人欣慰的是，孟京辉的《第七天》也并未全然走向虚无主义，而是充满了人文主义的关怀和追问。戏剧对小说的突破，就在于构建了"死亡"和"弃儿"两个对立的意象群，将死亡作为外部环境的一

[1] ［德］汉斯－迪斯·雷曼：《后戏剧剧场》（修订版），李亦男译，北京：北京大学出版社，2016，参见译者序。

种象征，发出灵魂之问：作为受害者的人类在绝境应当如何？虽说活着实在辛苦，死了更觉得活着没有意义，甚至在死无葬身之地，人的肉体和精神都无枝可依，但人之所以为人，而不是"非人"，就在于敢于"挺身反抗人世的无涯的苦痛"，乃至在矛盾和爆发中走向毁灭。第六天拼贴了《俄狄浦斯王》的文本，在古典与当代的碰撞之间，为这出戏染上了一丝难以言喻的悲剧意味。

原小说的结尾，杨飞向伍超介绍"死无葬身之地"："走过去吧，那里树叶会向你招手，石头会向你微笑，河水会向你问候。那里没有贫贱也没有富贵，没有悲伤也没有疼痛，没有仇也没有恨……那里人人死而平等[1]。"这一结尾是极具讽刺性的点睛之笔，活着的世界存在着严重的压迫和损害，连火葬场也有森明的等级制度——烧市长的时候贵宾都得排队，贵宾和平民不在一个炉子烧，平民中还要区分有无墓地。一无所有的孤魂野鬼反而能平和地聚集在死无葬身之地，余华仿佛开了个恐怖的玩笑：不能平等地活着，还不能平等地死着吗？

孟京辉却没有把这个玩笑开下去，反而颇为严肃地将最后一场命名为"安息之地"，安排了一个带有宗教性质的场面，七位鬼魂坐在长桌前吃面，平静地诉说自己的故事，不管是否有墓地，都平等地"安息"了。在第六场悲剧英雄式的控诉和斗争后，杨飞躁动、暴烈的灵魂仿佛得到一双温柔大手的安抚，一切达成了和解。正如谢幕以后的"彩蛋"，导演走上舞台，给了杨飞一个拥抱，也给这出戏安上了一个温情的尾巴。

导演选择宗教色彩来处理结尾并不令人意外，"第七天"这一语象本就暗含着某种神秘意味。在中国丧葬习俗中有"头七"的说法，亡

[1] 余华：《第七天》，北京：新星出版社，2023，第225页。

者会于死后第七天返回家中,吃一顿家人为他做的饭。如果说导演没有延续原作探讨生死界限,而是通过构建两个对立的意象群,令戏剧突破小说达到了一个新的高度,那么结尾这场强行降温的和解,似乎又把高度拉下来了一些,演出最后真成了一场殡葬仪式。

《第七天》是一出带有强烈的孟氏舞台风格的戏,观众能熟悉地感受到喧嚣的摇滚乐、吟诵般的台词、剧烈的肢体冲突、丰富的视听意象。孟京辉在接受采访时曾这样解释《第七天》的舞台:"暗色的球体代表宇宙的能量,骷髅是残存的物质信号,粉碎机让万事万物都变成尘埃,包括思想。舞台美术是人生的半成品,一切都是不确定的、运动中的。"导演在舞台上将小说解构成"半成品",带动观众来将碎片化的信息进行重组,以此达到多元化的理解,这是当代剧场的一大特点,但恐怕也是症结所在。表意虽极为丰富,但缺乏内在的逻辑和引力,难免引发表达的混乱,最后呈现出来的效果就是什么都想加一点,就像将各种佐料都放进了同一道菜里。此外,《第七天》小说中的七天之间本就缺乏内部逻辑联系,彼此之间平行且游离,戏剧文本也并没有对这个问题作出改善,观众只是跟随着杨飞游历,从平静到爆发再归于平静,承受着他如坐过山车一般的情感和情绪,自然会在一头雾水中出现第六场和第七场难以衔接的问题。

三、结语:从戏剧意象说开去

由《第七天》的评论延伸说开去,在涉及戏剧批评的时候,我们惯常使用形象分析的方法,即由戏剧动作、语言、冲突、情境等角度出发,去分析人物性格、主题思想在内的整个艺术形象系统。但在当代剧场的批评中,传统的形象分析法时常会失灵,因为情境、冲突、

动作都不再具体，形象变得难以捉摸，这时就需要关注常受忽略的意象分析。

戏剧意象，一方面继承了中国古典美学的艺术创作规律，一方面吸取了西方现代主义戏剧的舞台美学，"作为戏剧艺术的实践性要素，意象之营构不仅涉及舞台造型手法，更属于一种诗意的创造而成为戏剧美感的重要源泉之一"[1]。在中国现当代戏剧舞台上，"戏剧意象"可追溯至20世纪20年代国剧运动中余上沅对"写意""诗剧"的提出，经过50年代黄佐临对"写意戏剧观"的理论阐释和舞台实践，戏剧意象的运用日趋成熟，直到2006年王晓鹰导演出版《从假定性到诗化意象》，他高举"意象戏剧"，显然已经不再将意象作为舞台上的一种符号、元素、风格，而是上升至戏剧艺术创造与表达的核心。

从先锋戏剧的代表孟京辉导演的《第七天》来看，当代戏剧的舞台呈现（尤其是对文学作品的改编）早已不满足于对于情节、人物的搬演，正如雷曼所说，"就本质而言，剧场艺术和文学的目的都不是复制现实，而是符号性的表现"[2]。因此，意象分析应当作为当代中国戏剧评论的一条重要线路。

但对戏剧意象的分析也绝非易事，因为演出意象的特征包括瞬间性、多解性[3]，"可以呈现在场景、叙事结构或人物的行为模式上，可以呈现在台词的文学语言中，可以呈现在个别人物、群众角色或歌队

1　施旭升：《论意象戏剧的理论与实践》，《南大戏剧论丛》，2017年第1期，第43页。
2　［德］汉斯-迪斯·雷曼：《后戏剧剧场》（修订版），李亦男译，北京：北京大学出版社，2016，第1页。
3　顾春芳：《意象之美——意象阐释学的观念与方法》，北京：中国国际广播出版社，2022，第136页。

（舞队）的形体表演中，也可以呈现在布景、灯光、服装、音响系统中。可以是视觉的，可以是听觉的，也可以是视觉、听觉整体综合所形成的氛围。可能只是一种描述、一种单纯的呈现，也可能是一种隐喻、一种象征甚至是一种整体性的象征系统"[1]。在对当代戏剧展开意象分析时，需要在复杂的舞台呈现中精准地找出核心意象，通过意象群的梳理和归类，构建全剧的意象系统，进而把握总体构思。

苏珊·朗格曾提出："艺术品作为一个整体来说，就是情感的意象[2]。"从《第七天》的戏剧意象说开去，在进行戏剧评论时，不应忘记戏剧原本的诗性，而应敏感地捕捉舞台呈现和观演体验中鲜活的戏剧意象，在戏剧创作和审美接受的多个层面，开掘诗性意蕴，洞见意象之美。灵活结合意象分析和形象分析，也许能为当代中国的戏剧评论带来一定的启示意义。

[1] 林克欢：《戏剧表现论》，北京：中国社会科学出版社，1993，第142页。
[2] ［美］苏珊·朗格著、滕守尧等译：《艺术问题》，北京：中国社会科学出版社，1983，第129页。

"一针一线，一草一木，尽诉此情"

——评《毛俊辉·粤剧情》的舞台美术与舞台调度

王凯伦*

2023年3月10日至12日，由香港"桂冠导演"毛俊辉执导的《毛俊辉·粤剧情》在香港高山剧场上演。本次演出由《藏舟一夜》（洪海，晓瑜主演）、《密誓背后》（卫俊辉，林芯菱主演）和《我的窥醉》（王志良，林颖施主演）三出折子戏组成，以"情"字为主轴贯穿全篇，展现出经典粤剧对"爱情"这一主题的不同表达。

此次演出的三折戏相互独立，在舞美和调度上各有特色。在舞台美术上，其中《藏舟一夜》主要使用动画作为背景；《密誓背后》则依靠实体布景和大道具作为舞台支点；《我的窥醉》既使用了实体布景，也使用了动态背景。重新设计的置景和道具不仅带来了视觉上的改变，也使表演发生了新的变化。此外，值得注意的是，这三折戏在服装设计上也体现出当代流行文化元素，迥异于以往版本。本文将基于此次演出在这两方面的创新，讨论形式与内容的创新在演出过程中对演员

* 王凯伦，香港城市大学翻译及语言学系博士生。

的走位和角色情感表达的影响,以及旧剧改编的得与失。

一、新瓶与旧酒——用新舞台讲过去的故事

本次演出在置景和美术上展示出了灵活多样的舞美设计手段,一方面,LED动态背景和传统审美结合,表现出原作中本来只可意会不可言传的景色和情感,如《藏舟一夜》;另一方面,鉴于题材和剧种,制作团队并没有滥用动态背景,而是在把其看作是一种对原作进行补充的手段的前提下谨慎使用或者不使用,如《我的窥醉》和《密誓背后》。此外,本次演出对实体背景的设计也别出心裁,值得一看。

1.《藏舟一夜》:融情于景的光影魔术

《藏舟一夜》出自粤剧名作《蝴蝶杯》中《藏舟》一折。这一折讲述玉川为渔翁打抱不平,失手打死总督之子之后,躲避官兵的追捕逃到河边,渔翁之女凤莲为表感激,趁着夜色撑船掩护他逃跑。本剧主要以合成动画来实现动态背景,利用山水画风格的动画背景和灯光效果,暗示情节和人物关系的变化。故事发生在夜间的一叶小舟上,因此背景通过表现夜晚河水的状态来暗示主人公的境遇和心理变化。背景一开始是一大片不断流动的水墨状的波浪。此刻在一片追捕声中,玉川身穿宝蓝色直裰,持蓝色披风,从位于台左侧的"河岸"上台,面对眼前的滚滚江水,身后的汹汹追兵,不免发出伍子胥之叹——"不料龟山逢事变,都只为怜贫傲恶,闯下大祸弥天"[1]。之后凤莲身着

[1] 陈晃宫、陈酉名改编:《蝴蝶杯》,北京:北京北影录音录像公司,1999。

月白短打，做撑船式上，正合其唱词"一身缟素，两泪潺湲"[1]。等到她问明缘由，让玉川藏身于船舱时，背景里混沌的水墨动画便换成了深蓝色的版画风格的江水背景。此时，背景中江水的线条也变得清晰，波涛起伏逐渐平缓，暗示二人在逃脱追捕之后，逐渐平静下来。之后玉川向凤莲道谢，而凤莲亦感激不已，并劝他在船舱躲避。同时，背景中的波浪层层叠叠，影影绰绰中似有暗流涌动，从后续情节来看，这一设计一来是在为田、胡二人的感情升温作铺垫；二来背景中浪头高大似山头，小船从波浪中穿过如翻山越岭，暗示此刻情势依然不容乐观，后续依旧有艰难险阻。可见，制作团队对这一背景的设计并没有局限于一折戏，而是考虑到了全本的情节走向。

 凤莲安排玉川在船舱歇下后，回到外面，然而此时二人各怀心事，一夜无眠。这时背景再次发生变化，在二人各自表达情感时，观众的视线跟随背景转向远方的天空，一线蛾眉月在天边升起，周围云雾缭绕。此刻，演员的走位有一巧妙的设计：玉川和凤莲分别站在台左右侧，呈对称平衡式，而月亮的位置也随着二人的动与静而变化。当玉川唱词，凤莲在舞台另一侧休息时，月亮在左边；轮到凤莲独唱，玉川在"沉睡"时，月亮便转到右边。后来二人都发现对方都无心睡眠，于是开始互诉衷肠，这时月食消失，背景变得明朗起来，月色变淡，只余下一个浅浅的轮廓。虽然这个背景更像拂晓时分的景象，但是从后台传来的打更的声音和二人的台词来看，此时是三更。所以此处背景更像是以景传情，他们之间萌芽的情愫如同方才细细的月牙逐渐化为照亮夜空的朗月，二人心明，眼前的黑暗也不足为惧。之后，玉川欲为凤莲写诉状表明冤情，由于凤莲的船上没有纸笔，他便赠蝴蝶

[1] 陈晃宫、陈西名改编：《蝴蝶杯》，北京：北京北影录音录像公司，1999。

杯予凤莲为信物，好让她靠岸后去找他的父亲求助，二人随后私定终身。就在这时，背景里的月亮消失了，月亮化为点点浮光，洒落在墨蓝色的河面上，"星垂平野阔，月涌大江流"的景象跃然眼前，亦是制作团队在为二人的患难之交点燃的无声烟火。

《藏舟一夜》背景中的山水画以其借描绘自然景观，来倾诉作者内心情感的特点，成为了反映角色之间的感情和关系的载体。同时，根据剧情推进不断更换背景，给观众带来了比传统粤剧更加新奇、丰富的观剧体验，也使得不熟悉粤剧的观众更容易体会到主人公的情绪起伏。

2.《密誓背后》：抽象空间中的交织爱恨

《密誓背后》改编自2009年首演的新编粤剧《孝庄皇后》[1]的第十四折《信守密誓》，讲述皇太极驾崩后，孝庄皇后与多尔衮联手立幼子福临为帝，多尔衮为皇父摄政王。二人年少时曾为恋人，奈何皇太极横刀夺爱，多尔衮一直心有不甘。故福临登基后，多尔衮以摄政王身份逼迫孝庄再续前缘[2]。

相比首演，毛氏版本的《密誓背后》在舞台调度和美术上都进行了大刀阔斧的改动。在剧情和角色上，《密誓背后》在孝庄和多尔衮的基础上，增加了福临和诸多宫女和太监。在舞台设计上，2009年版和2020年香港青苗粤剧团演出的版本都选择在单一空间内，即一偏殿内，背景设一屏风（每版的屏风画面的内容不同），一桌二椅。2023年版的

1　佚名：《新编粤剧《孝庄皇后》——交织爱恨与朝野斗争》，政府新闻网，2009年4月27日。
2　毛俊辉：《毛俊辉·粤剧情》，香港艺术节2023年版，第18页。

舞台被分为两个左右空间，舞台左侧无多道具，应为偏殿或暖阁，右边设一高台，高台上有一龙椅，表示为大殿。演员可以依靠阶梯上下高台，因而其走位和动作也变得更有层次感。此外，新版舞台撤去了屏风，在视觉上增加了景深。

《密誓背后》的走位的设计细致入微。毛氏在提到《孝庄皇后》时表示原作是传统的唱功戏，着重展现男女主角唱功，"至于在对孝庄与多尔衮之间的政治角力与情爱纠葛的刻画上，却刻画得未免单向。"[1] 同时，他也提到"从比较真实的人物来说，由今天的观众来看，一定是很需要理解多些他们的内心世界。那个内心世界才是这个戏最有趣的地方"。[2] 所以新版着重强调二人在政治博弈和鸳梦重温中作为人的反应和心理活动。

以孝庄和多尔衮的位置的变化为例，观众可以从中一窥发生在这二人之间的心理战。《密誓背后》的故事发生在福临登基之后，孝庄正端坐龙椅之上，多尔衮醉酒后跌跌撞撞从舞台左侧上。从二人的唱词和位置来看，他们所处的位置反映出二人实际地位和心理地位：二人叙旧时，孝庄走下龙椅，与多尔衮站在一起，甚至在忘情之时与其相拥，这时他们基本处于同一个高度，意味着在爱情上，他们是平等的；当她的理性回归时，又转身回到龙椅上，高于多尔衮，关系也恢复到君臣有别的状态。这样，观众除了可以从唱词和对白中了解他们之间的前尘往事，还能够根据他们之间的距离和位置去猜测，判断他们在这场心理战中微妙的情感和权力关系。

1 尉玮：《亲自操刀改编三出折子戏——毛俊辉诉说〈粤剧情〉》，《文汇报》，2023年3月8日。
2 尉玮：《亲自操刀改编三出折子戏——毛俊辉诉说〈粤剧情〉》，《文汇报》，2023年3月8日。

最为点睛的一笔是，在孝庄终于被多尔衮的诉说衷肠所感动，二人相拥之时，一个红色的竹编球从台右侧滚到舞台正中，年幼的福临追着球小跑上台，一个太监紧随其后。孝庄与多尔衮见状连忙分开，但是福临并没有注意到二人的异样，而是专心地追着球玩耍，然后和太监穿过舞台，下场。这一场戏中，角色可以按照走位分为两组，一组是孝庄和多尔衮，另一组是福临和太监，这两组角色并没有交流，但是当他们同时出现在舞台上时，这个故事就不再仅仅局限于鸳梦重温，因为其一，有了幼年福临的出现，剧情中反复提及的伦理问题就有了实感；其二，稚嫩的福临与孝庄和多尔衮两个"老江湖"形成了鲜明的对比，凸显出拥立福临上位背后在政治斗争和孝、多二人之间的感情纠葛的复杂性；其三，福临和太监仅仅无声地从台前经过，就已经创造出了"此时无声胜有声"的效果，一方面对孝、多二人，尤其是对孝庄不啻于诛心（当然，这并不是制作对角色进行的道德批判），从而展现她内心的挣扎和痛苦，另一方面，此处留白也给了观众无尽的遐想。

在戏剧中，儿童往往代表希望和纯真，所以尽管在剧中，孝庄与多尔衮二人的交流也数次被太监或宫女打断，但是他们给角色和观众带来的触动远不如年幼的福临。福临的红色竹编球亦有其深意，竹编球滚出来的一瞬间就打破了台上二人的柔情缱绻，从而吸引了观众的注意力，然后观众都看向随之而来的幼年的福临。竹编球有两层含义，一则，球起先独自滚到台中央，似乎并无主人，片刻之后才被福临追上并拿走。自古大红色为正色，在剧中可能象征着皇权，所以这一过程似乎象征着孝庄和多尔衮博弈的过程——权力从短暂的"无主"状态，迅速流动到了福临的手中；二则，这个竹编球是以玩具的形态出现的，对于这个五岁的小皇帝来说，皇权在他的眼中和玩具没有太大

的区别。而对于深陷政治漩涡的孝庄与多尔衮来说,他们毕生不惜一切代价所追求的事物在孩子眼中只是一个玩具,这既是一种讽刺,也更是展现一种出于现实的无奈。

总的来说,《密誓背后》保留了原有的剧情,并且通过重新设计置景和走位将角色从唱词中进一步解放出来,使情绪的流动不再仅仅局限于唱词和念白,而是充分利用舞台的空间和道具,使整个故事的表达更加流畅和丰富。

3.《我的窥醉》:古与今的梦中之梦

《我的窥醉》改编自《蝶影红梨记》中《窥醉》一折。该剧讲述了宋朝才子赵汝州和汴京名妓谢素秋,以诗为媒,但始终缘悭一面。二人遭奸相王黼阻拦,不得见面。后来汝州高中,官拜按察使,奉命追查王黼,他们方有情人终成眷属。《窥醉》讲述的正是汝州误以为素秋已死,借酒浇愁,半醉半醒之间在钱宅的园中与隐瞒身份的素秋相见的故事。

《我的窥醉》相比其他两折,在剧情上相比较原作有了比较明显的改动。《我的窥醉》在开头和结尾以话剧的形式加入了当代青年男女的互动,将《窥醉》变为一个被置于当代观众的视角之下的梦境,即是"我的窥醉"。《我的窥醉》中一女生到图书馆学习,同桌一男生伏案瞌睡,女生不久后亦入梦《窥醉》,在戏结束之后,她与那位男生也相继醒来。女生为梦所感,欲与对方交谈,但那位男生正好接到女友电话,女生见状,只得抱憾离去。

该剧在形式上一方面强调梦境/戏与现实之间的对比,另一方面又在不同层面暗示梦境与现实之间的联系,试图营造出一种"梦中之梦"的氛围。剧中,梦境与现实的差异主要体现在梦境中的《窥醉》之后

会有才子佳人大团圆的结局，但是现实中两个青年男女却并未如戏中一般相爱，而是其中一方略带遗憾离开。制作团队希望借改编展现出当代青年对爱情的看法：虽然在现实部分里，两位男女学生并没有对彼此产生绮念，然而在剧末，那位女生的些许失落似乎反映出尽管时移事易，人对美好爱情的向往和追求不会改变。

　　剧中的"梦中之梦"可以分为两层："梦的第一层在开头和结尾，开场时男生已经睡着，女生在他旁边接着睡着入梦，到结尾时二人依次醒来，示意梦结束了"。梦的第二层在《窥醉》本身，汝州醉酒使得他与素秋在园中相遇变得更像是一场梦，而对于素秋来说，窥探醉中的汝州，并与之诉衷肠，则是一种主动走进，并塑造这个梦境的行为。这两层梦境是互相联系的，因为《我的窥醉》开头出现的女生是做梦的人，也是一个像素秋一样试图把梦境和现实联系起来的人。

　　此外，制作团队也对《窥醉》部分进行了较为明显的改编：一是删去了刘公道的戏份；二是在二人互诉衷肠，汝州引假扮王太守之女红莲的素秋[1]为红颜知己时，新版增加了一段指出汝州"移情别恋""举止轻浮"的唱词，借素秋之口表达出对原作中男主人公的批评。删去公道的戏份可能出于使观众更加集中于男女主人公的情感交流；而对汝州的批判则是从当代城市女性的爱情观和价值观出发，表达出当代女性对忠贞爱情的向往，以及在爱情中维护人格平等的追求。

　　在《我的窥醉》中，梦境与现实的对比与联系离不开舞美的加持。制作团队依旧选择在色彩上发力。一来，在现实部分中的女生穿的红色连衣裙与《窥醉》部分的谢所穿的红色裙衫可以说是一种精心设计的巧合。二来，另一个穿插于两个时空的元素就是红梨花，在古今两

[1] 毛俊辉：《毛俊辉·粤剧情》，香港艺术节2023年版，第18页。

个场景中，女主人公都是手持一枝红梨花登场；而且在舞台的左上方始终有一支红梨花的剪影，即使古今两个场景交替，其位置也没有发生改变。这些相互呼应的元素作为舞台叙事的一部分，不断暗示剧中这两个时空之间的联系，也许红裙女孩就是素秋，通过梦"穿越"从现实到了戏中，她一方面感动于汝州的痴情，另一方面也觉察出了他的性格上的局限性，并予以批驳；而她醒来之后，在不知不觉中陷入了与他类似的庄周梦蝶的状态，错把身旁的男生当作汝州。

总而言之，本次演出的三出戏各自对原有版本的置景和编排进行了调整。其中，《藏舟一夜》和《我的窥醉》采用了实景与 LED 屏相结合的方式进行置景，在传统粤剧的技术革新的道路上迈出了重要的一步。《密誓背后》虽然没有采用动态背景，但是其对于背景与道具的设计和使用让这个版本的表演相对过往的版本更加灵活。

在内容改编上，《我的窥醉》相比前两出戏，改编幅度最大。它采用了一种类似古今对话的方式来演绎原有的故事。新版并没有对原作进行颠覆性的演绎，而是从当代人的视角出发，采用戏中戏的手法，令演员成为作者，不仅仅展现出隐藏在传统粤剧角色背后的人性的弱点，而且借此反映出制作者对当前社会和时代的发展的理解和对传统剧目的态度。《我的窥醉》借谢素秋之口批评赵汝州的轻浮举动，其实是新旧价值观的碰撞，因此在一定程度上，毛氏等的改编可以看作是一种对传统粤剧的批判继承的尝试。

二、转变中的戏服：拥抱写实和潮流

《粤剧情》中的服装设计总体呈现出两大特点，一是向写实化、简化和现代化转变，如《藏舟一夜》和《我的窥醉》；二是取经于内地影

视剧,如《密誓背后》。和前文提到的利用新兴技术手段来革新置景相似的是,本次演出在服装设计上也表现出与时俱进的特征。

1.《藏舟一夜》和《我的窥醉》:走向写实与融合

《藏舟一夜》中,男女主人公的戏服主要使用蓝色,玉川的服装用宝蓝和深蓝;凤莲的服装为表示戴孝则用月白,手持的船桨是宝蓝色的,给人一种"情侣装"的感觉。与传统粤剧的戏服风格不同的是,本剧中演员的装扮都有写实化的趋势,尤其是凤莲不贴片子,不戴片子石,头饰从简,服装也是一身短打,显示其渔家女贫苦但是聪明干练的形象。

《我的窥醉》的服装变化与《藏舟一夜》相似,即女主人公的服饰和首饰也极大地简化,放弃了传统粤剧里珠光宝气的头饰,高耸的发髻和传统形制的戏服。除此之外,其戏服的风格也有向现代舞剧的风格上靠拢的趋势。

2.《密誓背后》:向北取经

《密誓背后》虽然在剧情和角色上与以往的版本基本保持一致,但是其服装设计已经在内地影视剧的影响下发生了相当明显的变化。

与初版孝庄皇太后身穿对襟坎肩配朝服,梳高髻[1]的混搭造型和青苗版中孝庄穿朝服,梳架子头[2]的形象不同的是,此版孝庄头戴钿子,身穿白对襟褂,下着朱红色褶裙,外罩柳叶形云肩,脚踩花盆底鞋;此次多尔衮的造型虽然延续过去穿朝服的形象,但是也将过去两个版

1　蔡衍棻:《孝庄皇后》,2009年演出。
2　蔡衍棻:《孝庄皇后》之〈密誓〉戏曲节目,香港青苗剧团,2020年演出。

本中的紫色纱袍改为金色江崖海水云纹朝服,外罩赭黄色纱袍,首服为冬朝冠,三眼花翎,戴红宝朝珠;宫女梳小两把头,插戴粉色绒花,身穿赭色便袍。

从整体的设计风格来看,《密誓背后》的女性角色的造型深受近年大陆清朝宫廷题材影视剧的影响。首先,从孝庄的服饰说起,她的发型和头饰改为了钿子。钿子是八旗妇女在节庆时与所穿的礼服所搭配的首饰,对钿子的文字记录可以追溯到乾隆三十六年(1771年)出版的《御制增订清文鉴》"妇女头上戴的装饰物,是将包头蒙盖在铁丝之上,再罩住发髻"。钿子的形状为前高后低,戴上之后,钿的顶部便是斜向后方[1]。据橘玄雅先生考证,"'钿子,满语称之为「šošon i weren」,即「发髻之帽圈」',具体而言,钿子分为骨架、钿胎和钿花三部分。骨架,一般用金属丝或藤等制作,经过造型,构成了简做成的一个形似「覆钵」的模子,"效果类似于清初旗妇所戴的包头[2]。钿子上面装饰有钿花[3],每组钿花的装饰纹样主题都要保持一致,到清中叶时期,按钿花的数量多少有半钿、满钿、凤钿之分,福格在《听雨丛谈》中提到:"凤钿之饰九块,满钿七块,半钿五块。"[4]钿子在大陆古装影视剧中的使用可以追溯到1987年上映的《末代皇帝》,后多见于同类题材的影视剧如《苍穹之昴》(2010)、《甄嬛传》(2011)、《宫锁沉香》(2013)、《如懿传》(2018)等。

1 扬之水:《中国国家博物馆藏清代首饰服装知见录》,《馆藏文物研究》,2018年第10期,第127页。
2 橘玄雅:《旗人女性的首饰》,《紫禁城》,2016年第7期,第90页。
3 扬之水:《中国国家博物馆藏清代首饰服装知见录》,《馆藏文物研究》,2018年第10期,第127页。
4 〔清〕福格,汪北平点校:《听雨丛谈》,北京:中华书局,1984,第118页。

女性造型的另一个特点是，在孝庄和宫女的造型上都可以看到云肩。云肩是古代中国，尤其是明清时期常见的女装配饰，据《清稗类钞》记载："云肩，妇女蔽诸肩际以为饰者……明则以为妇人礼服之饰。本朝汉族新妇婚时亦用之。"[1]因此，在清代，云肩是汉族婚礼时的重要配饰，也是新娘嫁妆中必不可少的内容[2]。从故宫博物院，中国美术馆等机构所藏的清代和近代传世的宫廷和民间画作来看，云肩曾广泛用于清代汉族妇女的装束，而几乎未见诸八旗妇女的着装。云肩和旗装中便袍或褂的混搭似乎起源于2018年上映的内地古装剧《延禧攻略》。此外，白色外袍与红裙的搭配则类似于2013年上映的电影《宫锁沉香》中的以兆佳氏为代表的宫女们的装束。

本次演出中，戏服的色彩搭配也暗藏玄机。孝庄的服装主要采用红白配色：外着白色对襟褂，里着朱红色褶裙。颜色一冷一暖。从"角色包装"的功能来看，这种撞色的搭配似乎在暗示其在她与多尔衮的感情中面冷心热，理性与感性交织的状态：她既要克制自己的情感来保持自己作为皇太后的合法性和作为福临生母在道德上的无瑕，又要为了自己和儿子的生存和政治前途释放出一定的情感来安抚多尔衮，而这两者之间存在直接的冲突。

多尔衮的服装色彩为金黄和赭黄。虽然戏服与历史文物有相当大的差距，但是从"角色包装"的角度出发，考虑到赭黄在古代为皇帝专用色，赭黄色的纱袍也能够显示出多尔衮作为"皇父摄政王"的非凡地位。此外，这处改动也符合中国戏曲传统，如徐慕云所述："中国

1 ［清］徐珂：《清稗类钞》第46册 舟服车饰 第5版，上海：商务印书馆，1928，第89-90页。
2 孔凡栋、杨茜：《加拿大麦克塔格特收藏馆藏清代云肩艺术特征研究》，《设计艺术研究》，2023年第1期。

戏剧中之服装，不独备极整齐，亦且界限极严……即以服装而言，黄为最尊，紫、红、蓝、黑等色，依次递降，此系以颜色表现官阶之大小也。"[1]

从色彩对比来看，金黄与赭黄同属暖色调，并不存在冷暖对比，这和剧中多尔衮的状态非常相似：多尔衮借酒醉发狂既是向孝庄讨还"情债"，也是为了给自己在政治上争取更多的确定性，对他而言，这两者并不冲突，甚至是互相成全的。

一方面，在色彩运用上，该剧基本上遵循了戏剧逻辑，实现了让服饰和道具成为角色的一部分，为角色说话的目的。

另一方面，该剧的戏服设计明显地表现出近年来内地影视剧和文物复原研究对香港戏曲的服装造型的影响。客观来说，部分服饰，例如钿子，的确体现出了写实化的倾向，但是显然该剧的服设并没有走向写实化的意图，更无意作进一步的研究，而是仅仅照搬现成的设计。尽管戏曲造型有其自身的逻辑，我们没有必要拿复原的标准来要求戏曲表演，但是如果地方戏的制作团队要进行服设改良，就需要对相关时代的服饰结构，色彩运用有更加深入的研究和认识，结合自身和当地观众的审美，来对传统的"行头"进行改革，而不是仅仅追赶潮流的尾巴。

三、小　结

现今的粤剧观众大多为"银发一代"，青年观众的比例极低，《粤剧情》的制作团队对粤剧传统名作的改编体现出他们为使粤剧更加贴

[1] 徐慕云：《中国戏剧史》，上海：上海古籍出版社，2001，第269页。

近年轻观众所做的不懈努力。从以上三折戏的剧情、表演与舞美来看，虽然众口难调，但是这些改编确实在一定程度上拉近了新观众与传统剧目的距离，也让一些老戏迷耳目一新。

因为本次演出具有实验性特征，所以在改编的内容和形式上有得有失。但是需要肯定的是，从现场观剧的体验来看，《毛俊辉·粤剧情》团队在锐意创新的同时，展现出了审慎对待传统的态度，换言之，以传承为主，创造为辅，以创造求传承，以思辨求发展。

戏剧幻城观后

——评王潮歌的《只有河南—李家村剧场》

巴佳雯[*]

《只有河南·戏剧幻城》（接下统称为《只有河南》）作为王潮歌导演的"只有"系列之一，其视点聚焦到黄土地上的华北平原，将河南中牟县的一个村落打造成为拥有21个剧场的戏剧聚落群。不同于传统的镜框式舞台，幻城是以建筑为载体，内设五十六个格子，这些格子围绕着特定的剧情粘合在一起。格子中包含三个大剧场，18个小剧场，这些剧目在622亩的场地上聚而合为一体，分散则独立成诗。王潮歌以黄河流域内的故事为底本，通过河南地域性的文化元素打造了一个具有历史重量的戏剧幻城。

《只有河南》的三个大剧场《李家村》《火车站》与《幻城剧场》以其浓郁的地方特色与主题表达受到强烈的关注。其中《李家村》是行进式与坐定式相结合的一部戏剧，全剧分为四个部分，王潮歌通过对一九四二年饥荒年代的展现来讨论饥荒与人性的话题。此剧作为

[*] 巴佳雯，上海戏剧学院戏文系硕士研究生。

《只有河南》的三大剧场之一,其中既有作为戏剧幻城带给观众的全方位沉浸与痛苦,同时导演又时刻注意对叙事性因素的插入与间离手段的运用将人们拉回现实,脱离当时的幻觉保持思考。仔细分析《李家村》可以发现它带有阿尔托残酷戏剧与布莱希特史诗戏剧的影子,同时也是能够体现王潮歌对于大剧场美学追求的一个典型。因此本文试从艺术美学的角度,对其大剧场之一的《李家村》剧场背后体现的现代戏剧观念进行审视与溯源。

一、残酷戏剧的噩梦

残酷戏剧提倡通过整体戏剧的方式来梳洗人们的罪恶从而达到净化目的。在《论残酷的信件——第一封信》中,阿尔托形容他的残酷:"意味着严格、专注及铁面无私的决心、绝对的、不可改变的意志。"[1] 在后面他又解释道:残酷首先是清醒的,这是一种严格的导向,对必然性的顺从。没有意识,没有专注的意识,就没有残酷。[2] 阿尔托多次在其主张里阐述着他对残酷并非简单暴力流血的概念理解。"凡起作用的就是残酷。"[3] 将残酷作为手段,阿尔托试图创造一种非语言、非理性的整体戏剧,将人们拖入混沌的宇宙。将潜在的混乱推向极点,在极端情况下释放人性原始的力量。

[1] [法]安托南·阿尔托:《残酷戏剧——戏剧及其重影》,桂裕芳译,北京:中国戏剧出版社,1993,第100页。
[2] [法]安托南·阿尔托:《残酷戏剧——戏剧及其重影》,桂裕芳译,北京:中国戏剧出版社,1993,第101页。
[3] [法]安托南·阿尔托:《残酷戏剧——戏剧及其重影》,桂裕芳译,北京:中国戏剧出版社,1993,第80页。

阿尔托通过一种具有感官震撼力的方式将人拉出传统戏剧的幻梦，使观众进入到自己的内心深处。这种残酷的方式不仅打破早已不复存在的第四堵墙，同时打破观众的心灵防御，以幻觉的方式将一种宗教圣灵般的体验植入观众内心，激发观众内心最深处的体验。阿尔托在其书中将戏剧比作瘟疫，因为他认为戏剧与瘟疫相似，能使人在危机中感受痛苦，从而看见真正的自我。在幻城的大剧场戏剧《李家村》中，导演通过环境与灯光音效等手段达到观剧者生理与心理的双重沉浸，在每一幕中，都有残酷的影子。残酷主张观众参与的非剧场演出，追求巫术仪式般的演剧方式和演出效果。[1] 观众在残酷中感受痛苦，又在痛苦中去重新审视命运。作为一部戏剧，它将小剧场与行进式以及坐定式相结合，讲述了在一九四二年饥荒年间河南李家村为了生命的延续几十位老人将粮食交给下一代自己主动上山求死的故事。在观众进入剧场时将几百名观众分化为数十组，进入不同的空间（即剧中不同的村民家）中，第一幕不同空间发生的故事并不相同，但都有共同的主题：饥荒与死亡。在第一幕中，观众具有多种的选择性，进入不同的房间接受到的是不同的故事，观众们或是偷藏粮食的知情者，或是求粮的起义者。不同房间的观众在开始时便被设定为不同的身份。这种极强的互动性戏剧在无形中拉近观众与演员之间的距离。观众在传统戏剧中保持的观演距离从这里就被打破，而变为表演中的一分子。通过第一幕的铺垫由演员引导观剧者进入第二幕的大环境之中。第二幕的剧场是一个具有环境戏剧意味的空间。观众在进入第二幕的空间后，自由地散落在各个地方，整个环境被还原为河南农村的一角。观众站在剧场

1　陈世雄：《戏剧思维》，福州：福建教育出版社，1996，第275页。

中心或角落，同时也可以站在剧场垒起的土坡或房间内。观演距离的破除也导致西方镜框式剧场中演员被要求的"当中孤独"在这里被打破。演员和观众共同被纳入舞台的组成部分。观众可以大声交谈，可以与演员对话，在观演关系上已经突破了单向传输的局限，充分调动观剧者投入到戏剧当中。

阿尔托概念里的幻觉不仅体现在观众与演员物理空间上的距离破除，除此之外，阿尔托更反对那种漠然的戏剧观，力图将戏剧中的形象在公众的肌体上产生震动。他以瘟疫比喻戏剧，认为"戏剧，和瘟疫一样，酷似这种屠杀，这种基本的区分。戏剧激化冲突，释放力量，引发可能性……与此相仿，戏剧的作用是群体排出脓疮"。[1]进入剧场，观众首先的痛苦便是共同记忆的袭击。通过环境的打造将时间倒回一九四二的饥荒年。家家户户都没了粮食，一家老小面临饿死的现状被直直地摊在观众面前。整个剧场的人都在此时被生存问题困扰，饥饿的人们在祠堂前扭动着身体，大声地呼叫着。叫喊声、鸣笛声、砸门声以及昏暗的剧场内束装灯光无目的地直射观众，这种感官上的震撼强烈刺激着观众的心理。如果说上述的刺激还只是通过表现手段达到心理上的刺激，而此剧音响的运用则超出普通正常人能够平稳接受的范围，达到生理上的痛苦。第二幕第三幕的环境中，观众的站位是可以自由流动的，其音响也设置为环绕式立体音响，且在音量上已经超出人最舒适的音量。换言之其戏剧的音响分贝已经引起人的不适，在生理上通过音量的提高、刺眼的灯光等手段带来强烈的震撼感，这在其剧目提示中不允许高血压、心脏病患者、孕妇、小孩观看也足以

[1]［法］安托南·阿尔托:《残酷戏剧——戏剧及其重影》，桂裕芳译，北京：中国戏剧出版社，1993，第26页。

见之。一九四二年的河南，是饥荒的一年。饥荒虽不同于瘟疫，但是却与瘟疫同样承担着生命的重量。这种具有强大冲击力的类似于整体戏剧所带给观剧者的痛苦是全方位沉浸式的，是一场带有残酷意味的噩梦。

二、史诗剧场的警醒

如果阿尔托的残酷是一种幻觉般的沉浸，要求观众的身心双重在场。那布莱希特则是以一种空间感上的对峙将观众拉出传统亚里士多德式戏剧要求不断缩小的审美距离。"所谓'间离'其本质是一个审美距离的问题。"[1]它引导内部的空间向度来达到对观众内心感受与情感存在的陌生化。这种陌生化不同于俄国形式主义派的陌生，布莱希特将陌生化比作历史化。丁扬忠形容这种历史化是"把这些事件和人物作为历史的，暂时的，去表现。同样地，这种方法也可用来对当代的人，他们的立场也可表现为与时代相联系，是历史的，暂时的"[2]。可以看出，布莱希特的史诗戏剧要求的是在辩证法的基础上对于戏剧秉持客观看待的态度并且产生思考而免于沉溺。要求观众保持理性进行思考。因为"史诗剧的最高审美目标就是产生思想。而思想产生于观赏的空隙地带。……中断就是为了给思想反刍创造机会"[3]。例如《大胆妈妈》里布莱希特对于叙事因素的插入，在《李家村》里，导演选择通过演员表演以及舞台交流等多种手段来使间

[1] 周宪：《布莱希特与西方传统》，《外国文学评论》，1997年第3期。
[2] 丁扬忠：《论布莱希特哲理大众戏剧学派主要艺术特征》，《戏剧》（中央戏剧学院学报），2021年第3期。
[3] 张兰阁：《戏剧范型》，北京：北京大学出版社，2009，第529页。

离效果在剧场中发生作用，同时在沉浸与间离中完成复杂的审美体验。

 首先在表演层面，《李家村》剧场的演员在表演开始前就会作为剧场空间的引导者将观众引导入场。第一部分结束后观众在行进过程中，演员会脱离角色的身份引导观众一起转场。这种演员与角色的脱离会带给观众审美上的间离。当观众快要沉浸在剧情中并且开始幻想自己就是剧中乞讨的农民之一时，演员从角色中剥离回到现实中，同时从角色到剧场引导者或者秩序维护者的身份转变也在不停地提醒着观众回到现实。身份的置换首先打破的是在传统镜框式舞台中演员的孤独，在李家村剧场，演员不仅要承担剧情的任务，同时他们还是剧场秩序的维护者。在剧情中，导演还插入了大量的叙事性因素。作为《李家村》剧场的上半部分的火车站剧场，当观众逐渐站定后，剧的第一句话是主人公"李十八"的独白："此刻离我死去还有四十分钟。"同时围绕在观众周围的是三百六十度如画轴一般的展示屏。里面有数十位李十八，通过展示屏内不同的李十八的表演，流水般展现的是李十八从出生到死亡前四十分钟的故事。但是开头的那位独白者始终站在最高点并且在每个整十分时会打断整场表演，继续倒计时李十八的死亡时间。演员与角色多对一的诠释会时刻提醒着观众李十八是戏剧中的角色，而观众眼前进行表演的是诠释角色的演员。无论是演员承担任务不同而导致的角色的转变抑或是演员与角色混乱的对应关系，都会让角色与演员的关系产生错位，这种分离能够让观众们在过度沉溺的节点回身保持清醒，保持理智分清戏剧与生活。通过剧本架构与演员表演使观众的审美心理保持一定距离，自然而然地观众也会改变对于整部剧的心理预设。即从一种完全不设防的程度转变为换个角度观察甚至审视整个戏剧。

在舞台技巧、舞台调度与装置方面，王潮歌用了一系列的手段来保证间离效果的产生。例如在剧场中无处不在的空间引导指示牌，在观众需要移动进行剧场物理空间转换时，这些指示牌不仅指向下一剧场空间的方向，还有着充满二十一世纪现代感的公共环境的标志性符号。除此之外，现代科学技术手段的运用同样也在承担着间离效果的发生。例如第三部分里观众矗立在剧场中间，当演员完成一段表演后部分演员需要从剧场一侧挪动到另一侧。随后观众自动地给演员让出横穿整个剧场的路，这是象征着上山的路，剧场的一方是用土垒起的高坡，站着的是李家村的年青人。而缓慢从剧场横穿的一群演员，他们代表着李家村的老年人，此刻的他们正在为了后代的存活而自愿上山求死。这时剧场一侧由灯光、LED屏幕与音效的设置逐渐转变成了风雪交加的山头。上述交代的随意散开的观众部分此刻还停留在演员即将进入的表演空间中。当大量的灯光与布景装置堆砌在表演空间时，观众作为沉浸在戏剧氛围中的审美接受者的身份被消解。变成表演空间的闯入者。接受者到闯入者的身份转变使观众惊醒，这时的他们从演员的表演空间撤出。在此中间，并没有演职人员对观众进行任何的引导与约束。通过现代科技手段的干扰，以一种强制性的姿态打断正在"卡塔西斯"的观众，观众生理上被迫地与演员保持距离，从怜悯或者感动的情绪中脱离出来。这种打断势必会让观众产生警惕，与戏剧保持一定的距离并客观冷静地看待戏剧接下来的发展。除此之外，在特殊材料的运用上也同样带有间离的意味。当风雪交加的环境中飘下来漫天大雪可能会让观众会更加沉浸在戏剧的氛围中，但当飘下来的雪中夹杂着特殊材料制造的麦穗与种子时，这种与基本常识相违背的景观使观众在第一时间感受到了现实与戏剧的距离。用詹姆逊的话说：相互冲撞的因素互不相容的那种清晰性——以区别于波

及到观众细密或陶醉的感情的无形特性的丧失……[1]也就是说《李家村》剧场在通过矛盾在戏剧情境中的产生来调动观众的日常经验理解力,通过对立因素的产生来达到理性的唤醒,这时无论观众是沉浸在怎样的戏剧氛围中,无比拉近的审美距离都会因为强烈的差异性而消逝。

三、戏剧与现代精神仪式

如果追根溯源,寻找残酷戏剧与史诗剧场的共享基点,彼得·布鲁克的《马拉/萨德》便映入眼帘。一九六四年《马拉/萨德》在柏林席勒剧院首次演出,据传魏斯说过,布鲁克想把布莱希特和阿尔托这两个明显对立的势力在他的戏里结合起来。[2]将理性与惊狂相结合起来,是布鲁克在残酷与史诗中完成的一次意识形态上的批判。他找到了阿尔托与布莱希特戏剧手段之下的戏剧精神的本核——通过对于西方传统戏剧的梦幻,以残酷或惊醒的手段来使观众清醒,证明戏剧与现实之间真正的关系。目前公认的观点西方早期戏剧起源于古希腊时期,为了庆祝酒神狄奥尼索斯的节日。亚里士多德在此基础上将戏剧的审美模式定性为"模仿"。但人们越来愈意识到所谓单纯的模仿并不能完全代表戏剧,资产阶级那种幻梦般的戏剧充斥在舞台,现代戏剧家们回头寻找原始戏剧在被具象化之前的精神。阿尔托称他创造的戏剧为"炼金术的戏剧",因为他坚信当我们放弃

[1] [美]弗雷德里克·詹姆逊:《布莱希特与方法》,陈永国译,北京:中国社会科学出版社,1998,第83页。
[2] [美]J·L·斯泰恩:《现代戏剧的理论与实践》,郭健等译,北京:中国戏剧出版社,1989,第166页。

戏剧从前所具有的人性的、现实的和心理学的含义而恢复它宗教性的、神秘的含义,[1] 就会回到原始戏剧的诗意空间。残酷戏剧是一场噩梦,是惊醒观众,通过感官上的刺激等多种手段将人们拉出流行戏剧幻梦的噩梦。用周宁的话说,戏剧是反抗虚伪意识形态的现代精神仪式。[2] 从这个角度而言,如果说布莱希特式的戏剧是以通过保持观众理性的在场来进行反抗的话,阿尔托则是以一种更粗暴强烈的姿态来震碎观众内心的幻梦。他们在某种程度上都是娱乐性戏剧的反抗者。

王潮歌导演在《只有河南》时对于布莱希特与阿尔托戏剧观念的采用本质上就是通过戏剧的宗教性来体现戏剧的现代精神仪式。王潮歌在接受采访时谈到过:在现今中国,特别奇缺以严肃的艺术为唯一的吸引物,不以完全的娱乐为唯一主题的,以目的地的方式到来的这样一个作品,如今国内许多人只是在简单的欢愉层面上、娱乐层面上娱乐至死。[3] 在这点上,王潮歌与布鲁克在某种程度上达成了观念的契合。在《只有河南》里,她通过对于麦田、黄土高墙等元素的打造,将历史感融入戏剧幻城中,将现代精神仪式融入戏剧当中。在幻城里充满严肃的氛围,随处可见的标语,不断响起的提示音,观众进入幻城的目的从单纯的娱乐而变成一次文化苦旅。就犹如布鲁克对待《马拉/萨德》一样,使戏剧成为一块神圣的场所,在那里有可能找到更多

1 [法]安托南·阿尔托:《残酷戏剧——戏剧及其重影》,桂裕芳译,北京:中国戏剧出版社,1993,第42页。
2 周宁:《想象与权力:戏剧意识形态研究》,厦门:厦门大学出版社,2003,第154页。
3 韩玉:《正观专访先锋导演王潮哥:在不断试错中与灵感相遇》,2021年5月17日。

的现实。[1]明白《只有河南》想要表达的戏剧内核,再回过头看《李家村》时,我们就会发现它具有着浓郁的悲伤色彩,在一九四二年饥荒背后蕴含的是生存与死亡这一残酷而又挣扎的主题。生存的残酷与死亡的挣扎,人人想要摆脱命运,但是在面对自然世界时人类的渺小与力量的微弱,一个村庄的命运都在一念之间,延续生命的代价是牺牲一部分人的生命,生存与死亡在这时都无法自行选择,人人都有自己被确定好的命运,以死的代价来展现生的意志,这就是王潮歌想要表达的严肃内涵。

王潮歌导演的《李家村》中蕴含的噩梦与惊醒,是观众完成复杂审美体验的体现。观众在进入《李家村》剧场后,剧场首先带来的是各种感性与直观的惊恐,同时又带有各种打断惊恐的手段。在噩梦过后必定有惊醒,在惊醒后又重新沉入噩梦,审美距离的动态循环带来的是复杂的审美体验。例如在第二部分当大家随着引导员进到大剧场中时,观众此时经过动态的调整已经重新回归观众的身份,回到最初的审美距离。但是突然间灯光灭掉,全部的引导员此时又化身为演员跑向房屋去嘶吼着拍打着房门,表演继续进行下去,观众保持的审视的态度又会逐渐消解,直到下一个惊醒的发生。

一九四二年的饥荒是每一个亲历者的噩梦,王潮歌将这个噩梦以戏剧的方式呈现,让当下的人们进入剧场去感受这场噩梦。而当人们真正进入剧场后又会被各种间离手段惊醒,以一个审视者的身份看待剧场发生的事件。二十世纪的噩梦与二十一世纪的惊醒在《李家村》剧场中找到了共存的方式。这又何尝不是文旅戏剧在新时代下的一种

1 [英]彼得·布鲁克:《空的空间》,那历等译,北京:中国戏剧出版社,2008,第56页。

有益探索，文旅戏剧不再仅仅承担着文化娱乐的目的，同时它也可以是严肃的艺术。以饥荒为群体共同的记忆符号，在灾难与饥荒中谈论人性。在某种程度上《李家村》超越了意识形态的表达，达到了阿尔托所形容的：如果说这个灾难叫作瘟疫的话，那么我们也许可以探求这种无偿性对我们整体人格的意义。[1]因为饥荒与瘟疫同样可怕。

1 ［法］安托南·阿尔托：《残酷戏剧——戏剧及其重影》，桂裕芳译，北京：中国戏剧出版社，1993，第19页。